Music
Culture,
Politics and
Performance

The Nationale 國家。The Local 在地。The Global 全球。
Practice 實作。Process 過程。Participation 參與。
On-line Orchestra 線上交響樂團。Off-line Orchestra 離線交響樂團。

黃俊銘 著

音樂的
文化，
政治與表演

華滋文化出版

國家圖書館出版品預行編目（CIP）資料

音樂的文化、政治與表演 / 黃俊銘著.
-- 再版. -- 臺北市：信實文化行銷，
2015.04
面；　公分. --（What's music）
ISBN 978-986-5767-62-4（平裝）

1. 音樂社會學　2. 文化研究

910.15　　　　　　　　　　104004837

What's Music
音樂的文化、政治與表演

作者	黃俊銘
總編輯	許汝紘
副總編輯	楊文玄
美術編輯	楊詠棠
行銷企劃	陳威佑
網路行銷	劉文賢
發行	許麗雪
出版	信實文化行銷有限公司
地址	台北市大安區忠孝東路四段 341 號 11 樓之三
電話	（02）2740-3939
傳真	（02）2777-1413
網址	www.whats.com.tw
E-Mail	service@whats.com.tw
Facebook	https://www.facebook.com/whats.com.tw
劃撥帳號	50040687 信實文化行銷有限公司

印刷	上海印刷廠股份有限公司
地址	新北市土城區大暖路 71 號
電話	（02）2269-7921

總經銷	高見文化行銷股份有限公司
地址	新北市樹林區佳園路二段 70-1 號
電話	（02）2668-9005

更多書籍介紹、活動訊息，請上網輸入關鍵字　華滋出版　搜尋

推薦序　期待年輕學者

申學庸
（音樂家、雲門舞集基金會董事長暨總統府國策顧問）

　　當俊銘邀請我為他的首本學術著作《音樂的文化、政治與表演》寫序時，我真是為他高興，這位年輕才子又有好成績了。俊銘還在大學唸書的時代，他的恩師，也是我音樂界的好友劉塞雲教授，就將這位才華洋溢的高徒介紹給許多藝文界的好友認識，當時，我們都驚艷於他思考的敏銳及俐落的文采，對表演藝術充滿著熱情、創意與巧思，我已看出這位喜愛唱歌的孩子，除了表演藝術的才華之外，將會成為一位執筆為文化發聲的人物。

　　俊銘自國立藝術學院（現國立台北藝術大學）音樂學系完成學士、碩士學位之後，並沒有走向教學、偶爾登台的傳統音樂家路徑，他在《聯合報》擔任文化新聞記者，獲得兩屆吳舜文新聞獎，相當受到報社器重，我一路看他從擔任記者時展現批判、勇敢卻時而深情款款的筆鋒，毅然決定離開人人稱羨的大報工作，亦離開他熟悉的音樂世界，前往倫敦政經學院（London School of Economics and Political Science）攻讀社會科學；他任職新聞工作時，偶有「激進」過頭，令我擔憂，但我從不讓他知道這些，我始終相信，這位可愛的年輕人正在自我探索，也終究會走出自己的天地。

　　俊銘告訴我，倫敦政經學院是他知識啟蒙的重要據點，他也向我解釋，他並沒有離開音樂，我現在看到他的新書即將出版，開始知道這位年輕學者一直信守諾言，總算沒有離音樂太遠。他自英國學成歸來，已非常確定自己要走上學術路途，我發現他一步步小心翼翼、踏實的行走；他從做記者時的批判與犀利，調整身分，做學問、行事的態度更趨嚴謹、成熟、謙卑與執著。

　　俊銘受到兩種迥然不同的學術訓練養成，先音樂藝術，後社會科學，皆游刃有餘，這樣的跨領域人才，並不多見，但我始終相信這背後仍源自於他對於藝術感受的敏銳。我每每看見他稚氣未脫的年輕模樣，對照他自學生時期以來的精采表現，有時不免遺憾我的好友塞雲未能參與、分享。

　　這本書一共有十二萬字，是用社會學的角度來談論音樂的著作，對音樂人來說，這並不是一本易讀的書，但是它提供了音樂人與社會互動的另一種視野，對於台灣的音樂界應有啟發。而孕育這本書的土壤，我認為應該至少包含作者出身的台北藝術大學音樂學系、倫敦政經學院社會學系，也有他在《聯合報》擔任文化記者所長期累積的社會性嗅覺。

　　這本書共分二個部分，第一部分是：「文化實作及其公共性的浮現」，採用了社會學及音樂學的方法，來談國家交響樂團與台灣政治、社會及文化場域的轉型互動。第二部分是「『民主化』古典音樂？」，作者使用透過網路組成的知名樂團YouTube Symphony Orchestra，來辯論古典音樂與科技、網路及民主參與的關係。

　　全球化、網路文化是當代必然的趨勢，民眾的生活也因此更加的多元化，我總感覺，和這些年輕人像是活在同一個空間，卻是生活在不同的時代。俊銘提出來的觀點，正好可以發揮全球化、網路無國界的特質與功能，讓不同領域的音樂愛好者，藉此看到「音樂」在社會上所代表的符號與新意。

　　盼望透過這本書，可以吸引更多民眾將音樂帶入他們的生活，讓「音樂」成為日常生活的選項，也藉此向大家推薦這位優秀的年輕學者。

推薦序　是文化，也是政治

郭力昕
（文化研究學者、政治大學廣播電視學系副教授暨系主任）

俊銘囑我為他的第一本學術研究專書《音樂的文化、政治與表演》寫點文字，我捧讀大作惶恐之際，也同時出現了多重的心情：敬畏、嘆服、喜悅、與有榮焉，不一而足，還暗暗地感到一絲「驕傲」。

這位傑出的年輕學者，寫出一本擲地有聲的學術著作，既非其師、亦非音樂中人的我，跟著瞎驕傲什麼？這得從我與俊銘的忘年之交說起。從他在國立藝術學院做為音樂系高材生開始，我就經由從事音樂工作的伴侶鍾適芳，有緣跟著認識了這位當時已經在電台主持讀書節目的優異青年。我們那時暗暗訝異，能夠碰到一位主修聲樂的音樂系學生，博覽書籍、思考深刻、復謙虛自持，令我稱奇又讚嘆。

我們之後也沾光的、「驕傲」的參加了俊銘的畢業個人演唱會，奇妙地看著這位帶著孩童般純真神情的大男孩，演唱深邃的德國藝術歌曲。此後我也繼續讀到俊銘在研究所時期，熱情分享予我的一些他修課時的藝術評論寫作。當時自己也寫一點評論文章，看著俊銘文采豐美、觀點犀利的書寫，我總有自己可以就此停筆的感嘆。俊銘後來轉入媒體工作，擔任大報的

文化新聞記者，他年紀輕輕即積累起來的厚實知識基礎與書寫思辯能力，立刻讓他的表現，耀眼於藝文界和媒體圈。

當我不免也偷偷開始憂心，在台灣輕易可以名利雙收的主流媒體，是否會讓俊銘逐漸習於眼前成就時，他很快的以斷然告別媒體工作、赴倫敦政經學院深造的行動證明，我的擔心純屬多餘。在偶爾接到他來自倫敦的長信裡，我看到俊銘重回學術知識的快樂與滿足。他用功之深、學習之勤，充分流露字裡行間，讓我分享了他被批判性社會學和文化理論衝擊時的喜悅、觀察和思考。俊銘已經讓自己的理論基礎與學術訓練，達到一個相當少見的紮實水平上。這本研究專著的質量，可以是一個充分的證明。

本書兩部研究寫作，除了展示俊銘的研究能力，更呈現了至少以下的特色與價值。首先，它應該是國內第一本由本科為音樂的學者，取文化研究為徑，並依據相關社會學理論和文化理論為方法，對西洋古典音樂在交響樂團這個機制與實作裡的政治及文化生產，進行批判性的研究。在這樣的分析裡，俊銘突破了台灣學界對「古典音樂」或音樂學大抵固著不變的認識或研究框架；他將「古典音樂」放在文化、權力、政治、國家等多重場域的分

析語境裡，政治化（politicise）了西方古典音樂在台灣與全球的意義生產，和行動的可能與限制等問題。這是方向基進、具有開創企圖和視野的學術計畫，僅此即已值得稱頌。

但此份研究的價值不僅止於其視野和開創性。我雖非音樂學背景，社會學亦非專長，但從俊銘論述嚴謹，動作確實的研究可以發現，這兩部論文兼具對細節經驗或文本的精緻分析、與對歷史/政治語境的充分關照，使其爭辯的論點具說服力與辯證內涵。我想，對於傳統古典音樂的學術領域而言，俊銘生產的研究，與它們展示的新的研究路徑和前景，應該是值得興奮和充分鼓勵的。

做為一個對西洋古典音樂的愛好者和外行人，我看了俊銘的專著，會意猶未盡地期待，是否俊銘有興趣繼續開拓相關的研究題目。例如，何以「古典音樂」這個普通名詞，一直被人當作「西洋古典音樂」的專有名詞在使用？從名詞開始的這項壟斷與專擅的背後，訴說著怎樣的文化霸權、自我殖民、或新舊文化帝國主義的操作？「古典音樂」在台灣與全球巨大的文化和商業效益，究竟有著怎樣的變與不變，使「（古典）音樂民主化」這件事，如何真正可能？

　　俊銘固然無須理會我這些可能看來相當外行而粗淺的提問。但以俊銘在學術研究上的能力和見識，與他既謙沖謹慎又富膽量氣魄的極為有趣的學術特質，我相信他接下來的研究題目無論為何，都將可以出現同樣的質量與顛覆性，足以衝擊各種傳統學術研究的既定概念與框架。那麼，期待俊銘大步向前，不必擔心把那些抱殘守缺的研究方向或學術框架，從故步自封的安樂椅上給撼搖下來。

致 謝

　　這本書的具體形成，來自於國科會年輕學者學術輔導獎勵，我首先要感謝兩位匿名評審對此新興議題的寬容，這對於我所立志的研究啟程，有很關鍵性的影響。同時，我也要感謝國立清華大學社會學研究所教授、人文社會學院院長張維安先生，在百忙當中，應允做為國科會薪傳學者，半年來，來往清華大學及台南藝術大學的高鐵路上，是我忙碌教學生涯之外，最美麗的風景。張維安教授在指導過程，百般耐心建立我的自信，他對於社會文化強烈的實作、參與信念，帶給我豐富的研究啟發，而本書第一部分的完整主題命名及方法指引，也來自於張教授，在此獻上萬分感激。

　　同時，我要特別感謝申學庸教授、郭力昕教授慷慨作序。申老師一路看我長大，幾番重大的生涯轉折，都有她的熱情鼓勵，我做什麼，申老師都說好，她總是以無比寬容的愛心，用鼓勵的方式來關心我。我與郭力昕教授結識極早，早在大學時期，他和美麗的妻子鍾適芳就「充當」我的父母，來聆聽我不成熟的音樂會演出。同時，力昕也是最早鼓勵我走向文化研究的前輩，我決定離開新聞工作留學英倫，亦來自於他的具體

建議，而適芳在我回國的首次學術論文發表，特定南下為我加油，想來令人感動。力昕與適芳對於社會，總流露相當強大的知識份子熱情及批判力道，但他們對於年輕人卻又極度愛護與包容，我們的交往早已如同家人般，我也一直視他們為知識及精神上的導師。

我也要向鋼琴家、前任國立中正文化中心董事長陳郁秀女士及曾任國家交響樂團音樂總監的德國萊茵歌劇院駐院指揮簡文彬表達由衷謝忱，在書寫本書的過程中，陳老師與簡老師不厭其煩的接受諮詢，他們精湛的實作經驗，亦影響了本書的觀點。同時，我要特別向現任國家交響樂團執行長邱瑗女士致謝，她與執行長特別助理張暢先生提供豐富的樂團史料、檔案，並開放我前往樂團閱讀相關樂譜。

我要感謝作曲家鍾耀光教授、金希文教授、角頭音樂張四十三、李欣芸小姐同意樂譜使用，及簡文彬先生提供樂譜手稿筆記，讓讀者可從樂譜窺得文字論述無法傳達的閱讀樂趣。同時，本書的部分研究內容曾分別在台灣社會學年會、CSA文化研究學會年會、政大傳播學院數位創世紀國際學術研討會發表，我也要感謝相關審查、評論委員的評論與建議。而台灣大

學社會學博士吳忻怡曾投入「雲門舞集」相關研究，亦給本書諸多啟發，在此一併致謝。

　　同時，我要向所服務的國立台南藝術大學獻上感謝。若沒有應用音樂學系主任張瑀真女士邀請我任教，這本書的靈感將缺少實踐的場域，我也要特別感謝校長李肇修教授及音樂學院院長鄭德淵教授，提供極寬廣、自由的研究環境；也謝謝中國音樂系助理教授顧寶文、音樂學系助理教授紀珍安、應用音樂學系的助理教授葉青青、助理教授彭靖、饒瑞舜及郭姝吟，南台灣生活若沒有你們的友誼相伴，想必黯淡許多。

　　我還要特別感謝政大創新與創造力中心講座教授吳靜吉先生，他的幽默、風趣，兼富教育心理治療功能，經常鼓舞了缺少自信的我，吳博士也是開啟我走向跨領域研究最關鍵的師長。同時，我也要謝謝國立交通大學人文社會學系教授黃紹恆，我初入大學執教，多是他開導，幫忙我走過一段學術迷惘的路途。

　　我也要感謝昔日新聞界的老戰友。其中包括領我入新聞場域的聯合報系沈珮君女士、目前任職於故宮博物院的陳長華女士，

還有昔日為我出國深造撰寫推薦信的現任聯合晚報社長項國寧博士，以及老長官、聯合報副總編輯何振忠先生及科技生活組組長孫蓉華女士，對我長期的關心與支持。我也要感謝吳雯雯、劉萍、趙靜瑜、林采韻、何定照、林靜芸、李玉玲、郭士榛、李維菁、徐開塵、王凌莉、梁佳鈴、李令儀、陳立國、陳俍任、楊聿瑞、曹銘宗在新聞專業上對我的指引，擔任記者的時光，是我步出藝術象牙塔最重要的啟程，有你們真好。

我還要感謝下列音樂界人士，包括，開啟我音樂學習道路的國立台北藝術大學音樂學系杜玲璋副教授、唐鎮教授、鼓勵我思想解放的林淑真教授、顏綠芬教授、王美珠教授、劉岠渭教授、何東洪副教授、楊建章助理教授及劉富美女士，還有良師益友席慕德教授、羅基敏教授、楊艾琳教授、何康婷副教授及簡麗莉女士，當然還有一路看我成長的國立台北藝術大學朱宗慶校長。我也要感謝小提琴家好友譚正與賴家鑫、蔣欣芳、王溪泉，旅居比利時的吳佳芬、美國的林家興、英國的方怡潔、吳易叡、摯友馮瑞麒，以及MUZIK樂刊發行人兼總編輯孫家璁、執行長吳宗祐，你們總適時伸出友誼之手，讓我的音樂之路不感到孤單。

我要感謝高談文化的總編輯許麗雯女士，催生本書的出版，

她的冒險與勇氣，令人感佩。同時我也要感謝倫敦政經學院的同窗、出身台大外文系暨師大翻譯研究所的黃經緯，以及紐約新學院（New School University）畢業的高材生楊憶晴，兩位好友協助本書「試讀」，並幫忙校正相關譯名，也提供許多寶貴的批評見解，讓本書的出版，得以更形嚴謹及周全。

同時，我要感謝我的父母，他們多年來無條件、無止盡的愛護，讓我極自私地悠遊於喜歡的領域，若沒有他們，就沒有我。最後，我想要將本書獻給已故國立藝術學院（現國立台北藝術大學）的創校校長鮑幼玉、劉塞雲夫婦，關渡的藝術學院是我音樂夢想出發的地方，而這一對迷人的夫婦，是所有夢境通往光亮的源頭。

目錄 Contents

1

第一部《文化實作及其公共性的浮現》
Part one: Cultural Practice and the Emergence of Its Publicness

2

第二部《「民主化」古典音樂？》
Part two: Democratising the Classical Music？

前　言

這是一本談論音樂的書，作為古典音樂「原生」社群的成員，我卻必須承認，它主要以社會學的理論與方法寫成；它大致反映了我近年來的知識傾向，但由於先前在音樂學院的訓練，亦流露音樂實作者的觀點。

這本書分為兩個部分，第一部分《文化實作及其公共性的浮現》，主要藉國家交響樂團如何想像「國家」，來討論它與轉型社會的互動軌跡，尤其聚焦交響樂團行動者如何透過能動作用，穿梭場域、結構，形成不斷結構的結構。第二部分《「民主化」古典音樂？》，以線上交響樂團YouTube Symphony Orchestra為例，探討古典音樂在網際網路興起之後，它在近用及參與意涵上的變化與限制，我主要以參與式民主、網路民主概念來爭辯相關議題，並雙探社會學及音樂學實作（practice）在意理上的矛盾與接合，以答覆一項古老的社會學辯論：古典音樂有沒有可能「民主化」，它在網路時代有沒有新的解答。

在本書裡，我將古典音樂視為一種文化生產（cultural production），意即暗指它充滿社會意義的協商，我並不意圖處

理古典音樂美學式自律與他律的辯論，而更聚焦於古典音樂實
作者如何面對當代世界，這項相對我個人覺得音樂學或者社會
學場域較有限處理的地帶。

我以「國家交響樂團如何想像國家」及「YouTube線上交響樂
團如何『民主化』古典音樂？」來解釋古典音樂在當代日常生活
裡的轉型、脈動與變動，兩者的個案皆為交響樂團，前者為離線
狀態（off-line）、充家專家氣氛之「真實世界」的交響樂團，後者
為所謂「虛擬」社群、線上狀態（on-line）的交響樂團，兩者皆觸
動共同體（communities）與身分認同（identities）課題；前者為國
族的（the national）、在地的（the local）想像與認同，後者為在地
的、全球的（the global），亦充滿虛擬／真實想像與認同的主題，
我引它們做為本書兩個最顯著的個案，並非即興之舉，而是作為
一種社會性譬喻（metaphor）；一為「線上」、一為「離線」，我
認為它們相當充足成為當代社會的構面，而讓本書聚焦之音樂的
文化、政治與表演，能有更涵蓋性的研究議程。

我必須說，作為廣義上古典音樂社群的成員，以社會學
的方法與理論來解釋古典音樂在變動社會裡的運作，並非源
自於優雅的「跨領域」研究風潮，我實質想要回到一項基進

的社會學議程，即視古典音樂的現狀，為一項有問題的問題
（problematic problem），我想要以出身音樂學院實作者的反身
性經驗，在歷經社會學場域方法及理論訓練，並途徑音樂、文
化及社會現場的田野觀察，來反思古典音樂。

我未能全面性的兼顧音樂學的理論與方法（僅參考部分
批判音樂學、音樂美學及音樂文化研究的理論），主因來自個
人所受訓練體系的差異及才學有限。雖然，即使音樂實際演出
（performance practice）與音樂學（musicology）之間，也有極其
相似的矛盾，亦爭辯不止。而我所列舉的研究個案，表面上易
誤解成為混搭時髦之認同及生活政治議題，不過，我真正的目
的在於，透過它譬喻社會場景，為本書召喚身分認同、社會轉
型、公共領域（public sphere）、社群、公民決策、民主參與、
菁英慣習、實作及能動性等主題，這是我個人的研究興趣，也
來自於生活實踐的信仰。

在倫敦政經學院念書的階段，是我知識啟蒙最重要的據點
之一，我清楚記得，當時頑強卻缺乏自信的我刻意排除了所有
與「藝術」、「古典音樂」相關的研究涉獵及主題，而多麼地
渴望能成為一位社會科學學者；我自古典音樂場域習來的經驗

方法，從「基本功」學起，「暫時性」的擱置「藝術課題」，亦有助於我更專注的看待社會學如何解釋世界：它的知識論、規訓及受限，我也不急於運用社會科學來「印證」或「解釋」藝術與音樂世界，我必須先了解這兩套迥異的世界觀如何運作，再來看它如何身分化各自的理論。

我在倫敦政經學院最終是以政治新聞記者行動者如何深具能動策略，以穿梭結構為題，做為研究方向，在方法上取徑「政治傳播」、「社會學」、「媒體與公民身分」、「媒體傳播：權力與過程」及「政治論述分析」等學門理論。回國後，在國立台南藝術大學音樂學院暨音像藝術學院服務，由於校園顯著的研究特色，我將研究場域擴及新媒體及公民參與，而我終究重回音樂社群，亦引發我再度重拾音樂主題，唯限於才能，我目前僅從個人知識系譜較為接近的批判性音樂學著手，而未有能力處理基要、傳統的音樂學議程。

因此，這本書的理論與實作觀點，乃包括上述兩個不同時空階段所聞所思，並就經驗所及，涵蓋了任職文化新聞記者時期反思，尚有不成熟之處，懇請各位先進包容，並邀請批評、指教。

1

第一部　文化實作及其公共性的浮現

Cultural Practice and the
Emergence of Its Publicness

第一章　導論
Introduction

國家交響樂團歷經「聯合實驗管弦樂團」（1986年）、「國家音樂廳交響樂團」（1994年），2002年更名為國家交響樂團（National Symphony Orchestra，NSO，簡稱國交），2005年再度改制，成為台灣第一個行政法人機構國立中正文化中心的附設樂團，為有明確公共任務的國家樂團。

然而，該團屢經變革的歷程，正是台灣經歷開放黨禁、報禁、解嚴、政權轉移、認同政治重新思索，乃至於全球化／在地化議題最風起雲湧的年代。如同Giddens的「結構／能動性」（structure／agency）與Bourdieu之「場域」（field）裡的行動者（agent），它既成為台灣文化、政治情境的被結構者，實則也透過協商、構連、抵抗、收編等實作，整合進入不斷變化的結構。

尤其，國家交響樂團作為本質上以西方古典音樂為編制的國家樂團，不若傳統藝術（京劇、南北管音樂戲曲）來得擁有文化正當性，並受制於古典音樂如同菁英慣習（habitus）；而作為台灣第一個行政法人化的文化機構附設樂團，意謂著更多公共近用（public access）與公共任務，但「古典音樂」，經常被視為需要高度文化資本積累，方得以理解及欣賞；而古典音樂在當今文化多元的社會情境裡，已非唯一正統文化的選項，

它如何「公共性」，亦成困境。

　　作為暗示國家文化的文化機構（cultural institution），本
部書主要探討國家交響樂團透過文化實作（practice）所暗示的
「國家」意涵為何？它是否在本意上仍為文化宣傳（Cultural
propaganda）？它在國際巡演場合調整以「台灣愛樂」
（Philharmonia Taiwan）為名，它如何透過作品生產及表演，展
示及協商它的文化與政治身分，與台灣在地／全球展演情境對
話；它如何受限於結構卻具能動性地穿梭於不同場域，而形成
「公共」以及受限；它如何接軌常民文化、大眾文化及文化創
意產業論述，展開古典音樂與台灣在地日常生活充滿矛盾、象
徵符號鬥爭及接合性的協商。

　　本部書參考並改寫Bourdieu的場域（field）理論，將國家交
響樂的文化生產關聯性結構理解為：「**交響樂團行動者－古典
音樂場域－文化場域－權力場域－國家政權／社會空間**」等五
個層次。以探討交響樂團行動者與不同層次權力場域之互動。
接著，將以國家交響樂團的「文化製作」、「文宣作為論述
（discourse）」、「國家交響樂團在『國際』舞台」等三類文化
實作，作為分析的文本。

若循國家交響樂團發展的線索將發現，交響樂團行動者與其相對應的權力場域，擁有受限、卻又互為主體（intersubjectivity）的矛盾性質。一方面交響樂團行動者受制於文化場域的意識形態、政治，其作品受時代社會文化影響；另一方面，行動者透過創作及展演實作，提供文化看法，迫使權力場域回應其文化需要，兩者互為結構中的結構（structuring structures）」，也是「被結構的結構（structured structures）」。

本部書認為：國家交響樂團行動者與場域（古典音樂場域、文化場域、權力場域、國家政權／社會空間）的交互作用，是一連串資本交換及文化象徵符號爭鬥的過程。本部書盼有助於解釋：社會文化變遷對於音樂機構、音樂表演（形式及內容）的影響；以及音樂作為文化實作，如何協商它的社會意義，它如何在當代具潛力的穿梭國家疆界，形成「公共」及受限。

研究方法

如同Howard Becker（1982）強調藝術體系裡的所有過程（processes）與活動（activities），皆影響最後的生產，本部書分析從作品生產文本、表演至與外部社會的互動之細節，

以兼得音樂的內部與外部指涉（internal and external reference）
（Bauer, 2003: 359），首先，本部書蒐集國家交響樂團的歷史
文件、影音資料、樂季年報、實作樂譜及與社會互動的相關資
料（媒體報導、樂評），並透過與文化社會學及相關音樂學及
演奏實作方法等，進行批判性的閱讀與對話，建立理論性的架
構，並以「論述分析」（discourse analysis）方法，做核心議題的
研討。同時，感於古典音樂與社會的動態接觸，不宜偏廢或抽
離音樂文本，尤其古典音樂作為相對依賴樂譜及特定的詮釋典
範，因此在研究過程中，亦對實際演出做形式與內容的探討。

　　本部書雖以國家交響樂團為個案，並試圖透過它的文
化、政治與表演性來構連社會脈絡，但這並不是一項行政研
究（administrative research），也非典型音樂社會學（sociology of
music）研究，而是一個以西方古典音樂編制的交響樂團在台灣為
場景，依文化研究（cultural studies）方法，但在本意上循社會學
（sociology）脈絡的研究。它在研究策略上，有如Bennett的「將政
策放入文化研究中」（putting policy into cultural studies）（1992），
也本於此概念源於之Foucault的governmentality（治理性）。本部書
一方面察考並構連介於理論疆界的知識與生活細節，亦求發掘樂
譜文本內外、音樂與社會互動之間更豐富的意義。

研究架構：理論與策略

　　從第二章開始，本部書首先從英國馬克思主義文化研究學者Williams的「文化社會學」（sociology of culture）出發，以對研究議題做理論、方法及文獻上的定位；透過文化的界定及用途，來評估國家交響樂團作為研究主體，可行的聚焦議題。接著，本部書回顧Giddens與Bourdieu包括「結構」（structure）與「行動」（action）以及「反思性」（reflexivity）等現代性方案。Giddens認為文化生產，應該包含「人類能動者本性」（the nature of human agents），而結構主義者經常低估人類能動性的「實作意識」（practical consciousness）與「行動的情境性」（contextuality of action）。而Bourdieu則以實作的姿態，打破「結構」與「行動」的對立，建立了一套複雜資本交換的象徵場域配置圖，將人類的能動表現整合到透過經濟資本與象徵資本轉換的場域，分別為文化生產場域（field of cultural production）、權力場域（field of power）、以及國家政權／社會空間（social space（national））。再來，本部書聚焦以Habermas的「公共領域」（public sphere）作為「公共性」變遷的考源，為國家交響樂團作為公共領域，預作研究場景描繪。多數研究者忽略Habermas的公共領域論述，曾經從文藝沙龍及公共音樂會出發：他相信古典音樂開始擺脫貴

族，而使公共大眾透過付費來欣賞音樂的年代；那些帶著業餘、自由判斷的評價趣味，曾讓「公共性」浮現。本節有意藉著地理場域及透過作品中介所組織的兩個層次之「公共領域」來論證：Habermas的政治公共領域其實就源自於文藝公共領域，而文藝作品的「內心世界」透過文字及展示中介，成為公共主體，造就自主性的言談及交流品質。但是，「社會」領域的出現，造成私人領域與公共領域融合，加上言談轉趨商品形式，公共領域的批判理性逐漸消失，形成Habermas的再封建化（refeudalization）論調，本部書以Foucault的治理性（governmentality）修正及重建公共領域，意在暗示批判理性及公共性仍具潛力地存在於現代的文化機構。

　　如同Bourdieu的見解，藝術家行動者雖不願直接參與社會、政治與經濟場域爭奪，但他們卻以迂迴的方式參與社會的權力正當化及再分配。因此，第三章首先回顧1986年創建之國家交響樂團與不同場域（古典音樂場域、文化場域、權力場域、國家政權／社會空間）如何展開複雜地關於抵抗、屈從及調適的象徵性爭鬥，並根據不同場域特性分為：（1）國家政權場域：「教育建設時期」、「專業樂團時期」、「國家樂團時期」；（2）權力場域：「教育部實驗時期」、「中正文化中心實驗

時期」、「專業樂團時期」、「文化製作時期」；（3）文化
場域：「去政治時期」、「文化宣傳時期」、「音樂發聲時
期」、「社會發聲時期」；（4）古典音樂場域：「古典音樂曲
目時期」、「跨領域製作、古典音樂曲目雙軌時期」。本部書
透過政治場域的音樂實作、音樂場域的政治實作雙向案例，批
判性地探究台灣政治與社會場域變化；如何塑造國家交響樂團
的歷史、行動與轉型；其意義、機會與受限為何。

　　此外，歷史的偶然性（contingency）與意外（accident），
亦塑造了行動者的能動表現。國家交響樂團2005年8月正式
納入國立中正文化中心成為附設團隊，成為台灣第一座「行
政法人化」的交響樂團。不過，作為行政法人（government
corporation）文化機構，交響樂團本意上的西方古典音樂建制，
與台灣多元文化情境時有扞格，因此，國家交響樂團留下了一
個Habermas式的疑問，即是公共領域乃由個別的私人（private
individuals）組成，不過，差異社會資本、經濟資本及文化資本
的公民，佔據不同的知識及社會位階，也將本部書帶到一個具
爭議（contested）的地帶：這究竟是「誰的公共性」；同時，
從國家政權場域橫切社會實作場域，國家交響樂團1986年成立
剛好正值報禁解除前後，「文化」新聞從社會空間畫分了一處

全新的場域，等於間接從政經場域取得一處合法的「文化場域」，自此「藝文版」、「文化新聞」、「文化人物」成為一項合法的社會分類，本部書發現，文化版面自1990年代開始的實作，相當程度決定了國家交響樂團的能見度（visibility）變化，媒體作為勾勒不同權力場域行動之中介者，再現了場域爭鬥性的實作本質；由於新聞議程（agenda）的競爭，也介入了文化場域的實作，對國家交響樂團造成影響。

在第四章中，本部書將指出國家交響樂團如何透過文化製作、曲目實作及文宣在本地及國際舞台「想像」國家。本部書借Appadurai的全球文化流動（global cultural flow）理論作為「文化製作」的研究地圖，探討全球化概念如何被吸收、轉換、抵抗及收編進入國家交響樂團的實作。本部書歸納《福爾摩莎信簡－黑鬚馬偕》（2008）、《快雪時晴》（2007）、《很久沒有敬我了你》（2009）為「台灣認同三部曲」；《費加洛的婚禮》（2006）、《女人皆如此》2006）、《唐喬望尼》（2004）及《托斯卡》（2002）等為「正典歌劇：台灣風景」；而《尼貝龍指環》、《玫瑰騎士》、《卡門》則定位作「正典歌劇：全球流動」。本部書以「文化作為劇目」、「製作原理」及「實作的文化技術」三個取向作為實作探討，除了探討國家

交響樂團系列實作的製作原理、全球流動的訓練體系；並透過懷舊、離散、混雜、時光轉場等主題分類，再進行個別作品的細部詮釋、分析與批評。本部書主張，這些題裁、製作形式及藝術分類的「跨領域」製作傾向，隱含多重的認同策略，應該一併作為探討文化機構公共性的依據，方能窺得行動者透過展演呈現的能動作用。

同時，本於Foucault的見解，歷史文化是由各種富意義的陳述（statements）及合格的論述，在一套論述形構（discursive formation）裡所運作出來的各種規則及實作，本部書主張藉由Foucault的「論述」（discourse）、Hall的「再現的系統」（representational system）及Fairclough（1992: 62-100）根據Foucault所發展的批判論述分析（critical discourse analysis），來探討國家交響樂團自1986年以來一系列用於與公民對話的文宣成品，用以了解它如何透過語言（language）作為一種「論述」，再現它的意義生產、接合它的社會形構以及區辨它的場域特性。

國家交響樂團1986年創團至今，有多次與「國際」接軌的實作，第四章最後一節從「實作模式」、「曲目」、「身分性問題」、「台灣作為國際舞台」來探討國交的「國際」經驗。同

時，作為一項帶「括號」的「國際」命名，本部書盼意有所指：
全球化文化生產的複雜流通、在地化作為全球的文化風向及新
興媒體科技崛起的社會現狀裡，所謂登上「國際舞台」，已是一
項令人爭辯的概念，本部書將批判性地探討國家交響樂團如何因
應「國際」框架的當代轉變，它如何協商場域特性；它如何實作
政治、文化及古典音樂身分；它的策略及受限為何。

第二章　國家交響樂團：文化與社會學的觀點

The National Symphony Orchestra:
From the Perspectives of
Culture and Sociology

第一節　交響樂團作為「文化」
Symphony Orchestra as "Culture"

　　本章透過Giddens[1]對結構（structure）與能動性（agency）的討論，來說明國家交響樂團如何進行音樂實作，包括它如何協商它自身的古典音樂身分；如何協商社會意義；如何穿梭於不同場域，而形成「公共」；如何身處結構，而能維繫能動，並藉Bourdieu的「場域」（field）理　，探討交響樂團行動者與不同層次權力場域之互動。

　　本章先從英國馬克思主義文化研究學者Williams（1981）對於文化（culture）如何成為社會學（sociology）主題而形成之「文化社會學」（sociology of culture）出發，來對於上述研究主題做理論、方法及文獻上的定位；本節透過文化的界定及用途（in use），來定位國家交響樂團作為研究主體，可行性的聚焦面向。

　　第二節回顧社會結構與行動者之間互動的爭辯，包括Giddens聚焦於人經由行動而再生產社會結構的「能動性」討論；以及Bourdieu強調資本（capital ）、慣習（habitus）以及場域爭鬥（field）的實作邏輯，用以定位國家交響樂團作為行動者，在不

1. 為方便研究者檢閱，本書所引用的外國作者名將直接以原文呈現，不另行提供中譯，但若所引用的文件式資料已提供譯名，則不在此限。

同場域的重疊與交互作用經驗，如何成為具能動性的主體，不斷滲入被結構的結構（structured structures），亦同時成為結構中的結構（structuring structures）。

第三節，本節以國家交響樂團作為公共文化機構，如何與「公共性」對話，為後面章節研討「行政法人化交響樂團」預做研究定位。本節藉Habermas的公共領域（public sphere）結構轉型做相關考源及評估主張，包括它如何浮現、衰退以及再封建化，用以接合行政法人論述。另外，本節朝向Bennett「將政策放入文化研究中」（putting policy into cultural studies）的主張，認為Bennett 以Foucault的governmentality（治理性），可作為修正並重建Habermas的公共領域的參考，因而批判理性及公共性仍具潛力存在於現代的文化機構；而這項意見，將作為本研究考察國家交響樂團之能動表現的研究意喻（implication）。

如同Williams（1983）所言，「文化」（culture）是英語裡最複雜的二、三個字詞之一，它在早期的用法裡，意指一種「過程」（process），比方對農作物及動物的照料，與栽種、培植（cultivation）有關；後來，它的延伸意涵逐漸從自然界擴充至社會教育場域，演變成為文明（civilization）的同義詞，並

以形容詞「文化的」（cultural）暗示與禮節及品味相關，而在現代用語裡，唯有在它指涉藝術、知性及人類學意涵時，才會被作為獨立名詞使用（Williams, 1983: 87-93）。

　　一種文化會有兩面性，其一為已知的意義與意向，此為該文化的成員經習訓可知，另一則是新的發現及意義，供人檢視。這些是人類社會及心靈的平常過程，透過它們，我們得以看穿文化的本質：文化總是關乎傳統及開創性的，它具有最平常的共同意義及最精細的個別意義。因此，我們使用「文化」表達兩種意涵：一、意指「全部生活的方式」（a whole way of life），這是通用的意義。二、意指藝術與學習，這是發現與創造力的特殊過程。部分學者擇其一意涵，我則堅持兩意涵皆取，堅持兩者相連的特殊性，我對我們的文化所提問一般及相通的目的，還包括深層個體意義的問題。文化是平常的（ordinary），存在於每一個社會及每一個心靈。（Williams: 1989:4）

　　首先，Williams放棄了部分學者先驗式地將「藝術文化」與「大眾文化」對立起來的意理（ideology），而堅持將「最平常的共同意義」與「最精細的個別意義」連結起來；意即，他同時承認人類學式的「平常性」，並點出文化的雙重性：即認為文化乃「全部生活的方式」，但不忘它永遠具有新的發現及

意義（例如許多藝術作品所宣稱擁有的「奧秘」）。McGuigan
認為（1992: 27），Williams刻意與不加批判的民粹主義及大眾
消費加以區別，意在兼取文化的雙重性，因而建立參與式民主
（participatory democracy）意涵的共同文化（common culture）。

　　William從字源的考察，提醒了我們一件事：即文化被暗示
與品味、藝術場域有關，同它的早期意涵，是一種演變而來的
「過程」。但是，身為研究者，我們必須接著追問，是什麼樣的
歷史發展與社會變遷，選擇（select）了當今的「文化」。Williams
提出了文化的三個層次，也認為唯有如此深究，才能分析「文
化」（1961: 49）：一、「活生生的文化」（lived culture），只有生
活在相同時空的人，才可以體現。二、「記錄的文化」（recorded
culture），可稱為時期的文化（culture of a period），從藝術到日常
生活事實無所不包。三、連結「活生生的文化」與「記錄文化」
之間，一種經過「選擇性傳統」之文化。

　　首先，Williams說明了文化的特定時空性質，他的重點在
於：文化必須透過在歷史現場的「親身經驗」才可以顯現。他
用「感覺結構」（structure of feeling）（Williams, 1961: 48）來指
出這種特定社會情境、社群及經驗所共享；而第二個層次「紀

錄的文化」，就是當「活生生的目擊者保持沉默時，用最直接的方式來表達文化」（Williams, 1961: 49）。不過，Williams強調的是，被紀錄的文化是「經選擇」來的作品，或許可以透過它來接近（approach）這種「感覺結構」，卻必須意識到作品的紀錄涉及第三層次「選擇性傳統」的支配，總無法完全恢復生活的感覺（that sense of the life）（Williams, 1961: 50）。

文化無法透過載體，而真正紀錄所有生活感覺，如同樂譜，固然可以紀錄作曲家的樂思、靈感的形式，卻無法紀錄靈感的細節，又如影音科技固然可以補捉「真實一瞬間」，卻無法紀錄「一瞬間」的情感細節、時空氛圍以及身心體驗。

透過「紀錄文化」，Williams顯然很早就察覺文化的「可中介性」及「不可中介性」之雙元的媒介特質，中介的經驗帶我們去碰觸文化傳統選擇下的「感覺結構」，但是，即使紀錄的工具從圖形、文字、樂譜進展至影音雙效，卻無法完全捉摸；我們因此可以說，通過媒體中介，它同時擁有「可紀錄性」、以及由於生活感覺細節流失之「不可紀錄性」。

Williams倡議的文化分析主要聚焦於第三種層次。他認

為一個社會的傳統文化總是傾向於呼應當代的利益及價值體
系，而我們總是低估了文化傳統作為一種持續的「選擇」
（selection），實則也是一種對文化的「詮釋」（interpretation）
（Williams, 1961: 52）；如同Storey（2001: 47）所指，我們唯有
透過考察「歷史裡的文化表現」，以及「在當代文化如何被使
用」，「真正的文化過程才會浮現」。

因此，這項選擇的過程仍在持續進行，因為它遵循社會的
進程，作品被翻案重新成為「經典」仍有可能，作品是社會性
的選擇，Williams藉此提醒我們，作品的未來重要性，是無法預
則的（Williams, 1961: 52）。

Williams小心翼翼地的暗示了文化乃是一系列利益、價值及
社會性的選擇與詮釋，而非毋須驗證－如同多數「偉大作品」
所宣稱，可見他對於隱藏在文化背後的選擇機制、社會意義協
商以及無法完全中介「感覺結構」，相當敏感。

不過，Hall（1980a: 57-72）對於Williams的文化觀，則有一
些批評。他以兩種典範（two paradigms）稱1950年末新左派、代
表英國傳統的Hoggart、Williams及E.P.Thompson為「文化主義」

（culturalism），強調人作為主體及表達的經驗拉力（experiential pull）；而1960、1968年後代表法國傳統輸入英國的Lévi-Strauss、Barthes及Althusser等為「結構主義」（structuralism），聚焦於結構情境（包括語言、意識形態及階級）的作用（McGuigan, 1992）。Hall主要的用意是，文化主義關注的是「文化」，而結構主義則關注「意識形態」（McGuigan, 1992: 30），而這兩種分析文化的典範都有不足之處；他認為應該有一種文化主義與結構主義互不排斥的實作，卻又能同時將兩者接合起來（articulated）的不同形式（Hall, 1980a: 72）。

Hall的重點，就在於強調「接合」（articulation）的作用。他解釋「接合」在英語字義上同時具有「清楚地表述」以及「連結」（connected）的雙重意涵（Grossberg and Hall, 1986: 53）：「接合」如同一種暫時性、卻不必然從屬（belongingness）的連接方式（用Hall的話來說）；文化主義強調之人的作用，與結構主義關注的意識形態，可以透過「接合」（articulation），因而在表意實踐上將諸「清楚地表述」（articulation）。

Hall很可能簡化了Williams在文化上的洞察，Williams不僅關

注經驗及意義的生產，連同他談論的「選擇性傳統」，都已相當聚焦於文化生產的機制（institutions）、工具（means）及社會形構（social formation）等文化的社會過程。而Storey（2010）亦認為，Williams提出文化是一組「被實現的表意系統」（a realized signifying system, 1981: 209）顯示：文化是由被分享、被爭奪的意義活動所組成，已與Gramsci之社會權威為鞏固霸權（hegemony）所從事的意識形態抗爭相呼應。若我們考察《文化》（*Culture, 1981*）[2]一書裡，Williams倡儀並具體地命名的「文化的社會學」（sociology of culture），應該聚焦於以下幾個面向，亦突顯了類似的關懷（Williams, 1981: 9-32 1981）：

一、文化生產的制度（institutions）與形構（formations）

二、文化的特定生產工具（specific means of production）及其與社會的關係

三、文化產品的身分化社會過程（identifications）

四、文化產品的藝術形式（artistic forms）

2. 另有版本名為 *The Sociology of culture*（《文化社會學》），內容相同。

五、社會及文化的再生產過程（processes of social and cultural reproduction）

六、透過表意系統（signifying systems）及社會形構（social formation）之文化組織（cultural organization）[3]

Williams透過上述六個面向的研究關注，打破了文化僅聚焦於文本意義、或意識形態、或霸權、或生產邏輯的限制，而將生產（production）的文化、社會及意識形態過程－借用Hall從Gramsci脈絡而得來的靈感，做一項突出的接合（articulation），它的用意在於，透過意義接合，更「清楚地表述」（articulate）文化產製的所有細節。

基於以上，本研究主張一種結合感覺結構及以人作為主體的社會性、歷史性、「選擇性傳統」的文化主義式的研究取徑；以及以語言、意識形態及霸權為聚焦之強調結構情境宰制的取徑。如同Hall與Du Gay提出的文化迴路概念：將再現（representation）、身分（identity）、規約（regulation）、消費（consumption）、生產（production）等五個層面「接合」（articulation），作為重新組織個別主體在文化過程裡的所有意

3. 對照前後文，Williams這裡同時意指機構性的「組織」以及象徵層次的表意實踐之「組織」。

義。再來，本研究藉此進一步勾勒出一套本文稱之為「文化機構（機制）研究」的研究方案，用以對「國家交響樂團」個案做所有文化過程、音樂實作、社會過程及意識形態過程的「接合」，以確保能「清楚地表述」（articulate）所有文化細節。

第二節　場域、結構與能動性
Field, Structure and Agency

　　國家交響樂團作為一種文化生產，首先應該被聚焦在，它是在什麼樣的社會情境下形成它的生產。Giddens與Bourdieu分別以社會學裡「結構」（structure）與「行動」（action）以及「反思性」（reflexivity），表達了他們的現代性方案。

　　Giddens在發展「結構化理論」的初期，曾經特別指出對於文化生產的省察。他認為文化生產的理論，必須包含能充分代表「人類能動者本性」（the nature of human agents）的理論，而結構主義者卻經常低估了闡述人類能動性的「實作意識」（practical consciousness）與「行動的情境性」（contextuality of action）等兩項要點（Giddens, 1987: 214）。

　　「實作意識」指的是人類具有一種反思性地監控其作為的本質，「行動的情境性」則因為反思性作用，而視情境為行動者不斷組織資源與規則介入結構的過程（Giddens, 1987: 215）。Giddesn指出了，當我們聚焦於社會（the social）時，無可迴避卻又經常忽略的主題，即人在社會結構裡的能動作用。傳統

社會學存在著「結構」與「行動」的兩元對立，但Giddesn認為這無助於解釋現代社會的矛盾運作，他以「結構的二元性」（duality of structure）同時勾勒了「結構」與「能動性」的交互作用，意即結構不再作為限制行動者權力的結構，因為行動者的能動作用不斷介入結構，也改變了結構。

．Giddens「結構化」（structuration）理論，背後的核心概念即是「反思性」（reflexivity）的導入，反思性使得Giddens樂觀地相信，現代社會逐漸建立在一以反省、自我監控為生活形式的方案中。如同Dodd（1999: 185）指出，對於Giddens及Beck [4] 來說，現代性的方案沒有結束，而是透過反思性的現代化（reflexive modernization），使得現代化亦更新了（renewal of modernity），它不但改變了社會結構及個人認同，更重要的意涵是，它意味著反思性已在當代社會中實質上制度化（institutionalized）。

　　Giddens（1984: 3）將反思性定義為：「持續流動的社會生活所具有受到監控的特徵，而不僅是自我意識」；它包含了「日常社會實作中的挪用與再生產知識，因此知識既是社會行動的資源，也改變了行動的特徵」（Dodd, 1999: 189）。Giddens的

4. Ulrich Beck為德國著名社會學者，任教於慕尼黑大學及倫敦政經學院。著有*Risk Society: Towards a New Modernit*，1992。

立論，帶有很強烈的實作意涵，意即組成人類行動的過程，並不單純是由人的意圖發動（或Giddens所稱「自我意識」〔self-consciousness〕），而是行動者對於「持續流動的社會生活」受到監控所進行反思的結果，因此，他建議將反思性理解成一種理性化的動態過程，意即：「根基在人類展示持續性的行動監控，也期待其它人如此展現的過程」（Giddens, 1984: 3），而非僅是受到個別意圖、理由及動機所進行的反思行為。

Giddens將反思性套用在他的結構化理論裡，於是乎社會關係隨著時間形成一種具結構、模式化的特徵，而該模式化的關係是一種再生產的過程，因此，它組織了一種動態的行動與結構的相互介入（Dodd, 1999: 187），而此介質在Giddens看來，即是反思性的結果。

「反思性」很大程度提供了社會學定位現代社會之各種轉變與現象，一項解釋的資源。照Giddens的見解，反思是持續進行社會監控的再生產，它形塑了結構，也再結構化了結構，那麼，透過反思性，我們要怎麼來看待「結構」與日常生活的關係，它如何組成抑或重建我們的慣例？

Giddens（1984: 35-36）借Lévi-Strauss的「可逆的時間」（reversible time）來論證反思性對於日常經驗的作用，他認為個體的生命雖為「不可逆的時間」（irreversible time），但他再引「社會再生產」、「反覆性」（recursiveness）等概念提醒了日常生活在時間流動裡，仍是具重複性的。不過，這並不意味著他主張日常生活的「慣例」（routines），可被誤讀為結構的「基礎」（foundation），而認定社會制度以此為基礎；Giddens真正的意思是，人與社會組織了日常生活的慣例，但這慣例透過反思的作用，形成「可逆的時間」，因為人會透過監控而具體實作可逆的慣例，而慣例總中介著人類的身體與感覺的資源，因此，這些慣例得以再度影響社會系統。

反思性（reflexivity）恐怕是伴隨現代性（modernity）最重要的課題，Giddens與Bourdieu都強調反思性在「結構」與「行動」之間的中介的性質。若比較之，從文化生產的角度來看，倘若Giddens的反思性方案是指人類能動性具有全面性社會監控與自我監探的「結構」能力，那麼Bourdieu則更強調的是，將經驗視為一項置於社會空間的主體（Bourdieu, 2009a: 319），因此視能動性的主體，如何極細緻地透過社會結構裡不同權力層次的場域，以慣習操作，進行複雜的資本轉換與協作。

文學及藝術場域的經濟邏輯

　　若論Bourdieu對於藝術社會學的貢獻，是他破除了藝術作品那「不可言喻」（ineffable）的部分。在《藝術的規則》（*The Rules of Art：Genesis and Structure of the Literary Field*, 1996）裡，Bourdieu借福樓拜的小說《情感教育》，發展出一套直視諱莫如深的文學及藝術場域的運作法則：他用場域（field）來勾勒藝術家與權力場及社會空間中的文化生場的爭鬥範圍；他以不同「資本」（capital）間的複雜移轉來描繪藝術家在場域裡的動態；他以「慣習」（habitus）來說明累積資本的實作（practice）。

　　場域可以被定義為在各種位置之間存在的客觀關係之網絡（network），或構型（configuration）。正是在這些位置的存在和它們強加於占據特定位置的行動者或機構上的決定性因素中，這些位置得到了客觀的界定，其根據是這些位置在不同類型的權力（或資本）－佔有這些權力就意味著把持這一場域中利害攸關的專門利潤（specific profit）的得益權－之分配結構中實際的和潛在的位置（situs），以及它們與其它位置之間的客觀關係（支配關係、屈從關係、結構上的對應關係等等）。（Bourdieu, 2009a: 158）

　　不過，為何 Bourdieu特別以文學與藝術場域作為場域理論介入的重點？若對Bourdieu的文獻做全面性的回顧將發現：與其說他對文學與藝術場域情有獨鐘，倒不如說他對於各種宣稱以自律、精神文明作為運作邏輯的場域，包括新聞場域、知識分子場域都抱持著極大的熱情（Bourdieu, 2005）。曾親炙Bourdieu本人的高宣揚[5]（2002：139-140）就認為，文學與藝術場域在社會生活中扮演特殊的意義，藝術家往往不願直接參與社會、政治與經濟場域的爭奪；他們雖遠離政治、經濟，卻是以「巧妙的方式，迂迴地參與了社會的權力正當化和再分配的鬥爭」。

　　Bourdieu以文學及藝術場域為例，繪製了一幅複雜資本交換的象徵場域配置圖（Bourdieu, 1996: 124, 見圖1）。首先，他將場域從內到外分為文化生產場域（field of cultural production）、權力場域（field of power）、以及國家社會空間（social space〔national〕）；以文化生產場域為例，它再細分為「小眾生產的次場域」（為藝術而藝術）及「大眾生產的次場域」，Bourdieu認為兩個次場域基本上服膺生產和流通的兩套相反的經濟邏輯，可以說，它是促使「藝術的規則」得以運作的「潛規則」：一方面，有一套純藝術的反經濟（anti-economic）邏輯，建立在無私的價值、以及對於商業利益的否定上，它背後的意

5.　東吳大學社會學系教授高宣揚教授為法國巴黎第一大學哲學博士，與Bourdieu有諸多學術及私人情誼上的往來。

理來自於「為藝術而藝術」（art for art's sake）的自律性原則。
但Bourdieu提醒，這樣自律性的建構對於長期來講，反而使之累
積成為象徵資本（symbolic capital）的發展，因此，這樣的象徵
資本表面上「無私」，卻是非常「經濟資本」的。

另一方面，Bourdieu仍在文學及藝術場域看到一套服膺於經
濟的邏輯，它們將文化財視做與其它交易一樣，著重它的即時
或暫時性的成功，即依賴客戶的需求來調整自己的內容，但即
使如此，仍需要兼顧經濟利益及象徵利益，以確保其作為知識
機構的場域特徵。Bourdieu強調，文化及藝術場域同時存在「短
期生產循環」及「長期生產循環」的機構，前者盼立即獲利、
回收，後者則著重在於「文化投資」，目前毫無市場、完全將
希望寄放在未來。

可以發現：「小眾生產的次場域」與「大眾生產的次場
域」遵循層級化的相反方向流動，導致自主程度愈高，則兩個
次場域的落差就愈深，例如，前者自主性愈強，它的特定象徵
資本則愈豐，但暫時性的經濟資本卻趨緩；反之，後者自主性
低，特定象徵資本偏弱，但暫時性的經濟資本反趨強。Bourdieu
（Bourdien, 1996: 148）藉此說明了文學及藝術場域一項矛盾的

運作邏輯，意即，即時性的成功總帶有一些令人懷疑的成分，彷彿它削弱了無價的作品（priceless work）的真誠性，而單純進入一個商業交易的買賣關係。因此他也認為，經濟資本從來無法確保場域裡的特殊利益，除非它再次的轉換為象徵資本；無論對於藝評家、經紀人、出版商或劇院經理，唯一合法累積利益的途徑，就是製造出一種被熟知而且肯認的名聲（a name that is known and recognized）。

不過，Bourdieu（1996: 343）特別提醒，文化生產場域存在的自主性意理，各種權力及社會實作場域變化多端，必須考慮到不斷翻新的阻礙及權力，換句話說，它是資本不斷競爭、重建及轉換的場域，比方教會、國家或大型經濟機構，或者掌握特定產品及流通的報紙、出版社及廣播電視等，這些勢力都透過統治階級舖排的議程，在權力場域裡進行資本交易。

Bourdieu透過「藝術的規則」，打破了「結構」與「行動」的對立，而將人類的能動表現整合到透過經濟資本與象徵資本轉換的場域之中，如同Wacquant（2009a: 49）所說，場域是衝突與競爭的空間，藝術家的諸多行為實踐，要透過考察自律場域之外圍的權力場域（field of power）（Bourdieu, 1996: 215）

圖1：

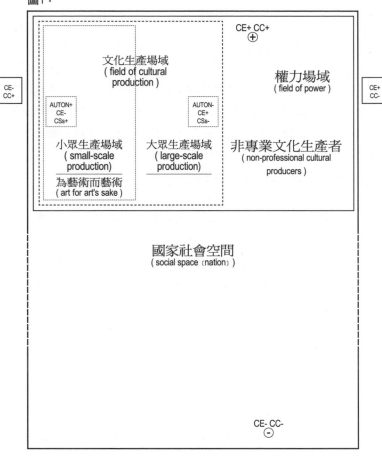

（見圖1），才得可窺得真貌。

　　照Bourdieu（1996: 215-216）的解釋，文學及藝術場域被權力場域包圍，用以暗示於它居於被統治的地位，而權力場域則是一座行動者們與各種機制（構）之間展示力量（force）關係的空間，因為權力者深知，挪用文化場域或經濟等其它場域的資本，是持續佔據權力場域、維持優勢地位之必要確保。同時，對於文學與藝術行動者而言，權力場域也是各種資本持有人彼此競爭之地，因為藝術家苦心「為藝術而藝術」，經過象徵資本累積，需透過權力機構獲得認可，轉換成為經濟資本，至於再度轉換為可操作的象徵資本，用以確保其長期合法化地位，亦需靠權力場域與制度擁有者的統治階級，進行協商與互動。至於資本轉換的幅度與侷限，牽涉到複雜的權力場域互動及資本邏輯，如Bourdieu所指，資本無時無刻都在決定這些爭奪的力量，因此是多元決定的（overdetermined）（Bourdieu, 1996: 215；2009a: 169）。

　　基於以上，我們得到一項暫時性的結論：文學及藝術都在特定的場域裡運作，而這些特定的場域又同時受到外圍權力場域及社會空間的共構，兩者相互進入對方的結構，形成動態的

爭奪。在場域內部，照Bourdieu（1996：215-216）的話語，一
律同時以兩種層級化的原理（principles of hierarchization）作為
爭鬥：分別是他律的原理（heteronomous principle）及自律的原
理（autonomous principle）。但真正「決勝負」的場域，則必須
同時連結至文藝場域外部的權力運作場域，如此一來，文藝場
域行動者才得以從被統治的地位，由於統治階級對於象徵資本
（文學、藝術性資本）之政治需要的深刻體驗，而透過不同資
本之間的轉換，發揮能動作用。

資本作為社會區分

Bourdieu（高宣揚，2002：248-257）將佔據社會空間不同場
域的資本分為：經濟資本、文化資本、社會資本及象徵性資本
等四種。首先，經濟資本由生產因素（土地、工廠、勞動、貨幣
等）、經濟財產、各種收入及各種經濟利益而組成。而文化資本
與經濟資本則是進行社會區分的兩大基礎，它用來暗示Bourdieu
立論裡現代社會地位的確定，不能僅靠經濟資本，而要同時結合
文化資本（高宣揚，2002：248-257）。Bourdieu將文化資本分成以
下三種形式：一、「被歸併化的形式」，指的是人類長期內在化
形成的稟性系統，Bourdieud常提及的「慣習」（habitus）即是重要

的組件。二、「客觀化的形式」，即是客觀擁有的文化財產。三、「制度化的形式」，則是指合法正當化制度所確認的各種學位及名校榮譽等（高宣揚，2002：250）。

社會資本是指行動者能動員社會網路的幅度以及他所連結到的社會網路每個成員所持有的資本總額。至於象徵資本，則是累積威望的資本，不過Bourdieu提醒，象徵資本具有「同時被否認與承認的雙重性質」，它透過「不被承認」而「被承認」，因為各種資本都是以曲折且細緻的方式透過象徵結構的過程，被正當化及進行權力分配而轉換為象徵資本，而統治階級與菁英的工作，就是將這些權力場域角逐而來的資本，透過社會各場域的周轉換算之後，再進行象徵資本分配（高宣揚，2002：252）。

Bourdieu認為文學及藝術場域爭鬥的正當化議程，特徵就是它經常採用反面或否定的形式，如以「不承認」代替「確認」；以「否定」取代「肯定」；以「迴避」代替「參與」，顯示該場域的掩飾性。（高宣揚，2002: 140；Bourdieu, 1996）。然而，我們仍然要追問，是什麼樣的實作「默許」了這種「不承認」，卻能穿梭文藝場域及權力場域，合法進行社會實作。

　　至於，我們應該怎麼理解行動者在不同層次場域運作的關係，以及識別這些關係如何藉由資本的中介。Bourdieu提出了三個層次必要的分析步驟，將整合納入本文的研究策略。

　　一、分析文學場域在整體權力場域裡所佔據的位置（position）以及它的時間演變。

　　二、分析文學場域的內部結構，文學場域有一套遵守自身運作與轉變的律法，因而佔據該場域的的行動者或機構為了獲得合法權威，因而相互競爭，形成不同的舖排，因此要看這些行動者或機構彼此之間如何呈現客觀的關係結構，才能夠得知他們在場域所佔據的空間。

　　三、分析這些佔據著的慣習，是源自於什麼樣的稟性系統，因為這系統是社會軌跡及行動者在文學場域裡的位置的產出品，因此透過分析促使這些慣習運作的稟性系統，如何有利於社會實作。（Bourdieu & Wacquant, 1992: 104-105）

交響樂團式的慣習

　　「慣習」（habitus）是指「約制性的臨場發揮經長久建置而

形成的孕生型原則，其所產生的實作，會將產生此類孕生型原則
的客觀條件內含的規律，予以再製出來，同時又能依情勢裡的客
觀潛有何需求，而作調整」（Bourdieu, 2009b: 162）。它是一系列
「稟性」（dispositions）的結構組，它促使行動者展開行為與回應
行動，它透過稟性形成實踐（practices）、感知（perceptions）及態
度（attitudes），以利社會實作；但同時，它又是常態的，並非意
識性地受規則管束（Thompson, 1991: 12）。

　　Bourdieu曾有一比喻，將「慣習」形容成一種「交響樂團
式」（orchestration）的象徵模式。首先，個人在社會中，如同
交響樂團的不同器樂分部，乃被區分為不同群體；而作為交響
樂團的全體演奏，個人分屬於不同器樂組，如同社會的階級排
序，同時藉由個人的共通性與差異性實作、但不影響整體「默
許／不承認」的和諧樂音表演，卻又同時實作了個人被區分為
不同社會配置（階級）的事實。（高宣揚，2002：216-219）

　　Bourdieu用意在於形容不同於「習慣」（habits）的慣習，
它兼具建構性、創造性，以及再生性和被建構性、穩定性、被
動性兩方面的雙重稟性結構（高宣揚，2002: 195），它不斷成
為「結構中的結構」（structuring structures）」，同時也是「被

結構的結構」（structured structures）（Bourdieu, 1984: 170）；
而構成「慣習」的「稟性系統」則是可調教的（inculcated）、
結構的（structured）、持久的（durable）、生成的（generative）
及可轉換的（transposable）（Thompson, 1991: 12），它讓慣習
既統合卻又帶著抗爭意涵穿梭在社會結構裡的不同權力層次，
它在結構與行動之間，以「不可言喻」（ineffable）的含蓄，組
織了社會「默契」，卻透過社會再生產，進行再結構的結構。

第三節　朝向公共領域
Toward the Public Sphere

　　本節以Habermas的「公共領域」（public sphere）作為「公共性」變遷的考源。本節將特別指出，Habermas的政治公共領域，其實就源自於文藝公共領域，文藝作品的「內心世界」透過文字及展示中介，成為公共主體，造就自主性的言談及交流品質，本節有意藉著地理場域及透過作品中介所組織的兩個層次的「公共」，與稍後章節討論國家交響樂團作為公共領域，預作操演對話，並以Foucault的governmentality（治理性）來檢證文化機構作為公共領域在當今的機會與限制。

　　Habermas（1974, 1989, 2002）著作《公共領域的結構轉型》考源了現代公共領域變遷的歷史，發現十八、十九世紀在英國、法國及德國曾出現過資產階級公共領域，市民自私人領域及公共權力領域之間，畫分出來一個社會空間，用以做公共生活的討論；透過在沙龍裡議論時事、組讀書會以及辦報紙，成為社會輿論的主力，Habermas以此論證，那個接近理想（ideal）的公共領域曾經短暫在歷史上出現過。

在Habermas（2002:57-58）的研究裡，資產階級公共領域最早源自於從宮廷解放出來的城市貴族，他們靠市民悲劇及心理小說等文類，在私人領域裡組織公共的談論，以換取溝通與情感交流。

首先，我們必須注意，上述暗示的「公共」，是兩種不同層次的「公共」：一、本研究稱之為地理場域的「公共」，即是私人領域的公開談論，二、本研究稱之為透過「文藝作品」中介而來，從「內心世界」到讀者公共言談及交流的「公共」；相對於代表國家的的公共權力領域，兩者都是「私人領域」的一部分。

多數人討論「公共領域」，經常忽略上述命題而聚焦於「是否能公開平等地做理性溝通」為命題，用以檢驗當今政治或媒體情境，但Habermas的「公共領域」歷史回顧，其實更開放地組織了地理場域及透過作品中介的「公共」，讓透過文藝作品所展現的「公共」，得以浮現。

首先，Habermas透過地理場域的配置，考源了資產階級崛起之後，如何能在私人領域形成「公共領域」：

　　私人領域和公共領域之間的界線在家裡面也表現了出來，私人從其舒適的臥室裡走出來，進入沙龍公共領域，（……）沙龍作為市民家庭裡父母的交際場所已經完全脫離了貴族社交領域，（……）臥室和沙龍同在一個屋簷底下，如果說，一邊的私人性與另一邊的公共性相互依賴，私人個體的主體性和公共性一開始就密切相關。（……）比如1750年以後的英國，四分之一世紀的時間內，日報和周刊銷售額翻了一番。通過閱讀小說，也培養了公眾；而公眾在早期咖啡館、沙龍、宴會等機制中已經出現了很長時間，報刊雜誌及其職業批評等仲介機制使公眾緊緊地團結在一起。（Habermas, 2002: 60-67）

　　不僅在地理場域上，Habermas也透過文學作為中介「內心世界」的表現形式，說明文藝作品（包括詩集、書信、戲劇及報紙等）如何成為「公共領域」：

　　寫信使個體的主體性被表現了出來，（……）書信內容不再是「冰冷的資訊」，而是「心靈的傾吐」，（……）日記變成一種寫給寄信人的書信；第一人稱小說則可以說是講給收信人聽的獨白，（……）這種最內在的私人主體性一直都是和公眾聯繫在一起。（……）作者、作品以及讀者之間的關係變成了內心對「人性」、自我認識以及同情深感興趣的私人相互之間的親密關係。（……）最

初靠文學傳達的私人空間，亦即具有文學表現能力的主體性事實上已經變成了擁有廣泛讀者的文學。（Habermas.: 64-66）

　　因此在這裡，我們看到了兩種模式形成之「公共」：一為地理場域的公共開放，二為文藝作品中介了私人性經驗與公共領域的連繫，而他們透過文藝作品所展開言談的主題，就是作品形成「公共」的契機。Habermas認為，由於文學公共領域的「話題性」[6] 中介，因此，連接著與言談必備的私人性經驗關係，亦形同走進了政治公共領域（Habermas, 2002: 67）。本研究在第四章依此意理，來爭辯如何透過國家交響樂團的實作（文藝作品），來形成「公共」。

　　如前述，諸多研究忽略了Habermas對於公共領域的歷史考察，曾經從文藝沙龍及公共音樂會的傳統出發。他相信那個入場費取代贊助費用，古典音樂開始擺脫貴族，而使公共大眾透過付費來欣賞音樂的年代，那些帶著業餘、自由判斷的評價趣味，曾讓「公共」浮現。

　　Habermas 的意思是，當時音樂尚沒有透過專家建制化，因而音樂家與觀眾之間，存在更多真實、平等性的私人交流，亦

6.　括號處的用語為本研究所加。

沒有後來過度商品化，旨在討好或引導群眾來消費的實況；即使當時已形成藝術評論員（kunstrichter），仍然蔓延業餘愛好者的味道，一切要等到文藝批評雜誌興起，這樣的透過文藝作品開展之從「內心世界」至公共領域的交流，才被權威意見壟斷。Sennett（1976: 210）就曾以19世紀逐漸在音樂會出現樂曲解說式的節目單（explanatory program note）來說明公眾自此時開始壓抑，不再相信自己有判斷能力，擔心「出糗」、感到羞恥，形成批判理性的退化。

公共領域的再封建化？

Habermas認為資產階級公共領域的結構轉型，是由於十九世紀社會福利國家的出現，國家與社會的界限變得模糊，那個獨立於公共權力領域的私人領域所組成的「公共」，逐漸被國家滲透；可以說，「社會」領域的出現，要求公共權力機關介入管理，「公共權力在介入私人交往過程中也把私人領域中間接產生出來的各種衝突調和了起來。」（Habermas, 2002: 186）造成私人領域與公共領域融合，公共領域的批判理性逐漸消失，形成再封建化（refeudalization）。

　　Habermas花了相當篇幅解釋，社會領域出現，反而傷害了公共領域，例如表達民意的媒體機構因為私有化，因而才能組成「公共」－如同「公共領域」的原型，但卻也因為二十世紀商業化、經濟、技術及組織上的整合，「恰恰由於它們保留在私人手中致使公共傳媒的批判功能不斷受到侵害」（Habermas, 2002: 244）。Habermas特別指出，廣告藉由公開展示，而形成「公共」，但這樣的操弄尤其透過媒體公關的運作，「賦予所宣傳的物件一種公共利益物品的權威。」（Habermas, 2002: 251）

　　商品形式傷害了公共領域的批判功能，Habermas以文藝領域為例認為，文學的公共領域消失了，取而代之的是文化消費式的「偽公共領域」或「偽私人領域」；他提及，過去人們前往劇院、音樂廳、博物館及購書，是要收費的，而討論所讀、所聽及所見則不用收費，因為「批判是私人財產所有者以『人』作為交往領域的中心」，而今，各種講台、圓桌座談及公共談話，都可以收取門票，它甚至偽裝成人皆可參與的「研討會」，「批判就已經具有商品形式」（Habermas, 2002: 209-215）。

　　此外，從大眾傳媒的效果來看，Habermas認為十八世紀時，

市民階級從閱讀私人書信，養成私人在公共性相關主體上的呈現形式，將有助於我們做情感及理性交往，但當今媒體透過傳媒作為公共領域，製作出來私人領域自由交流的面貌，是一種偽裝，媒體的商品化發展導致「公共領域本身在消費公眾的意識裡私人化了；公共領域變成了發布私人生活故事的領域」。

　　作為法蘭克福學派的成員，Habermas顯然受到Adorno與（Thompson, 1993）的影響，而誇大了受眾對於媒體商品形式的接收過程。事實上，Habermas在1990年著作再版序中，亦坦承「從文化批判的公眾到文化消費的公眾」過於武斷，它低估了大眾的抵制及批判潛能，以及通俗文化與高雅文化的相互滲透，早使「文化和新政治之間新的緊密關係」模糊不清（Habermas, 2002: xxii）。因此，McGuigan（2005）建議，不妨將Habermas的文藝公共領域擴充為「文化公共領域」（cultural public sphere），以涵蓋作為各種新媒體、藝術及通俗文化的言談場域，才得以更與時俱進及具解放性地看待新型態的文化與媒體形式，如何塑造具潛力的公共領域。

治理作為公共領域重建

若Habermas代表的是悲觀主義式的公共領域論調，而Bennett引Foucault的治理性（governmentality），盼透過穿透社會機制的規訓、資源與技術，就是用意來治癒這種悲觀。

文化研究對於公共權威所組成的文化機制，向來心存戒心，長久以來採取的對立批判，已經引起文化研究場域內部的不滿，這裡藉Bennett（1992）之「引政策至文化研究之中」（putting Policy into Cultural Studies），來回顧Foucault的治理性，並藉此意涵修正及重建Habermas的公共領域言談，用以作為與後章探討「國家交響樂團作為公共領域」之對話使用。

Bennett使用Foucault「治理性」來突顯近代社會由主權、規訓及治理所統合而成的連續體（Foucault, 1991），已超出文化研究者由文本、生產關係及意識型態所呈現的僵化關係，文化研究者若不能穿透社會機制，進而直視行動者如何組織文化資源與權力，亦無從做真正論述上的反抗（Bennett, 1992, 1995, 2006）。

Foucault（1991）的治理性，指的是國家以社會環境、財富、醫療健康及學校教育為名，舖排了一種將人群分門別類成為一個可供組織及管理的機制工具，用來調節個人身

體與大眾的行為；而社會遍布用以運作的規訓、制度及管制，以一種隱約的權力交錯的方式進行，這正是「治理化」（governmentalized）的證據。Bennett詮釋自Foucault的「治理性」，分別有以下三種意涵：

1. 一整體，組成元素為可允許此種十分特定而複雜之權力運作的制度、程序、分析和反思、盤算和策略。此種權力以人民為其施行對象，以政治經濟學為其主要知識形式，以安全機構（apparatuses of security）為其基本技術工具。

2. 一趨勢，在西方影響久遠，使得此種可稱為治理之權力形式凌駕於其他形式（主權，規訓等），一方面形塑了一系列治理機關，另一方面發展出一套知識體系。

3. 一過程，或是過程帶來之結果，此過程使中世紀ㄅ的司法國家轉變為十五、十六世紀之行政國家，逐漸「被治理化」了（governmentalized）。

Foucault認為，國家的治理化已成為唯一的政治議程，因為所有權力都在此競逐，導致它相當矛盾的因為治理性的介入，讓

國家繼續存在，也因而持續被治理化。Bennett因此如獲至寶，認為研究議程可從超越Gramsci式的霸權、意識型態機器的討論，重新回到文化機構（制）尋找文化如何被規訓、制度及管制化的研究議程。他在《博物館的政治理性》（*The Political Rationality of the Museum*, 1995），探討博物館如何一方面暗示它作為民主化的修辭，其近用及對所有人開放的民主精神，一方面卻矛盾地透過治理技術的展物舖排、儀式化的博物館藝術守則等，實際上明確已把大眾作為改革的目標（Bennett, 1995: 100）。

相似地，Bennett也運用治理性的概念，對Habermas的「公共領域」提出修正與重建，他認為Habermas論述國家及商品化的介入，導致批判理性的衰退，並未顧及現代的公共機構已經將整套實作方案轉化為文化管理的現代形式，Habermas顯然誤解了公共文化體制在文化管理的實作裡所發揮的作用。

Bennett（2006）以相當辯證性的方法解釋：文化被塑造成對公共權威的批判反對，其背後的資源正是從私人領域獲取而形成的公共理性作為條件，因此他反駁Habermas的觀點，而認為現代的公共領域機構同樣依個別私人所獲得的言談資源，充分形成公共意見，而這樣的公共意見能對公共權威產生交互作

用（Bennett, 2006: 93-94）。他以公共文化機構為例指出，與其說國家的介入造成公共領域的再封建化，指公共文化機構重新配置為政府的工具，倒不如說，政府意圖發展人民導向自我調節的能力，實現社會控制的直接形式，以消除對於國家的需要（Bennett, 2006: 97）。

Bennett的真正意思是，他反對如Habermas的批評方法那樣，將批判的知識分子與實踐性質的知識分子對立起來；他亦不同意某部分人認為文化治理，意謂著收編；相反的是，它透過社會調節，「使國家權力從屬於批判理性的治理形式」，他認為當今的一些公共機構，恰好因為是政府部門，而或多或少的「建制化」了批判功能（Bennett, 2006: 99-100）。

Bennett的一系列「治理性」重點在於，藉著探索交織於國家、社會及文化身後的規訓、規約、制度等治理技術，導引政策至文化研究之中，反而致使具批判理性的公共領域重現，將作為支持本文的研究意喻。

第三章　歷史、行動與轉型

History, Action and Transformation

第一節　台灣政治與社會轉型
Political and Social Transformation in Taiwan

　　前身為「聯合實驗管弦樂團」的國家交響樂團（簡稱國交），1986年創建，它發展與變革的時程，正是台灣經歷開放黨禁、報禁、解嚴、政權轉移、認同政治（identity politics）重新思索，乃至於全球化／在地化議題最風起雲湧的年代。本章認為，國家交響樂團作為暗示「國家的」（the national）文化機構，應從文化及社會變遷，視其與交響樂團行動者（agent）之間的交互作用，甚至是不同結構的連繫，方可窺得樂團發展的線索。

　　本章參考並改寫Bourdieu的場域（field）概念，將國家交響樂的文化生產關聯性結構理解為：「交響樂團行動者－古典音樂場域－文化場域－國家政權[7]／社會空間」等五個層次（見圖2），分述如下，其背後意理，有如Bourdieu & Wacquant（1992: 104-105）所述，應該分析行動者的場域在整體權力場域裡所佔據的位置（position）以及它的時間演變。

7. 以「政權」（regime）與國家（state）並置，意在指涉政權轉移對於國家「想像」的差異，作為後章討論國家交響樂團歷經不同政權差異實作之暗示性意涵（implication）。

一、國家政權／社會空間

圖1：

CE+ CC+
⊕

文化生產場域
（field of cultural
production）

權力場域
（field of power）

CE-
CC+

CE+
CC-

AUTON+
CE-
CSs+

AUTON-
CE+
CSs-

小眾生產場域
（small-scale
production）

大眾生產場域
（large-scale
production）

非專業文化生產者
（non-professional cultural
producers）

為藝術而藝術
（art for art's sake）

國家社會空間
（social space (nation)）

CE- CC-
⊖

CE:經濟資本
CC:文化資本
CSs:象徵資本

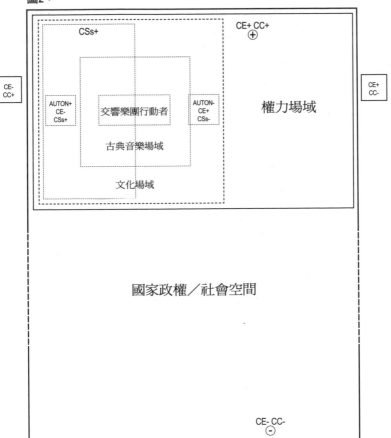

圖2：

CSs+

CE+ CC+
⊕

CE-
CC+

權力場域

CE+
CC-

AUTON+
CE-
CSs+

交響樂團行動者

AUTON-
CE+
CSs-

古典音樂場域

文化場域

國家政權／社會空間

CE- CC-
⊖

CE:經濟資本
CC:文化資本
CSs:象徵資本

　　吳介民、李丁讚（2008）從政治社會史的角度，分析台灣的國家－社會關係自「類殖民的外來政權」（quasi-colonial émigré regime）轉變為自由民主社會，正是從1986年蔣經國同意開放黨禁、報禁橫切，而這一年，正是國家交響樂團創團的年分。緊接著，1992年「第二屆立法委員選舉」，開啟民主轉型；1994年民進黨候選人（陳水扁）獲選首都台北市長；1996年第一次總統直選；2000年歷史首次政權輪替，由民進黨執政，這些政治事件都相當程度影響台灣社會與文化發展（吳介民、李丁讚，2008: 38）值得注意的是，一般認為台灣人文知識分子早於政治反對人士推動民族主義，吳介民、李丁讚卻引蕭阿勤的論點，認為台灣與東歐國家的民族主義經驗剛好相反，後者先文化民族主義，才有政治民族主義，而台灣則是先政治民族主義、後是文化民族主義，分類1980年代是台灣政治民族主義的濫觴、1990年代是文化民族主義的發揚期，而2000年在電視談話節目的推波助瀾之下，則邁向民族主義的大眾化階段（吳介民、李丁讚，2008: 53）。

　　蕭新煌（2002, 2006）以「社會學的想像」來看待台灣百年社會變遷，歷經三次大轉變：分別是1895年至1945年的殖民主義時期、1945至1952年的國民黨新政權來台以及1980年代之

民間社會力集結。他並借用Thomas Kuhn的典範轉移（paradigm shift）和典範革命（paradigmatic revolution）認為：自1980以來，台灣歷經五個典範轉移，分別是從威權體制過渡到「民主典範」的轉移；從「大中國」到「台灣國家認同」；從兩極化省籍到四元「族群和諧典範」（閩南、外省、客家和原住民等四大族群），強調「差異」而非「對立」；從缺席的「民間」到「民間社會力典範」；以及從過度發展到關心生態的「永續發展典範」。

政治發展影響社會培力（empower），新興社會運動及非營利組織的興起，1980年代亦是關鍵年代。顧忠華（2006）認為，1986年「民主進步黨」成立，撼動了政體，使得「國家」的支配力快速瓦解，「國家」與「社會」遂進入調節期，他分類此時兩類社會團體開始風起雲湧，分別是代表農民、婦女、勞工、殘障、原住民等訴求「身份」與「福利」的運動，以及環保、教育改革、社區、司法改革等「議題取向」的運動，不過，這些社會團體陸續在1992年始，歷經「非正式、非常態、反體制」，朝向「機構化」發展，形同與反對黨勢力分道揚鑣，歸回多元社會之「正常」。

二、文化場域：文化、經濟、政治交疊

欲透視國家（政權）對藝術文化的影響，最直接的方法即是看它怎麼論述國家文化政策。

1981年文化建設委員會（簡稱文建會），陳其祿為首位主任委員。在文建會官版的「1998年文化白皮書」[8]裡，視1945年台灣光復至1987年解嚴為「傳統時期」，以「復興中華文化」與「文化建設」（興建各縣市文化中心）為施政主軸，1987之後方邁入「現代時期」，施政方向共有五項，分別為：一、強調多元族群脈絡（multi-ethnic context）的「族群關係與多元文化」；二、社區主義與社區總體營造；三、女性主義及其文化意涵；四、心靈改革與社會改造；五、與資訊社會（information society）有關的後現代主義的文化挑戰。

而「2004年文化白皮書」[9]則回應了全球化、英國文化創意產業及文化外交等新文化、新經濟及新政治議題；以「文化資產之保存與再生」、「文化環境之整備」、「文化創意產業之推動」、「當代文化藝術之拓展」、「新故鄉社區總體營造」、「國際文化交流」等六項政策，突破了過去發揚中華文

8. http://web.cca.gov.tw/
intro/1998YellowBook/index.
htm。

9. http://web.cca.gov.tw/
intro/2004white_book/。

化、建設文化硬體以及政權輪替後強調政治身分認同的舊框架。本研究認為這六項政策，幾乎主導了政權輪替後民進黨的文化方針，也形成了當今台灣文化發展的主流方向，亦充分被歷經組織變革的國家交響樂團所感知（perceive），儘管漢寶德（2001）曾以2000年總統大選各黨文化政策為例，認為國民黨、民進黨、親民黨的文化觀並無甚大分別，只是優先順位（priority）的差異而已。

三、古典音樂場域 [10]

　　若循1986年國家交響樂團創團的時間線索，可以發現：古典音樂場域與其相對應的文化場域，擁有受限、卻又互為主體（intersubjectivity）的矛盾性質，一方面古典音樂場域受制於文化場域的意識形態、政治，其作品必受當時的文化氣候影響，一方面，古典音樂透過創作及展演實作，提供文化看法，並迫使文化場域回應其文化需要，兩者互為結構中的結構（structuring structures），也是「被結構的結構（structured structures）」（Bourdieu, 1984: 170）。

　　長久以來，古典音樂聯結西方文化脈絡，一直具備「文化

10. 這裡指的「古典音樂場域」，主要是指受西方古典音樂學院訓練出身的社群，同時，如同Bourdieu（1984）的見解，作為行動者，它在教育體系、大眾傳播、文化生產場域，以至於文化政治場域，與流行音樂或其它場域相較，有其區辨（distinction）性質。它是國家交響樂團所屬的「原生」社群，兩者之間有相關綿密複雜的互動指涉。

特殊性」（cultural significance），即使並未以「古典音樂」立
國的台灣，亦在文建會成立後之「提倡精緻藝術」主軸，成為
顯著的項目（見1998年文化白皮書）[11]。以下以古典音樂的環境
（硬體及人才培育）、創作及展演分別簡述：

　　古典音樂在台灣發跡甚早，但首見有完整編制的交響樂
團（full-size orchestra）來台灣演奏，則要等到1955年由Thor
Johnson博士帶領美國「空中交響樂團」（Symphony of the Air）
九十多位團員，在「三軍球場」演出（王維真，1993），當
時動用了蔣宋美齡所領導的婦聯會、新聞局、總政戰部、聯
勤總部、外交部及美國新聞處等單位才合力辦成；之後台北
共誕生了「國際學舍」（1956）、「中山堂」、「實踐堂」
（1970）、「國父紀念館」（1972）、「社教館」（1983），
而真正為專業演奏而設計的國家音樂廳及國家戲劇院（又稱國
立中正文化中心，簡稱兩廳院），在國家交響樂團創團的隔一
年（1987）啟用（呂鈺秀，2003）。

　　以本研究所聚焦的交響樂團來看，職業性樂團除了國交
（1986），照時間順序還包括：國立台灣交響樂團（1945）、
台北市立交響樂團（1969）、高雄市交響樂團（2000，前身為

1991年設立之「高雄市實驗交響樂團」），以及長榮交響樂團
（2001）（呂鈺秀，2003）。

以國家交響樂團1986年成立為軸線，也與幾項人才培育形
成時間的偶然性（contingency）與意外（accident）（Bourdieu,
1977: 87；吳忻怡，2008），包括1980年代後，在歐美學習的作
曲家大量回國，而1987年至1993年之間，師範院校亦密集地升
格為設有音樂教育系的大學院校 [12]，而這期間獨立設系還包括
中山大學音樂學系（1989）、嘉義大學音樂學系（1993）、高
雄師範大學（1994），以及符合藝術教育法之台南藝術大學七
年一貫制音樂學系（1997）及中國音樂學系（1998），該校並
因應多元發展及市場需要，首創應用音樂學系（2001），分為
音樂創作與工程、音樂行政兩組（呂鈺秀，2003）。

就音樂創作而論，徐玫玲、顏綠芬（2006）觀察，1990年
代在本土化的號召下，過去許多前輩藝術家由於禁忌的解除，
開始得到重視，另一方面亦讓本土創作者重新反思其與土地、
人民的關係。徐玫玲、顏綠芬（2006: 196）分析這段時期的創
作大致可分為兩種特質，一為「打破創作中國民族音樂」的理
念，尋求台灣色彩，比方以台語詩詞入歌、紀念台灣歷史及關

12. 計有1987年的台北教育
大學、台北市立教育大學；
1992年的新竹教育大學、台
中教育大學、台南大學、東
華大學美崙校區（原花蓮師
範學院）、1993年的屏東教
育大學、1998年的台東大學
等。

懷環境等，二為「與國際接軌」，例如引進新的作曲手法、反映多元族群及文化概念等。而羅基敏（1999）從音樂與語言的互動則發現，諸多台灣作曲家1970年代以來的作品，呈現了二十世紀歐洲音樂文化至今的技巧多樣性，作曲家經常以非母語創作（如中詩外譯及直接以外文詩詞譜作）[13]；至於進入1990年代，藝術歌曲使用「非外文」者眾，反映了本地不同民族共存及使用語言的多樣性。

政治場域的音樂實作

若論展演的政治意涵（political implication），有兩類歷史表演可以呈現古典音樂場域如何與文化場域、乃至於權力、國家政權場域互動：一、是1991年開始由李登輝總統開始籌辦的「總統府音樂會」[14]；二、為1996年及2000年兩屆總統、副總統就職典禮。

在李登輝時期，總統府音樂會一年舉辦4次，累計20次，從曲目來看，首場1991年7月13日以西方古典音樂為主，到了第二場開始出現南管曲「望明月」、「梅花操」，1993年邀顧正秋（京劇）、華文漪（崑曲）、廖瓊枝（歌仔戲）、王海玲（豫劇）等

13. 如徐頌仁：Drei Lieder（《李白詩三首》）；潘皇龍：《人間世》；潘世姬：Three Haikus（《俳句三首》）；張蕙莉：Altura（《高處》）。資料來源：（羅基敏，1999）

14. 初期通稱為「介壽館音樂會」，但陳水扁總統接任後更名為「總統府音樂會」

名伶大匯演，隔年有整場亞洲作曲家聯盟會員許常惠、徐頌仁、
馬水龍、潘皇龍、香港林聲翕及日、韓、菲等學院派作曲家之作
（呂鈺秀，2008）。

　　陳水扁時期則改以每年二次，2004年又改為一年一次演
出，在任時間更有9場演出。曲目以慶曲音樂（如聖誕歌曲、歲
末演出）或通俗音樂改編為曲目主軸，完全西方古典曲目僅有
初上任2001年5月16日首場 [15]。若分析曲目安排（programming）
可發現，李登輝時期仍以西方古典為最大宗，若論曲目視野，
則屬「具專業知識的業餘愛好者」，但經常穿插台灣民謠、原
住民音樂、南管音樂及歌仔戲等，顯見多元文化的概念。而陳
水扁時期則以通俗小品為主，邀演音樂家不乏非音樂專業的業
餘合唱團或育幼院兒童，演出場地亦非限於總統府內，曾在
桃園市藝術館、台南市立藝術中心及國家音樂廳（呂鈺秀，
2008）。而國家交響樂團也曾參與2007年歲末總統府音樂會
「台灣之歌」於國家音樂廳演出（國家交響樂團，2008a）。

　　以國家交響樂團參與伴奏的三次總統、副總統就職典禮
為例，根據《國家音樂廳交響樂團十五周年專刊》（2001）指
出，1996年李登輝總統親自挑選貝多芬第九號交響曲「快樂

15. 曲目為許常惠小提琴
《前奏曲五首》等；韓德爾
／哈佛森《帕薩卡亞》、舒
伯特《鱒魚五重奏》等。

頌」，其它曲目包括「阮若打開心內的門窗」、「我們都是一家人」、「客家本色」等。而2000年陳水扁總統就職典禮，由原住民歌手阿妹演唱「國歌」，2004年由紀曉君、蕭煌奇演唱「國歌」，打破該曲向來由西洋美聲唱法歌唱家擔綱的慣例，其上述文化實作，都不難看出其文化觀、政治路線的脈絡與關懷傾重之變遷（Guy, 2002）。

同時，曾以《梆笛協奏曲》深描中國情懷而成名的作曲家馬水龍，與詩人許悔之譜作《天佑吾土・福爾摩沙》作為陳水扁總統就職典禮壓軸，這種由「中國文化滋養創作泉源的理念，轉而更加重視台灣本土的素材和主題」，盧炎、潘皇龍、柯芳隆、賴德和都曾有類似的追尋（徐玫玲、顏綠芬，2006）。

另外，就展演來說，教育部曾調查1989年至1994年五年內，國家音樂廳（含演奏廳）及國家戲劇院共有3857場演出，平均一年有771場，每天約二場演出，足見音樂展演在1990年代已甚為蓬勃（呂鈺秀，2003）。

第二節　國家交響樂團的誕生與場域對話
The Birth of the National Symphony Orchestra and Its
Interaction with the Fields.

　　國家交響樂團歷經「聯合實驗管弦樂團」（1986）、「國
家音樂廳交響樂團」（1994），2002年更名為國家交響樂團
（National Symphony Orchestra, NSO），2005年再度改制，成為
台灣第一個行政法人機構「國立中正文化中心」的附設樂團。
本節呈現它的歷史、體制演變，以及它如何與古典音樂場域、
文化場域、權力場域及國家政權場域，展開複雜地關於抵抗、
屈從及調適的象徵性爭鬥（symbolic struggle）。

　　國家交響樂團的前身「聯合實驗管弦樂團」正式成立為
1986年7月19日[16]，由法籍指揮家Gerard Akoka擔任常任指揮，
隸屬教育部，並交台灣師範大學做行政管理，由當時師大校長
梁尚勇擔任團長。至於為何以「聯合」命名，始於教育部為儲
備優異演奏人才，1983年於國立台灣師範大學、國立藝術學院
（現國立台北藝術大學）、國立台灣藝術專科學校（現國立台
灣藝術大學）等三校設立實驗管弦樂團（又稱「三校實驗管弦
樂團」），爾後合併，並延攬海內外演奏家組成「聯合」樂

16. 關於該團創設時間，說
法不一，原因在於「起算時
間」差異。1983年教育部分
別輔導國立台灣師範大學、
國立藝術學院、國立台灣藝
術專科學校等三校，成立
實驗管弦樂團，又稱「三校
實驗管弦樂團」，1986年8
月合併以「聯合實驗管弦樂
團」為名正式創團，同年10
月25日在台北國父紀念館舉
行創團首演音樂會。在該團
的正式文獻，一般視此時間
為創團時間。（資料來源：
《國家音樂廳交響樂團十五
周年專刊》，2001）

團，故得其名，至於冠以「實驗」，仍是過渡階段的權宜之
計，「為仍在摸索如何建置運作以便成為台灣的指標樂團」。
（陳郁秀，2010: 142；邱瑗，2008；國家音樂廳交響樂團，
2001；國家交響樂團，2002-2010 [17]）

「國家」的出現

　　國家交響樂團的名稱，究竟出現於何時？它被用來指涉
「國家（級）」（the nation）的交響樂團，還是泛指「國立
的」（national）交響樂團 [18]，本身就是耐人尋味的身分認同旅
程。在國家交響樂團自2002/3至2005/6的樂季節目冊，通記載
2002年一月一日定名為「國家交響樂團」，若細察該團從2002
年至今對大眾的文件，亦都以此為樂團的正式稱呼。

　　不過，2006/7開始的樂季節目冊，樂團則通以2005年8月
併入行政法人國立中正文化中心成為附設樂團的時程，作為歷
史時間點。作為局內人（as insiders），張瑪真（2004）、邱瑗
（2008）[19] 的研究均指出，1994年教育部為注入專業化管理，
將「聯合實驗管弦樂團」更名為「國家音樂廳交響樂團」，
並得簡稱「國家交響樂團」，但英文名為「National Symphony

17. 資料來源包括：「國家
交響樂團NSO樂季手冊」
（2002-2010）、「國家音
樂廳交響樂團十五周年專
刊」（2001）、「國家交響
樂團2008/2009樂季年報」
（2006-2009）。感謝國家交
響樂團執行長邱瑗女士提
供資料。
18. 若泛指「國立的」
（national）交響樂團，台
灣則還有隸屬文建會的國
立台灣交響樂團（National
Taiwan Symphony Orchestra）
19. 張瑪真（張慧真）現為
國立台南藝術大學應用音
樂系副教授兼系主任，曾
任職國家交響樂團公關企畫
經理。邱瑗現為國家交響樂
團執行長。

Orchestra」[20]，似乎暗示其為唯一「國家級」樂團，對外公文書仍使用「國家音樂廳交響樂團」。時任法務部長陳定南亦認為，英文「national」作形容詞意指國家的、國民的，與名詞「nation」（國家）有別。

可以發現：國家交響樂團自併入行政法人中正文化中心成為附設樂團前，長達20年是以「黑機關」的方式運作，並沒有具體的身分。然而，也因為如此，樂團極富彈性地以國家音樂廳交響樂團之簡稱「國家交響樂團」，作為對外文宣的樂團名稱，卻順從性地以舊名作為公文往返。這種象徵符號爭鬥及策略上的抵抗（resistance），透過語言的操演，反映了二個層次的能動作用：一、做主體性的肯認（recognition），它透過語言的「簡稱」，正當化（legitimate）該團的身分，亦同時抵抗了原名稱暗示的國家音樂廳附屬品性質；二、它透過表意實踐（signifying practices），解決了其在專業身分上（是否為國家級、最佳樂團）的焦慮，並權衡性地在古典音樂場域內外（延伸至文化場域、權力場域、國家政權場域），策略性地給予不同命名上的考量。

基於以上，本研究綜合國家交響樂團的歷史文件、相關

20. 根據當時的報紙報導，聯合實驗管弦樂團帶有「實驗」兩個字，定位模糊，常令外國音樂家如多明哥、帕華洛帝、卡瑞拉斯等感到困惑，因而前教育部長毛高文先行批准更改樂團的英文團名

研究文獻及田野觀察 [21]，將該團的歷史沿革分為四個場域，並指出交響樂團行動者與相應對之各場域在歷史分期上的意義，分別是：一、國家政權場域：「教育建設時期」、「專業樂團時期」、「國家樂團時期」；二、權力場域：「教育部實驗時期」、「中正文化中心實驗時期」、「專業樂團時期」、「文化製作時期」；三、文化場域：「去政治時期」、「文化宣傳時期」、「音樂發聲時期」、「社會發聲時期」；四、古典音樂場域：「古典音樂曲目時期」、「跨領域製作、古典音樂曲目雙軌時期」（見圖3）。

國家交響樂團最初的設置，從隸屬教育部、台灣師範大學託管，可以看出它是在一個以「精緻藝術」為正當位階，藉「推廣音樂教育」為名作為行動；1980年代，解嚴氣氛已有伏筆，留學人才紛歸回，國家音樂廳與戲劇院開幕在屆，形同硬體工程即將完備，只欠軟體，樂團的成立在當時確是眾所期盼。

若以「國家政權場域」來觀察交響樂團行動者，1986年至1994年期間，團長職由師大校長兼任，1994年才改由教育部次長兼任團長，由象徵專業表演藝術機構的國立中正文化中心主任兼任行政副團長，並改團名為「國家音樂廳交響樂團」，開始增設

21. 作者曾擔任國立中正文化中心《表演藝術雜誌》編輯（2002-2003）、《聯合報》文化新聞記者（2003-2007），長期主跑國立中正文化中心暨國家交響樂團，對該團實作略有田野觀察。

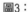

圖3：

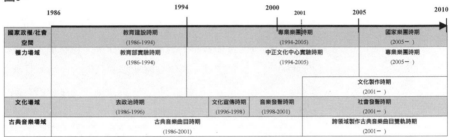

22. 但仍由教育部監督，僅以行政命令方式設置，非公務機構，不能單獨行文（陳郁秀，2010）。

23. 感謝國立政治大學創新與創造力研究中心講座教授吳靜吉提供譯名建議。「Cultural production」來自於文化社會學的概念，國內社會學界通常譯為「文化生產」，強調過程生產，背後意理源自馬克思主義（marxism），但本文所指「文化的」（cultural）製作，譯名「文化製作」，可同時寓它作為成品（product）及文化性生產的雙重指涉。關於國家交響樂團的文化製作之實證分析，見第四章第一節做專節討論。

音樂總監，託管單位也從師大移轉至中正文化中心，象徵政權觀點已逐漸視該團從「教育建設」朝向「專業樂團」[22]。2005年8月1日國交以「併購」方式成為國立中正文化中心附設演藝團隊（何康國，2010），方正式定名為「國家交響樂團」。從「專業樂團」到「國家樂團」，國交剛好跨越了台灣首度的政權移轉，國族身分、文化想像及民間活力均有迥異的面貌，國家交響樂團亦積極回應社會風向，開啟「文化製作」新風格。[23]

　　就「權力場域」而言，當時國家體制將國家交響樂團前後交由台灣師範大學、國立中正文化中心託管，兩單位均屬教育部，但一路以「實驗」為名，未有公務身分，卻實質以公務機關的運作意理操演樂團，顯見它在團名上的「實驗」，所突顯的「未定

位」，即是它在權力場域的「定位」（position）。照Bourdieu的見解，權力場域是各種資本持有人（藝術家、文化官員、政客、國家政權）彼此競爭之處，國家交響樂團的分期，包括「教育部實驗期」、「中正文化中心實驗期」、「行政法人專業樂團時期」等三個階段，即是它在權力場域競爭的結果。

就「文化場域」意涵而論，國家交響樂團創始初期，受制於教育部管轄，又有戒嚴時代的管束，可說極專注作為音樂團隊，除了因天安門事件而更動曲目[24]，幾乎刻意排除現實政治，要到了1996年首度受喜愛古典音樂的李登輝總統「欽點」在第九任總統、副總統就職典禮演出，才實質正當化「國家樂團」的排場。

若連同隔年1997年樂團首度跨出國門、前往歐洲柏林、巴黎以及維也納演出[25]，該階段可視為政權開始注意到樂團的文化宣傳（cultural propaganda）與文化外交（cultural diplomacy）功能。當時任音樂總監的張大勝憶及：當年以「國家交響樂團」（National Symphony Orchestra）為團名，並冠上「R.O.C」，為避免中共干擾，還聘請維也納大學校長溫格勒擔任榮譽顧問（國家音樂廳交響樂團，2001），而1998年聘請克里夫蘭管絃

24. 見本章第五節說明。
25. 請見第四章第三節〈「國家交響樂團在『國際』舞台」〉，有專節討論。

樂團常任指揮的華裔指揮家林望傑為音樂總監,社會聲望高,是首位「能夠全權安排樂團節目企畫的音樂總監」(陳郁秀,2010),國交自此時邁入「音樂發聲」時期,而簡文彬自2001年接任音樂總監,雙修樂團音色及品牌,跨越古典音樂的藩籬,盼「樂團被社會需要」(楊永妙,2003),則帶領樂團進入「社會發聲」階段。

若更細節從「古典音樂場域」來看交響樂團的發展,古典音樂場域與文化場域就更大範圍的「權力場域」層次觀之,亦是充滿象徵符號的爭鬥色彩,從1986年至2010年曲目實作看來,「古典音樂場域」與「文化場域」同時以Bourdieu(1996: 215-216)的自律原理(autonomous priciple)及他律原理(heteronomous principle)作為運作邏輯。

交響樂團行動者本意上仍奉行「為藝術而藝術」(Art for art's sake),有自己場域的邏輯及運作方法,它與整體音樂場域共享一套極建制化的演奏美學、儀式及區辨品味;透過Bourdieu的場域(field)與「慣習」(habitus)等日常操練(practice),主要以「古典音樂曲目」作為儀式化的實踐,如同小眾生產的次場,但Bourdieu也提醒了與場域外圍之「文化場域」,所進行

小眾文化／大眾文化之間美學的、政治的、資本的、經濟的、社會的爭奪，以及「古典音樂場域」對應至「權力場域」及「國家政權／社會空間」所進行的資本轉換、調適及協商。

我們可以發現：在簡文彬2001年接任音樂總監起，進行一連串跨領域文化製作（《福爾摩莎信簡：黑鬚馬偕》、原住民音樂劇《很久沒有敬我了你》、與國光京劇團合作《快雪時晴》；跨領域歌劇製作（邀請舞蹈界林懷民、戲劇界汪慶璋、鴻鴻、賴聲川、黎煥雄、魏瑛娟執導歌劇）；國際合作（德國萊茵歌劇院《玫瑰騎士》、澳洲歌劇團《卡門》）及引介西方經典交響作曲家之「發現系列」（發現貝多芬、馬勒、蕭斯塔可維奇、理查・史特勞斯、柴科夫斯基），既回應了在地／全球化（localisation／globalisation）的藝術市場風向，也呼應了社會、文化轉型，觀眾對藝術接受（reception）的轉變，同時亦反應了政權移轉後，在表演文化之認同符號上的轉型（transformation）[26]，這一連串與古典音樂場域、文化場域、權力場域、國家政權場域交互作用，借Bourdieu的概念可稱為一系列文化象徵符號爭鬥的過程。本研究以「古典音樂曲目」、「跨領域製作、古典音樂曲目雙軌」等二階段用以雙重指涉：對於古典音樂場域而言，僅是呈現出從「全古典」走向「古

26. 節目分類名稱為本文所加註，與原始系列名稱或有不同。

典、跨領域雙軌」的多元經營，但對於外圍的文化／社會／國家之權力場域而言，如此「國家交響樂團」的「突破」，則是一連串樂團行動者與之場域互動的結果（consequence）。

第三節 「行政法人化」交響樂團
Symphony Orchestra as "Government Corporation"

　　國家交響樂團歷經體制變革,最戲劇化的轉折即是2005年8月正式納入國立中正文化中心成為附設團隊。它不但一舉終結了樂團長達20年沒有法律地位、僅以行政命令成立的「黑機關」,也因為併購的「買家」,在體制上為國內首例行政法人的機構 27,遂成為第一座「行政法人化」的交響樂團。當時任職國家交響樂團副團長的何康國(2010:55-56)回憶:

　　中正文化中心轉型行政法人後,首屆藝術總監朱宗慶認為國家交響樂團應有更高的位階以便日後發展,建議由教育部直接管理,而一年半由教育部代管期間,國交兩年樂季節目,包括「發現馬勒」更是東南亞地區首見在樂季中推出完整十套交響曲的樂團,贏得專業聲譽與票房,經教育部直接管理時期歷教育部長黃榮村、杜正勝的協助,該團終於以「併購」方式重新成立「國家交響樂團」。

　　這裡,「行動者」與「場域」的關係再度成為「結構中的結構」(structuring structures)與「被結構的結構」(structured structures)(Bourdieu, 1984: 170)。作為主要推動中正文化中心

27. 2004年1月9日立法院三讀通過「國立中正文化中心設置條例」,3月1日奉行政院核定正式改制行政法人。(朱宗慶,2005)

行政法人化的改制前主任朱宗慶，由於行政長才自國立台北藝
術大學音樂系系主任借調（朱宗慶，2005），朱宗慶擔任中正
文化中心改制前主任暨改制後藝術總監（2001-2005），為首位
擁有音樂專業身分的主任 [28]，也由於他的音樂家身分以及曾任
「創始團員」[29]，形同在「古典音樂場域」擁有「制度化形式」
的資本（借Bourdieu的話語），透過文化資本、社會資本及象徵
資本的轉換，取得文化場域的身分；於是當他以文化場域的治
理身分在「權力場域」與外圍的政權代理人（教育部）建言之
際，他實則同時具備「古典音樂場域」局內人（the insider）與
「文化場域」代表文化治理專業意見的雙重身分。我們不確定
若非當時的藝術總監同時身兼音樂家，是否同樣造成或加速了
「行政法人化」國家交響樂團的契機，但是行動者透過不同權
力場域穿梭的實作，它提醒了我們，「偶然性」（contingency）
與「意外」（accident）如何形塑行動者的行動，行動者如何身
處結構及塑造結構的能動性（agency）（Bourdieu, 1977: 87）。

　　同時，國家交響樂團在教育部直接管理時期，正值簡文
彬接掌音樂總監的第四年，他帶領樂團精進技巧、塑造音色及
詮釋，在「古典音樂場域」已有共識（林采韻，2008），並連
續三年以「發現貝多芬」、「《崔斯坦與伊索德》」、「《唐

28. 中正文化中心改制行
政法人前歷經周作民、張志
良、劉鳳學、胡耀恆、李炎
及朱宗慶等六位主任。

29. 朱宗慶在《國家音樂廳
交響樂團十五周年專刊》
（2001）曾指出，1983年國
交前身「三校實驗管弦樂
團」時代，曾受任職的國立
藝術學院（現台北藝術大
學）音樂系主任馬水龍之
邀，到樂團擔任定音鼓手，
至到三校合併之後便不再參
與演出。

喬望尼》」、「《諾瑪》」入選「台新藝術獎」，亦取得「文化場域」的發言席 [30]（何康國，2005）。因此，「偶然性」（contingency）再次促使象徵政權代理人的教育部因著直接掌握營運管理，形同正當化了樂團的「國家」身分，也因貼身觀察國交的場域反應，成為優先被納入行政法人機構之附設樂團。

國家交響樂團作為「公共領域」？

「國家交響樂團」作為行政法人（government corporation）的文化機構（cultural institution），意謂著更多公共近用（public access）及公共任務的服務，但交響樂團本意上的「古典音樂」特質，經常被視為需要高度文化資本積累（Bourdieu, 1984），方得以理解及欣賞，導致它難以普及化；而古典音樂在當今文化多元的社會情境裡，已非正統文化的唯一選項，它如何鍊結「公共性」，本身就是矛盾的課題。

已有許多理論與實踐兼備的專家針對行政法人與國家交響樂團的組織定位、發展模式及效能，尤其側重於應用面的治理技術，提出相當細緻且豐富的討論，甚至是辯論。（朱宗慶，2005, 2009；陳郁秀，2010；何康國，2005, 2010；黃秀蘭，2004；劉

30. 由台新銀行文化藝術基金會主辦的「台新藝術獎」設置於2002年，每年的「年度表演藝術獎」特色在於打破藝術分類（音樂／戲劇（曲）／舞蹈），競爭激烈，堪稱藝文界盛事。

坤億，2005）本節則回到一個基要（radical）的社會學議程：
即視國家交響樂團與公共意涵的串連，為一項有問題的問題
（problematic problem），用以討論國交如何「公共」、為何「公
共」以及它的公共「策略」。

Habermas（1974）在〈公共領域：一篇百科全書式的文
章〉裡為公共領域（public sphere）下了定義：

> 我們首先意指我們社會生活的領域，某些事物能夠被形塑成
> 民意（public opinion），所有公民能確保近用，部分的公共領域能夠
> 在每一次的對話裡產生，聚集其中個別的私人能夠組織成公共實體
> （public body）。

Habermas為資產階級公共領域指出了兩個概念：一、公共
領域必須能確保近用（access）；二、公共領域乃不斷在對話
（conversation ）裡產生。前者連結如何不受阻礙之「可接近
性」，後者則是強調相互溝通（communication）的重要性。

Fraser（1990: 71）以四項特性分析了Habermas之公共性如何
有別於私人性：一、與國家有關（state-related）；二、人人可以

接近（accessible to everyone）；三、與每個人都有關（of concern to every-one）；四、與公共善或公共利益有關（pertaining to a common good or shared interest）。

不過，Habermas留下了一個疑問，即是既公共領域是由個別的私人（private individuals）組成，暫用Bourdieu的概念，公民的社會資本、經濟資本及文化資本各有差異，他們所佔領的知識及社會位階並不相同，如何確保「公共」能夠被近用；因此，這項議題將被帶到一個具爭辯性的地帶，即是所有權（ownership）的議題：這是「誰的公共性」。

Fraser質疑，Habermas的「公共領域」掩蓋了一個事實，即是世界由不同階級、地位及社群組成之分層社會（stratified societies）的真相，她反對單數、全稱性的「公共領域」說法，而認為應該朝向多元並存之多重的公共（multiple publics）（Fraser, 1990: 66），不過，Fraser的重點在於，應該先消除社會的不平等，以包容（inclusion）替排除（exclusion），至於多重的公共（publics），怎麼形成共識，Fraser認為應該珍視社會底層那些反公共領域者（subaltern counterpublics）的存在，透過衝突、激盪與論辨（discursive contestation）的過程，才是公共領域

具正核心的精神（Fraser, 1990: 67）。

　　Habermas（1984）亦藉由了另一個概念：「對話」，也就是他後來所提「溝通行動」（communicative action）的基要概念，來討論如何形成組織共識。他強調「溝通合理性」（communicative rationality）乃建立在「互為主體」（intersubjectivity）的基礎，意即，公共領域的界定及內涵並非被命定的，它充滿協調的過程；透過不斷相互理解（understanding）、審議（deliberative）及交往性（communicative）而發生，它的重點在於既捍衛自主，但能將不同的私人銜接成公共實體。

行政法人作為公共領域：「社會化」交響樂團

　　因此，行政法人的設計除了讓國家交響樂擁有法律地位，還浮現了兩個意義：第一、它意謂著國家政權場域首度將交響樂團交由權力場域、文化場域及古典音樂場域交織的「行政法人機構」做治理運作；第二、基於上述，它透過行政法人董事會的合議制決策，因此讓本意上以西方經典音樂演奏為主的交響樂團「社會化」。

就國家政權場域而言，行政法人的設計本身就是一套回應全球化、政府治理模式變化的策略（葉俊榮，2003, 2004）。它立論於「政治與官僚關係之脫鉤」、「分散化與分殊化的行政管理」及「工具與程序的正當化基礎」的全球化效應，透過「從政府到治理」、「從公部門到私部門」、「從官僚到專家」的治理工具的更新（葉俊榮，2004）相當程度回應了Habermas由個別的私人（private individuals）組成「公共」的看法。

依《國立中正文化設置條例》[31]，國家交響樂團作為中正文化中心附設團隊，同中心隸屬於「國立中正文化中心董事會」，按照條例，董事會成員來源有四。一、政府相關機構代表；二、表演藝術相關之學者、專家；三、文化教育界人士；四、民間企業經營、管理專家或對本中心有重大貢獻社會人士。

這項設計透過治理決策主體－董事會成員的不同來源，除了行政法人意謂著在治理面更多人事制度、組織管理的彈性鬆綁之外，有更大的意涵則是「社會化」了交響樂團建制。過去，國交缺少正當身分，因此，它所想像的「公共」，除了背後仍有不同層次的場域交互作用，應該主要來自於古典音樂場域出發之「藝術而藝術」（Art for art's sake）（圖4）。如今，它透過權力

31. 請參考http://www.ntch.edu.tw/about/showLaw?offset=15&max=15。

決策體的舖排，現在意謂的「公共」，則是從不同決策來源出發的社會化群體（圖5）。

　　不過，仔細觀察其組成體，它在兩極端仍建立於傳統公／私、政府／民間畫分的「公私部門的揉合」、與「政府與民間的統整」（葉俊榮，2004），但「文化教育人士」及「表演藝術相關學者、專家」舖排，則令人稱許地回應了Fraser認為應當具有多元、複數的公共，而非傳統政府機構的建制。至於合議制的董事會設計，則具備了Habermas（1974,1984）、Fraser倡議公共領域提供論辨（discursive contestation）及交往溝通（communication）之潛力。不過，它的「文化教育人士」及「表演藝術相關學者、專家」的敘述，仍是個語義不清的指涉，按Fraser式的提問，在如今多元文化的社會現場，「文化教育」及「表演藝術」或也應有多元、複數的公共意涵。

圖4：古典音樂場域：國家交響樂團

圖5：交響樂團「社會化」：行政法人化國家交響樂團

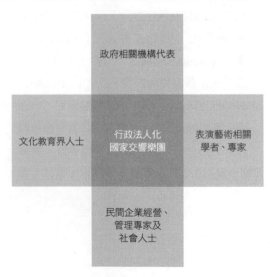

第四節　國家交響樂團的「場域」體驗
Experiencing the fields of the National Symphony Orchestra

　　若從國家交響樂團的歷史演變考察，1980年代的台灣，古典音樂如同諸多發展中國家的脈絡，被視為教育文化建設之少數正統性的選項，而且，日本一直視西方古典音樂為整合進入自身的教養文化（Watanabe, 1982），對曾受日本殖民的台灣亦影響深遠，也反映了台灣上層政治菁英的藝術偏好（黃瑞蘭, 1988）。國家交響樂團行動者因而在國家政權需求「教育建設」（見圖3）的場域氣氛裡被召喚出來，它的西方古典音樂身分連結西方文明、知識等象徵資本想像，不會如1990年代文化民族主義發揚期，或者2000年代民族主義大眾化時期，成為「有問題的問題」（problematic problem）。

　　不過，社會空間及文化場域的急速轉型，古典音樂場域也由於唱片工業歷經科技數位化的迅速衰退、以及表演文化的逐漸商品化，其神聖性逐漸消失（Lebrecht, 1997），古典音樂家在場域內部的學派建制，或還能維持優勢，甚至在1987至1993諸多師範學校音樂科升格為大學音樂教育系所，市場供需活絡，但1990年代中期若從更擴大的文化場看來，古典音樂場域

裡的行動者，已褪去昨日「教育建設」的光采，而必須與其它
商業劇場、流行文學甚至是家庭劇院等大眾文化進行爭鬥。透
過民粹主義（Populism）的意理舖陳，如同Bourdieu暗示場域裡
必然的衝突（conflict）與競爭（competition），而爭奪的焦點
已非「為藝術而藝術」，而是怎麼形塑（shape）及做場域畫分
（division），即誰（who）與怎麼（how）來爭奪合法的文化權
威（cultural authority）。（Bourdieu & Wacquant, 1992: 17-18）不
難想像，這個階段的國家交響樂團行動者的文化實作，或被理
解為僅是展演菁英階級的慣習，在國家政權場域及權力場域層
次，已無法全然佔據優勢的合法位置。

　　如同Bourdieu的「場域」（field）理論及Giddens的「結構
化」理論（structuration）所提醒之：行動者與社會結構之間的
關係，並非僵化不變的。Giddens提出，觸發人類行動的介質，
是行動者對於處於變動之社會生活受到監控，所進行的反思性
結果，Bourdieu則相信行動者在場域裡藉由慣習的實作，本身就
是一種持續不斷的生存策略法則。

　　慣習（habitus）是一種生存策略的法則，它能使行動應付各
種未預見及持續變動的情況（……）各種持續而又變動的秉性

（disposition）之系統，無時無刻不發揮整合過去經驗的作用，如同作為感知、評定及行動的模具，使無限複雜多樣性的任務可以被執行。（Bourdieu & Wacquant, 1992: 17-18）

可以發現，從1990年代開始，國家交響樂團成員可能已經嗅到社會及文化轉型，古典音樂場域面臨自身的困境，而國家政權遲未能給予合法身分，已與創團時雖無正當身分但在強而有力的社會基礎下，為國家執行「教育建設」的場景極為不同，樂團行動者在樂團主事者、中正文化中心領導階層及教育部錯綜複雜的關係裡，極困難找到定位（Ruhnke, xxx）；可以發現：1990年代（黃志全，1991；李明哲1994；潘罡,1996, 1999），以及2000年至改制行政法人前，國家交響樂團經常占據報紙版面，在這階段妾身未明的「實驗樂團」情況下，團員人心浮動，自組工會、演奏家委員會及自救會向教育部等主管機會表達抗爭等策略，藉由媒體之「爭端」突顯，都顯示了這樣的焦慮。（潘罡，2001、林采韻，2004、趙靜瑜，2004、黃俊銘，2004）。

不過，從作為局內人（as insider）的反身性（reflexivity）的實作體驗，本研究認為：從國家政權場域橫切社會實作場域，

國家交響樂團1986年成立剛好正值報禁解除前後，報紙開放增張之後，「文化」新聞從社會空間畫分了一處全新的場域，等於間接從政權及當時的政治經濟結構中取得了一處合法的「文化場域」，報紙紛增設「文化版」或「藝文版」，「文化新聞」、「文化人物」還有「文化記者」自此成為一項合法的新聞場域、社會性職業及記者群分類。

　　可以推斷，在嶄新的「文化場域」裡，文化人物不再成為「綜合版」的陪襯，而有了獨立地公開言說、展示以及表演空間，因而屬於「文化場域」的資本競逐（象徵的、實質的，或者論述性的）透過媒體再現（representatipon），成為「新聞」；可以說，報紙版面的增張，相當矛盾地既正當化（legitimate）文化場域，卻也再現了國交的爭端形象。由於版面新聞量的需求，新聞記者必須製作充足的新聞，以便 空報導的配額（story quota），又由於新聞室的運作常規與寫作儀式，記者經常戲劇化（dramatization）、簡化（simplification）或者個性化（personalization）場域新聞（Allan,200: 62-63）。新聞學者Carey（1989）從儀式（ritual）的角度認為，報紙並不是真相（truth）或事實（facts）的傳播，而是一種「戲劇（drama）的格式；Schudson（1986）舉例，新聞記者的「新聞性」常建立

在對結果（the end）的預期上，這種對「結果的感覺」（sense of an ending），促使新聞記者多半喜歡聚焦在「賽馬式」（horse race）輸贏、或者對報導人物起落的描述。

　　這裡的重點並不是指，文化新聞版面的崛起「製造」（manufacture）了國家交響樂團新聞的爭端，而是用更寬廣的場域特性來看，報紙媒體所代表的言論空間在合法化「文化場域」之際，也同時再現了場域爭鬥性的實作本質，甚至由於新聞議程（agenda）的競爭，也介入了參與新聞事件的實作，這並非文化新聞獨有的現象，諸多文獻已指出新聞記者與消息來源及新聞機構因著不同場域特性及職業意理（professional ideologies），彼此之間相互操作（spin）、競爭、反抗及共謀（complicity）的本質（McNair, 2007；Scammell, 2001；Gaber, 2000, 2007；Huang, 2008；Bourdieu, 2005）。

　　不難想像，文化版面的盛衰，也決定了國家交響樂團行動者場域的能見度（visibility）變化，在後國家交響樂改制行政法人的2010年時空，似乎不復1990及2000年代的活躍，它所突顯的本質並不是場域裡「爭端」的質量變化，而是在文化版面及記者編制人力縮減的實境裡，記者作為貫穿並勾勒不同

權力場域行動之中介性質，它與各行動者互動而造成場域的變化因素，也隨之弱緩。曾同作為局內人與局外人的邱坤良[32]（2006），在一篇名為「藝文版的美麗時光」，說明了媒體與文化場域曾經微妙且具能動性的互動變化。

想像公共性：簡文彬的音樂實作

國家交響樂團在文化版面興起之際策略性地開始實作，透過工會、自救會或委員會等借用自市民社會的行動方法，試圖召喚「公共性」。而簡文彬2001年接任音樂總監至2007年卸任所進行的音樂實作，他「盼樂團被社會需要」的感性論述，亦猶如召喚樂團行動者與外部場域的「公共連結」，亦影響了國家交響樂團在古典音樂場域的位階，並透過資本的轉譯，有如觸動了行政法人化交響樂團的前奏。

簡文彬以34歲（1967年生）之姿，成為國家交響樂團最年輕的音樂總監，而他的出現正反映了全球性的交響樂團世代交替的浪潮（Wakin, 2006），他也是當時歷屆音樂總監裡，唯一土生土長且固定任職歐洲歌劇院的職業型指揮家[33]，同時，作為局內人（as insider），簡文彬與國交前身三校實驗管弦樂團有「血緣」上

32. 邱坤良為知名戲劇學者，曾任國立台北藝術大學校長、文建會主委、國立中正文化中心董事長。

33. 其它音樂總監（或常任指揮）依時間先後為艾科卡（Gerard Akoka，法，1986-1990）、史耐德（Urs Schneider，瑞士，1991-1992）、許常惠（台，1994-1995）、張大勝（台，1995-1997）、林望傑（Jahja Ling，華裔美籍，1998-2001）。

的聯繫[34]，擁有「制度化形式」的資本認證，他也多次公開談論他
與該團幾番特殊且充滿友誼的歷史相遇。（2001, 2007）。

　　從Habermas的「公共領域」理論來考察，簡文彬的實作相
當程度以音樂行動回應了「Habermas式」的兩個意理。首先是
「近用」途徑（access）的變化，再來是其開啟了「交往（溝
通）」（communication）的可能性。

　　簡文彬的音樂實作透過跨領域合作概念的「創作性方
案」、「正典歌劇」、「古典音樂新製作」[35]，讓實質上的西方
古典音樂在表現修辭（rhetorics）上，從古典音樂場域擴及到文
化場域，而成為「權力場域」進行象徵符號爭鬥的籌碼，本研
究歸納簡文彬的實作，可分為以下五點：

　　（1）與文化明星（celebrities）結盟，形同正當化並強化交
響樂團行動者在文化場域的的資本。

　　古典音樂在曲目實作及表演形式上，向有一套極封閉的
人力資源建制，既使厚重如歌劇演出，依台灣古典音樂的傳
統，通常亦以場域內的音樂專家作為主力，但簡文彬往外擴充

34. 簡文彬為國立台灣藝
術專科學校（簡稱「國立
藝專」、現國立台灣藝術大
學）音樂科畢業。1994年取
得國立維也納音樂暨表演藝
術大學指揮碩士。簡文彬曾
在三校實驗樂團時期，擔任
打擊樂演奏團員。

35. 請參考第四章第一節。

從文化場域尋找合作對象，背後脈絡源自於歐洲「導演歌劇」
（Regietheater）的傳統，包括任內第一部歌劇《托斯卡》邀請
雲門舞集創辦人林懷民擔任導演；表演工作坊的藝術總監賴
聲川合作莫札特的喜歌劇三部曲《唐喬望尼》、《女人皆如
此》、《費加洛的婚禮》以及邀請活躍兩岸三地的繪本作家幾
米參與製作。簡文彬的「文化明星」策略，不完全是「名人背
書」（Celebrity endorsements）之市場行銷學考量，因為名人的
「加持」並不確保古典音樂票房，但這樣的行動背後應有藝術
及文化社會學上的解碼，而如此解碼，本研究認為，它剛好打
開了公共參與在「近用性」上的障礙。

　　Bourdieu（1984）在探討品味階級的《區辨：品味判斷的社
會批判》（*Distinction: A Social Critique of the Judgement of Taste*）
裡，用人類學的方法細分了不同階級透過慣習（habitus）實
作的品味層級 [36]，因此，階級鑲嵌在不同音樂曲目裡，似乎
已經畫分了它的社會位階，而成為近用的阻礙。簡文彬卻活
化了西方經典樂曲，他在不破壞古典音樂原真性的曲目實作
前提之下，邀請文化明星擔任歌劇導演或參與製作，等於在
「社會學想像式」的曲目阻礙裡，另闢近用通道，不從古
典音樂場域出發，反而繞道至文化場域，再走向「社會空

36. 關於Bourdieu的「區
辨」，詳見本書第二部第三
章第一節「藝術資質與資
本」。

間」，讓古典音樂場域與非古典音樂場域的公民在此共同交往（communication），即使憑藉迥異的實作「慣習」，仍願意走向古典音樂。

同時，這些文化明星（如林懷民、賴聲川、幾米等人）所佔據在文化場域的資本，不乏同時橫跨多重場域，甚至已是權力場域的「王牌」，照Bourdieu的理路，文化明星長期形象所累積的資本想像，深受國家政權場域喜愛，可與之在「權力場域」，象徵資本的交換，而藉著交響樂團行動者與文化明星的「交往」可能同時整合進入國家交響樂團的實作，而讓該團本意上佔據古典音樂場域之同時，亦召喚連結外圍「公共性」的想像。

（2）藉進階曲目實作（見表1），重新積累國家交響樂團在主場（古典音樂場域）的象徵資本。

如前述，簡文彬一方面必須藉跨領域實作，在文化及權力場域進行文化符號、藝術修辭的爭鬥與協商（negotiation），以換取社會認同；另一方面，他卻必須在維持古典音樂正典的實作，以確保國交在場域裡的正統基礎。若以文化生產（cultural production）的全球流通來看，簡文彬在任的六年，剛好是國

表1：簡文彬的進階曲目實作

巴洛克時期	巴赫：《聖誕神劇》（徐頌仁指揮）（2002）
古典時期	貝多芬：九首交響曲及五首鋼琴協奏曲（2002）
浪漫時期	貝利尼：歌劇《諾瑪》（2005） 華格納：歌劇《崔斯坦與伊索德》（2003）、《尼貝龍指環》（2006） 白遼士：歌劇《浮士德的天譴》（2003） 威爾第：歌劇《法斯塔夫》（2005）
浪漫時期後期	理查・史特勞斯：《唐吉訶德》（2001）、歌劇《玫瑰騎士》（2007） 馬勒：《第八號交響曲「千人」》（2005） 西貝流士交響曲全集（2001-2007） 史克里亞賓：《普羅米修斯：火之詩》（2007）
二十世紀初期	蕭斯塔可維奇：《第十一號交響曲》（2005）、《第四號交響曲》（2006） 史特拉汶斯基：《火鳥》（2007） 魏本：六首管弦小品（2001）
二十世紀後期	布瑞頓：《戰爭安魂曲》（2004） 梅湘：《愛的交響曲》（2004）
當代	庫爾塔克（G.Kurtag）：《墓誌銘》（2002） 柯瑞良諾：（J.Corigliano）《神奇吹笛人》（2004）

際知名的古典音樂交響樂團來台巡演的密集期，在亞洲經紀商
向來採保守方法、主推入門曲目的常規操作，國家交響樂團作
為西方交響樂團編制的實作者，反而主攻進階曲目，其中不乏
在西方國家亦難以常態推出的經典。國交的實作，「不經意」
或「刻意」，都「慣習地」透過持續而又變動的生存策略，整
合過去經驗的作用並應付（cope with）各種未預見及持續變動
的情況，使無限複雜多樣性的任務可以被執行。（Bourdieu &
Wacquant, 1992: 17-18）

（3）開發「文化製作」，擴大「想像共同體」[37]。

如第一節所述，政權移轉、外加社會文化轉型，台灣的文
化生產已多有體裁作為回應，然而如前述，交響樂團編制、表
演模式以及曲目，基本上是以西方經典曲目作為運作邏輯，也
就是說，國家交響樂團在表面上仍以古典音樂場域的公民作為
主場訴求，卻透過在新製作裡編織社會、文化的認同的符碼，
擴大了想像的共同體。

37. 關於國家交響樂團如
何「想像」國家，詳見第四
章，有實作細節分析。

38. 關於國家交響樂團走
向「國際」的文化策略及背
後意理，詳見第四章第三節
「國家交響樂團在『國際舞
台』。

（4）引進國際合作，透過象徵資本的國際性交流與「兌
換」，走向「國際」。[38]

　　簡文彬任內主導及推動了兩項國際合作，分別是與德國萊茵歌劇院合作之《玫瑰騎士》、與澳洲歌劇團合作之《卡門》，運作模式採我國提供樂團（交響樂團），他國提供整套歌劇製作流程（包括舞台布景、服務、歌劇編導）及主要的歌唱家。

　　首先，國際合作的生產模式亦是受到場域的機會與限制，而促使交響樂團行動者進行實作，歌劇製作於「在地（部分）生產」，之後再配裝成為完全產品做全球流通，這是文化產業在市場全球化之後的真相（Hesmondhalgh，2002）。國家交響樂團已證實了古典音樂場域雖封閉、內需性強烈，卻亦受到外圍場域的生產流通影響。

　　同時，這項方法還具備一項實作潛力，即是藉著與國外歌劇院合作累積象徵資本，透過「跨入國際」的想像投射，再邀請渴望「加入國際」視野的公民前往在地的廳堂，同時，伴隨這些樂團行動者之經常的「國際」合作，這些象徵資本將再度回饋至行動者的原生場域「古典音樂場域」。

　　（5）「社會化」（socialise）西方經典曲目

　　簡文彬盼國家交響樂團「被社會需要」，除了透過音樂實作，更透過一系列的「社會化」的文化事件（cultural event）舖排，鍊結非古典音樂場域的公民，包括：他取代音樂會制式節目單而轉發行「專書」、開放樂團彩排形同開放性教室，並安排諸多非出身自古典音樂場域之文化明星的短講，有別於一般性的「樂曲解說」導聆。在簡文彬卸任之後的新樂季，名為「自信而精銳」的國家交響樂團介紹裡（2008），有一段文字或可以說明簡文彬的實作如何已然整合進入國家交響樂團公共性想像的結構；不同於2001年的前場景，以「教育建設者」自居，如今更多訴求集體記憶、論述、大眾參與的公民社會修辭，顯示了行動者與社會文化場域協商的痕跡，

　　（NSO）演出更搭配整合文宣、講座、廣播、專書、開放彩排等相關活動，使NSO的節目成為愛樂大眾樂於參與的活動與論述議題，不僅形成國家音樂欣賞的新風貌，更成為國內藝術愛好者的集體記憶。（國家交響樂團，2008b）

第五節　國家交響樂團作為政治宣傳
The Symphony Orchestra as Political Propaganda

音樂作為政治宣傳（propaganda）或政治控制的工具，在近代國家的發展裡時有所見（Perris, 1983）；而國家交響樂團作為國家的（the national）的文化機構（cultural institution），意謂著展示及宣揚國家文化，在世界其它區域裡的「國家交響樂團」（見圖），都有類似的定位爭論。

政治宣傳如何與音樂做意理上的構連，早期效果傳播學者Lasswell（1927: 627-631）指「政治宣傳」為：「一種透過表意象徵符號操弄的管理，其用意是在於改變人類集體態度；它可以透過口語、書寫、圖書、音樂的方式來呈現」。從表意實踐（signifying practices）的角度來看，音樂由於沒有語言的中介（歌曲除外），使它經常被運用於政治場合，做各種意義的接合（articulation），不過，若回歸Bourdieu的「區辨」理論，古典音樂在社會的位階上，長期扮演優勢的品味展示作用，運用古典音樂作為國家「軟實力」（soft power）的象徵，亦整合到現代，尤其適用亞洲、拉丁美洲及中東等新興國家。

　　成立於1956年的中國交響樂團（China National Symphony
Orchestra, CNSO），前身為中央樂團，直屬中國文化部，為中
國首見國家級的交響樂團，它的成立橫跨文化大革命的前後，
其樂團實作曲目的變化：包括從中共八大第二次全體會議上與
蘇聯國家交響樂團大聯演；1959年國慶十周年以貝多芬第九交
響曲「合唱」之樂段「歡樂頌」以中文演出；到文革期間作為
八大樣板戲之一「交響音樂沙家浜」的樣板樂團，代表中國接
待、維也納、倫敦、費城等知名樂團，以及改革開放後面對市
場衝擊，都相當程度反映了政治氣氛及時局的遞嬗。（周光
蓁，2006）

　　2003年，美國總統布希邀請伊拉克國家交響樂團（Iraqi
National Symphony Orchestra）到華盛頓與美國國家交響樂團
（National Symphony Orchestra）合作，就被視為兩方透過文化外
交（cultural diplomacy），實則操作了一趟「甜美之音的政治宣
傳」（the sweet sound of propaganda）（the Independent, 2003），
其話題從藝評版面一躍而進入政治版面。而2008年，代表美國
的紐約愛樂自韓戰結束五十年來首度前往北韓展開「破冰之
旅」，演奏兩國國歌及德弗乍克的交響曲「新世界」、蓋西文
的「一個美國人在巴黎」及韓國民謠「阿里郎」等，郎雖然紐

約愛樂在體制上屬於非營利組織（NPO），但常年累積的文化外交（cultural diplomacy）形象，曾在冷戰時期訪問前蘇聯及1970 年代訪中國，以及2008年音樂總監馬捷爾指導北韓國家交響樂團（State Symphony Orchestra of DPRK）排練曲目，都被稱為精細設計的政治宣傳[39]。

若做台灣之國家交響樂團的歷史考察，它作為「政治宣傳」的「國家」論述，並非透過明確（explicit）的政治語言呈現，而是從「反映時事實作」、「慶典實作」、「文化大使實作」來做象徵性操演（見表2），同時，從「場域」的角度來看，國交作為文化構機的實踐者，政權場域治理主體的交替，亦反映於政治修辭表演的不同內容與形式意義。

首先，就「反映時事實作」觀察，如前述，國家交響樂團創團初期正值解嚴前夕，初期「為藝術而藝術」，場域特質相當「去政治化」，雖然該團在1986年10月25日光復節舉行創團首演，的確形成時間的偶然性（contingency），但1989年中國發生天安門事件，便可以發現該團逐漸走向反映靈敏的「反映時事實作」。當時，國家交響樂團原本以伯恩斯坦的《西城故事》作為暑假前的壓軸，因天安門事件，曲目大幅調整以貼合「肅穆」，

39. BBC（2008, 2,26），"US concert diplomacy in N Korea"，請見http://news.bbc.co.uk/2/hi/asia-pacific/7264210.stm。

表2：國家交響樂團作為政治宣傳模式

實作模式	實作事件曲目
反映時事實作	•1989年中國天安門事件，由原演出伯恩斯坦《西城故事》，更改為：「天安門紀念音樂會」；曲目更改為：侯德健的「龍的傳人」、華格納「齊格飛的送葬進行曲」、巴哈（赫）「d小調雙小提琴協奏曲」、貝多芬「艾格蒙序曲」、胡麥爾「小號協奏曲」第二樂章及理查史特勞斯交響曲「死與變容」 •1999年九二一大地震，「國慶音樂會」更改為「九二一關懷音樂會：溫暖、希望與重生」 •2003年SARS，推出「莫札特的禮讚」 •2009年八八風災，全國追悼大會演奏
慶典實作	•1996 年總統、副總統就職典禮音樂伴奏 •2000年總統、副總統就職典禮音樂伴奏 •2004年總統、副總統就職典禮音樂伴奏 •1995年抗戰勝利五十周年音樂會 •歷屆國慶音樂會
文化大使實作	•1997年歐洲巡演（奧地利維也納音樂廳、法國巴黎香謝里舍劇院、德國柏林愛樂廳。 •2007年新加波、馬來西亞巡演（新加坡濱海藝術中心〔應邀新加坡華藝節〕、馬來西亞吉隆坡雙子星音樂廳） •2007年日本太平洋音樂節（日本札幌鳳凰音樂廳） •2008年日本巡演（橫濱港都未來音樂廳、東京音樂廳〔應邀熱狂之日音樂節〕）

包括葉樹涵改編的侯德健的「龍的傳人」、華格納「齊格飛的
送葬進行曲」、巴哈（赫）「d小調雙小提琴協奏曲」、貝多芬
「艾格蒙序曲」、胡麥爾「小號協奏曲」第二樂章及理查史特勞
斯交響曲「死與變容」等（中國時報，1989）。1999年9月21日
發生集集大地震，原本「國慶音樂會」則改成「關懷音樂會」，
開場曲目亦順應由蕭士塔高維契「節慶」序曲，改為布拉姆斯
的「悲劇」序曲。（潘罡，1999），SARS期間，國交加演曲目，
2009年發生八八風災，該團在全國追悼大會演奏，撫慰人心，
（楊濡嘉，2009；黑中亮，2003）

　　以「慶典實作」觀之，國家交響樂團從1996年起應邀三
次擔任總統、副總統就職典禮的音樂伴奏，並定期出現於國慶
音樂會、抗戰五十周年音樂會等（國家交響樂團，2001）；而
「文化大使實作」[40]則始於1997年樂團首度跨出國門、前往歐
洲柏林、巴黎及維也納演出，之後歷經十年的斷層於2007年前
往新加坡、馬來西亞與日本北海道；2008年前往日本東京及橫
濱巡演。（陳郁秀，2010；國家音樂廳交響樂團，2001）

　　而就政治修辭來看，政黨輪替前，該團在台灣以「國家音
樂廳交響樂團」稱呼，1997年首度赴歐巡演，則以「中華民國

40. 關於國交在「國際」舞
台的細節分析，請見第四章
第三節〈國家交響樂團在
『國際舞台』〉。

國家交響樂團」（National Symphony Orchestra, ROC）的身分巡
演，到了民進黨主政時代，樂團的文宣以「國家交響樂團」稱
呼，反而出國時則改採「台灣愛樂」（Philharmonia Taiwan），
但在中英文文宣上加註台灣的國家交響樂團，以避免政治爭
議。（趙靜瑜，2007a；林采韻，2007a；黃俊銘，2007）

　　一般而言，國際上通用「愛樂」（Philharmonia），就字源
及發展意義來說，向來指涉的是非政府組織之「協會」性質的
社群。不過，有趣的是，自從國家交響樂團以「台灣愛樂」為名
巡演國外之後，英文文版文宣品或有聲資料通常在Philharmonia
Taiwan的英文字樣上同置「台灣愛樂・愛樂台灣」，並且強化國家
交響樂團縮寫NSO [41] 的字體，反而在視覺上的中介了其它的「表
意實踐」。Bourdieu時常用遊戲（game）（Bourdieu & Wacquant,
1992: 98）來形容「場域」的特質，意就在表達這種慣習操練背後
出於創意卻服從於常規操作的行動。這裡的「台灣愛樂」，由於
並排了「愛樂台灣」的形容，導致「台灣愛樂」又從「海外巡演
版」的「樂團名稱」，又變成與「愛樂台灣」功能相彷，成為詮釋
NSO品牌的形容詞敘述。

41. NSO為National
Symphony Orchestra的縮寫，
它在國際上通用，指的即是
各國的「國家交響樂團」，
在一些特定的例子裡（如美
國及台灣）甚至不會冠上
國家名稱，而直指特定的樂
團。

世界地圖：

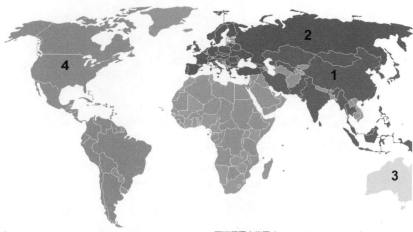

1.
伊朗國家樂團（Iran National Orchestra）
伊拉克國家交響樂團（Iraqi National Symphony Orchestra）
印度國家樂團（National Orchestra of India）
俄羅斯國家樂團（Russian National Orchestra）
中國國家交響樂團（The China National Symphony Orchestra,
CNSO)
黎巴嫩國家樂團（The Lebanese National Orchestra）
台灣國家交響樂團（The National Symphony Orchestra,
Taiwan)
敘利亞國家交響樂團（The Syrian National Symphony
Orchestra）

2.
比利時國家樂團（Belgian National Orchestra）
捷克國家交響樂團（Czech National Symphony Orchestra）
愛沙尼亞國家交響樂團（Estonian National Symphony
Orchestra）
法國國家樂團（French National Orchestra）
希臘國家樂團（Greek National Orchestra）
烏克蘭國家交響樂團（National Symphony Orchestra of
Ukraine）
馬爾他國家樂團（National Orchestra of Malta）
愛爾蘭國家交響樂團（RTÉ National Symphony Orchestra）
斯洛伐克國家樂團（Slovak National Orchestra）

西班牙國家樂團（Spanish National Orchestra）
瑞典國家樂團（Swedish National Orchestra）
丹麥國家交響樂團（The Danish National Symphony
Orchestra）
匈牙利國家愛樂團（The Hungarian National Philharmonic
Orchestra）
拉脫維亞國家交響樂團（The Latvian National Symphony
Orchestra）
立陶苑國家交響樂團（The Lithuanian National Symphony
Orchestra）
皇家蘇格蘭國家樂團（The Royal Scottish National
Orchestra）

3.
薩摩亞國家樂團暨合唱團（The National Orchestra and Choir
of Samoa）

4.
古巴國家交響樂團（Cuba National Symphonic Orchestra）
巴哈馬國家交響樂團（The Bahamas National Symphony
Orchestra）
美國國家交響樂團(The National Symphony Orchestra, U.S)
哥倫比亞國家交響樂團（National Symphony Orchestra of
Colombia）
墨西哥國家交響樂團（National Symphony Orchestra, Mexico）

第四章　國家交響樂團如何想像「國家」

How the National Symphony Orchestra
Imagined the "National"

第一節　文化製作 [42]

Cultural Production

　　如同Anderson（1991, 2010）在《想像的共同體》（Imagined Communities）所述，印刷資本主義（print-capitalism）帶動了民族主義的興起；他舉十八世紀歐洲的兩項傳播文化生產－－小說及報紙為例，認為兩者為「重現」民族這種「想像共同體」，提供了再現的技術。本章認為，國家交響樂團作為一個西方交響樂團編制的國家文化機構，亦透過文化生產相當矛盾地接合國家、國族或民族（the national），本章將呈現它如何透過再現技術，「想像」國家。

　　Anderson主張，民族主義本身就是一種「想像的共同體」，他認為民族有下列四項界定，分別是：「想像的政治共同體」（Imagined political community），因為即使規模不大的民族成員，也不可能認識或與所有人相遇，卻在心中相互聯結；同時，它也是本質上有限度的（inherently limited），即使規模再大，也沒有民族會把自己想像成全人類；再來，它是有

42. 本研究所指的文化製作（cultural production），是指非單純以交響樂團正典曲目的實作品，它涵蓋跨領域及各種由正典曲目作為發想的新型創作，因此亦包括多部歌劇製作。同時，本研究受限於方法及研究議程，捨棄了部分製作，但取捨之間，不意謂著對作品的偏好或評斷。

主權的（sovereign），因為它誕生於啟蒙運動及大革命年代，此時從神權與帝制轉變為主權國家；最後，它是「共同體」（community），即使民族內部存在不平等及剝削，它總是被想像成深刻及平等的友誼之愛（comradeship），這是一些人屠殺或「從容就義」所仰賴的所有權概念（Anderson, 1991: 5-7）。

　　Anderson所論述的「想像」，並非流於修辭（rhetoric），而缺少實質（substance）；相反地，他反對Gellner所稱民族主義發明（invent）了原本並不存在的民族，而非民族成員自我意識的覺醒，他認為前述簡化了想像（imagining）、「創造」（creation），與捏造（fabrication）、虛假（falsity）的分野（1991: 5-7）。吳叡人（2010：22）指出，Anderson雖以民族作為現代「文化的人造物」來立論，但「人造物」並不是指它等同於虛假意識的產物，而是「與歷史文化變遷相關，根植於人類深層意識的心理的建構」。

　　因此，本章借用Anderson的「想像」（imagining）作為前導，探討國家交響樂團如何透過文化製作、曲目實作及文宣在本地及國際舞台「想像」國家，以深究時代變遷及「人類深層意識的心理的建構」。

　　如同本研究所述，國家交響樂團籌設以及轉型前後，正是全球化／在地化議題最風起雲湧的年代，尤其它的近程，國家政權／社會空間以「文化創意產業」及「行政法人」作為文化政策及政府組織再造方案，亦透露出它對於全球化及在地認同的回應。

　　本節認為，全球化以及相關場域轉變，已充分被國家交響樂團行動者感知（perceive），它不僅發生在文化制度（institution）的轉型，亦透過實質的文化製作來實作（practice），本節聚焦於國交一系列的「文化製作」，以探討它如何透過作品進行吸引、接收、轉換、抵抗及收編。同時，本節主張，這些題裁、製作形式及藝術分類性的「跨領域」製作，隱含多重的認同策略，但它具備潛力塑造公民參與之同時，亦可能矛盾性地生產幻象的認同。

　　全球化引起諸如文化帝國主義（cultural imperialism）同質化（homogenization）、異質化（heterogenization）等極其差異性論調之外，Held傾向將全球化理解成一組過程（process）；一種跨空間場域的「流動」（flows）以及一種各種權力、活動深切互動的「網絡」（networks），他認為「全球化」是：

體現社會關係及交流處置等空間組織轉變的一組過程（set of processes），以其延展度、強度、速度及衝擊作為評估，它造成跨越洲際及跨區域的流動（flows）以及各種活動、互動及操練權力形成網絡（networks）的過程。（Held, 1999: 16）

Appadurai（1996）亦不滿意同質、異質那種僵化的兩極區分，另闢蹊徑以「流動」（flows）的概念，更具體地以全球文化流動（global cultural flow）模型的五個面向來組織「全球化」的視野：分別是族群景觀（ethnoscapeds）、媒體景觀（mediascapes）、科技景觀（technoscapes）、金融景觀（financescapes）及意識形態景觀（ideoscapes），他認為這些「複雜、交疊及散裂的秩序」（complex, overlapping, disjunctive order），擁有可接合卻又斷裂的矛盾性（Appadurai, 1996: 33-36）。

Appadurai坦承以「文化流動」來解釋全球化，背後來自Anderson的「想像共同體」，只是他認為媒體科技不僅塑造了民族－國家想像，而更基進地成為我們真實生活的社會事實（social fact）（Appadurai, 1996, 31）；也就是說，我們生活的真相是以這種「想像作用」賴以維生，透過上述五個面向組織了一個散裂的全球景觀。然而，必須注意的是，Appadurai以五

個不同「景觀」（-scapes）貫穿論理，旨在描述它不規律的流動形態，因此它並非客觀，「而是受不同類型的行動者歷史、語言及政治處境影響」（Appadurai, 1996: 33），Appadurai以不規則（irregular）來形容行動者從出發至終點的奇幻旅程（1996: 33），若用Giddens的話語來說，可將之解釋成為不斷進入能動的結構，因而組織新的結構。

Appadurai的「流動景觀」為接下來的文化製作分析，提供了一項具富意義的研究地圖。透過它，我們得以檢視國家交響樂團自2002年始的文化生產，歷經哪些「文化流動」；亦同時有助於我們從「複雜、交疊及散裂的秩序」，找到行動者運作的意理，也宛如開啟方便門，領我們回到Williams的「文化傳統作為一種持續的「選擇」（selection）」，來探究它的流動裡，持續出沒以及隱身的「傳統」姿態為何；它的缺席以及再生產（reproduction）為何。

Williams（1981）早在「文化主義」（culturalism）時期，即與Appadurai做了遙遠的呼應。他以文化機構的五種轉型變貌，分別從「機構藝師」（instituted artists）、「贊助制度」（patronage）、「專業市場」（market professional）、「專業

公司」（corporate professional）及後市場時代的政府中介者（intermediated/governmental），為我們勾勒了文化生產如何與機構發生互動。本節認為，他後述的兩項「專業公司」及「後市場時代的政府中介者」，所暗示的文化機構、創作者與符號間的多重社會關係，剛好可以說明：創作者如何將「文化流動」所暗示的符號生產，整理歸化為一套文化實作，用來再製或修補其與機構間的社會關係。本文先分別以「文化作為劇目」、「製作原理」及「實作的文化技術」三個取向作為實作探討，並透過分類再進行個別作品的細部詮釋、分析與批評。

一、文化作為劇目（repertoire）

若參考Williams的「全部生活的方式」（a whole way of life），本研究先行分類這些製作，實作出什麼的歷史性、文化性及當代性的生活方式（way of life），用以評估文化製作（見圖7整理[43]）。

首先，本研究歸納《福爾摩莎信簡－黑鬚馬偕》（2008）、《快雪時晴》（2007）、《很久沒有敬我了你》（2009）為「台灣認同三部曲」，它是國家交響樂團近年製作

43. 所有命名：包括文化製作、創作性方案、「正典歌劇：台灣風景」、「正典歌劇：全球流動」、古典音樂新製作等，為本研究所加。

圖7：

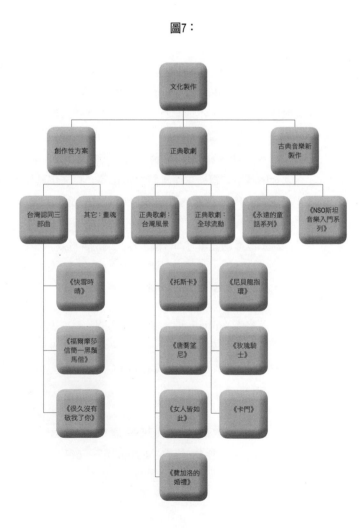

軌跡裡，可清晰捕捉其聯結台灣身分認同的文化製作，其它還有「畫魂」[44]，以中國近代美術史女畫家潘玉良作為題材，同屬於本研究分類裡的「創作性方案」。《福爾摩莎信簡－黑鬚馬偕》為台灣史題材，以百年前的來台的馬偕醫生，藉著歷史及傳記性的想像重組，勾勒出台灣與西方文明相遇的故事，製作單位稱此為「全球首部原創台／英語歌劇」（國立中正文化中心，2009）。

而《玫瑰騎士》（2007）、《尼貝龍指環》（2006）、《費加洛的婚禮》（2006）、《女人皆如此》（2006）、《唐喬望尼》（2004）、《托斯卡》（2002）、《卡門》（2009）為西方正典歌劇題材，其中，本研究定位《費加洛的婚禮》（2006）、《女人皆如此》（2006）、《唐喬望尼》（2004）及《托斯卡》（2002）等為「正典歌劇：台灣風景」，而將《尼貝龍指環》、《玫瑰騎士》、《卡門》定位為「正典歌劇：全球流動」；《永遠的童話系列》（2003-）、《NSO伯恩斯坦音樂入門系列》（2003）則屬「古典音樂新製作」，上述皆相當程度以不同形式呈現了Appadurai的全球化之「文化流動」，因而被歸為「文化製作」。

44. 捨棄高行健的《八月雪》，原因在於它並非由國家交響樂團主力製作，該團僅擔任音樂伴奏，不構成本研究以國交為分析主題的設計。

台灣認同三部曲：記憶、身分、文本

　　作為歌劇裡主要論述的對象，「馬偕博士」在台灣史上具備多重的文化符號，包括他早期引進西方文明、設立學堂暨醫院，成為台灣與西方接觸的歷史證據，不僅如此，這位加拿大長老教會牧師所屬的宗派對台灣民主運動的社會性譬喻，馬偕留給台灣的「遺產」（legacy），於此時此地成為文化製作主題，本身就是一套政權對於傳統記憶的選擇（selection）（借Williams話語），以至於當我們回歸Bourdieu的國家政權／社會空間場域來看，這部劇目文化「選擇」，剛好收編了台灣近程浮出的全球化與在地化課題，並在時空的偶然性裡（contingency），成為一組「選擇」。

　　作曲家金希文在回憶創作「馬偕」始末時曾提及，由於深感「音樂會與社會脫節」，本身是教友他自2000年始以「馬偕」作為題材創作，不過歷經「許多基金會、企業打了退票」後，轉投向文建會，獲甫接文建會主委、同為音樂家出身的陳郁秀支持，不過這項作品在陳郁秀離開文建會便「淒涼地束之高閣」（陳郁秀，2008），直到2007年陳郁秀轉任中正文化中心董事長，才又獲得演出機會。陳郁秀在首演的專書上以

「來自原鄉文化，成就時尚經典」為文，感性地自述她自16歲
的北一女少女時期遠赴法國巴黎高等音樂院，卻面臨無從介紹
「自己國家的音樂」，因而發心「補修台灣學分」。她以「原
鄉」暗示由「文化脈絡、生活型態、風土人文長時間累積出來
的經驗、知覺和關懷」，而以「時尚」意指「當代國際趨勢、
國際語言、國際品質，它透過當代新科技、新技術、新創意，
傳遞昇華出生活哲學及美學風格」，兩種作為她的文化製作
主論述，她盼透過《福爾摩莎信簡－黑鬚馬偕》，將由更多
人從「原鄉土地」汲取靈感，「讓現在的創作，成為當下的
時尚符碼，進而為明日留下經典」（藍麗娟，2004；陳郁秀，
2008）。

　　時空的「偶然性」，導致我們無法處理，若非經歷政黨輪
替，或者以陳郁秀歷任台灣師大音樂系教授、藝術學院院長、
文建會主委、國家文化總會秘書長及國立中正文化中心董事長
的身分（呂鈺秀，2008；藍麗娟，2004），在古典音樂場域、
文化場域乃至於在政黨輪替後由民進黨主政的國家政權／社會
空間場域，所扮演之相當特殊的多重身分；我們其實不確定金
希文的創作能否躍上展演舞台，但時空的場域性帶我們進入一
項反思性的視野，意即文化的選擇與場域的關係不但是一組結

構中的結構，同時也是結構後的「結構」。

　　同樣地，陳郁秀的文化製作論述「原鄉／時尚」，亦透
過《快雪時晴》作為文化劇目展示。《快雪時晴》的製作構想
始於吳靜吉任國立中正中正文中心董事長、平珩任藝術總監時
期，在陳郁秀任內完成。《快雪時晴》是少見橫跨國家京劇團
（國光劇團）與國家交響樂團兩個不同藝術領域的合力之作，
創作文本以台北故宮鎮館之寶王羲之名作《快雪時晴帖》作為
想像出發，時空跳接了三個從古至今的歷史聚合，包括1949年
來台外省族群的離散（diaspora）經驗，透過「哪兒疼咱，哪
兒就是咱的家啊」（施如芳，2007）來建構外省族群在台灣的
新身分認同。因此，作為文化劇目，它透過京劇與交響樂團的
合作，展現它在類型上的「混雜性」（hybridity）；透過故宮
鎮館之寶《快雪時晴帖》從「唐太宗的昭陵、南宋的秦淮河之
客舟、清乾隆帝的三希堂，來到台北的故宮」的流散（施如
芳，2007），召喚「懷舊」（nostalgia），亦通過地理區域的
中國到台灣的「離散」（diaspora），用以構連台灣作為「想
像共同體」的時代情緒。當時的中正文化中心藝術總監楊其文
（2008）曾為文指出，故事裡一對兒子分別投入對立的陣營，
以及歷經征戰後離散他鄉的認同矛盾，「反映的就是一份存在

台灣社會中分裂的事實」，他認為該劇寫盡從「夢鄉到原鄉到故鄉到家鄉的心路歷程」，應該是台灣人「認清何處是故鄉的必要旅程」。

《很久沒有敬我了你》則是「台灣認同三部曲」裡，唯一書寫「當代生活」的製作，以台北的漢人音樂總監來到台東卑南尋根，意外認識原住民文化為起點，三者主題不一，但背後創作意理明顯以台灣身分認同的基底，就形式上，它涉及了包括外省、閩南、原住民三大族群的認同議題，並充分接軌台灣當代的大眾文化，是一部充滿「樂士浮生錄」（Buena Vista Social Club）情感，並擁有「海角七號」庶民特質的作品（黃俊銘，2010）。劇情上，苦思排不出下一樂季節目的音樂總監，決定穿越中央山脈，來到卑南山下的南王部落，故事的主軸宛若鄉土文學的場景：豐饒佳美之地，溫熱的酒及豪爽的歌聲，文本透過一位維也納音樂院畢業的國家交響樂團年輕總監（簡文彬）跌入一場尋根之旅作為起點，包括記憶裡的童年有原住民保姆、以及哼不全的旋律，如果往台北地景追溯，或還有原住民在都市叢林恐懼而勤奮的世代身影。

簡文彬作為演出現場的指揮家，亦作為戲劇形式中的台北

漢人的總監身分，一個受西方古典音樂訓練的指揮家，他所帶
領的「國家交響樂團」作為一支交響樂團編制的樂團；矛盾的
是，它根基的台灣，卻非以古典音樂「立國」，成為劇中總監
焦慮、排不出曲目的心理根源。這位音樂總監展開維也納、台
北至台東部落的追尋之旅，亦暗指多數非西方之古典音樂奏家
不斷思索、矛盾，尋找身分認同的旅程。

正典歌劇：台灣風景與全球流動

　　以「正典歌劇：台灣風景」作始，國家交響樂團開啟了
「音樂會形式的歌劇」的新製作模式，「以發揮音樂性為主的
音樂廳舞台，捨棄繁雜的布景道具，並且跨界結合國內優秀的
藝術工作者，以簡樸的燈光、服裝、演出走位設計，將歌劇還
原至其音樂核心」（簡文彬，2002）。它透過與本地的連結合
作，在內容意涵上暗示了「台灣在地」的存在（雖不一定以台
灣作為場景設定），並藉由與文化明星導演合作，相當程度收
編了（incorporate）當代台北主流表演文化的符號。首先，《托
斯卡》雖是十九世紀寫實主義派作曲家普契尼的經典歌劇，
但導演林懷民以當代台北為場景，並在空間配置上以中國京劇
的「一桌二椅」為主軸，雖然令人意外地，林懷民並未明顯以

歐洲流行的「導演歌劇」運作，而採取了傾向保守的敘事立場
（黃俊銘，2003），以至於全劇雖然設定在台北黑道社會，若
非旁白人及時提醒，並不容易意識十九世紀羅馬與當代台北的
差異。林懷民透過「一桌二椅」採取了「輕」的策略，很符合
簡文彬作為第一部國家交響樂團推出的「音樂會形式的歌劇」
的論述主軸，如同義大利作家卡爾維諾（I.Calvino）曾在留給後
世的〈五份給讀者的備忘錄〉（Calvino, 1996）裡，提醒普世讀
者「輕」的重要。卡爾維諾言說文學上的所謂「輕」，是將自
己揚舉於世界重力之上，以便讓「追求輕盈的歷程成為對生命
沉重的對抗」，林懷民則運用這樣的「輕」來對抗經典歌劇文
本的沉重以及詮釋上的受限。

林懷民的雲門符號

　　簡文彬的《托斯卡》在沒有前奏曲引導的三小節裡，已
經試圖操練國家交響樂團的最強音（fff; tutta forza）。林懷民
所謂的一桌二椅置於舞台前方，與Scarpia一身血紅連成一色，
似是無所不在的邪惡軸心：這裡既是男主角Cavaradossi作畫的
高台、Scarpia企圖染指托斯卡時也曾被請上桌、末幕成了獄卒
向Cavaradossi索賄的地盤。全劇三幕徹頭徹尾，將生命的恐懼

與沉重皆鎖在台前孤傲的一桌二椅，這是林懷民的第一種「輕盈」。導演借用燈光作為舞台焦點的轉移，也適時解決了轉場窘廁，及「真實場景」與樂團並置時所必然在形式上的扞格。一幕終場Scarpia預告的流血指令，將光源集中在他一人身上，與散漫天真的歌隊形成對比，反而渲染了邪惡勢力的強度。拉丁文的頌贊兀自在漆黑中詠唱，這是林懷民的第二種「輕盈」。導演似乎放肆讓演員在音樂廳寫生。歌隊從觀眾入口處大方進出、牧童則在三樓包廂區嗚咽般吟唱；林懷民讓Angelotti闖入樂團的「安全範團」啃食7-11國民便當或許容易引來爭議，但是劇末托斯卡從管風琴高台倏然躍入樂池，霎時腥紅光束從管風琴柱迅速蔓延，似是血濺成牆，燦爛光輝，這是林懷民的第三種「輕盈」。

林懷民沒有像他的舞蹈劇場一樣，挪用突出的當代符號，他還是讓浦契尼成為一個「說故事的人」，自己則退居次位，單挑場面調度。作為一種導演策略，林懷民透過《托斯卡》所採納的「雲門」符號，可能展現在「表演訓練」的層次。明顯地，女主角陳妍陵舉手投足看得出取法雲門的神韻，已整合進入國家交響樂團的文化實作，林懷民深諳歌者在起音（attack）時必然的身體準備，而設計更多肢體上的迴旋空間；陳妍陵

的聲音優勢在於控制得宜的發聲法及毫無窒礙的聲區轉換，讓
她不僅擁有夠格的音量，還能聽到各種暗示性的色澤變化。雖
然，陳妍陵可能比較困惑，在她那極抒情的美聲風格與取法於
雲門的風格神韻裡，如何當一名複雜的女人托斯卡。

賴聲川的莫札特喜歌劇三部曲

　　被稱為莫札特喜歌劇三部曲的《費加洛的婚禮》、《唐喬
望尼》、《女人皆如此》，由表演工作坊創辦人、前國立台北
藝術大學戲劇學院院長賴聲川執導，《費加洛的婚禮》的時空
場景設定於清朝末年的中國，《女人皆如此》則是在二〇年代
的奢華、民風開放卻又有點禁忌的上海（黃俊銘，2005），透
過置於中國的場景，「出現東西方互相吸引的誤會，和文化衝
擊的產物」（鍾欣志，2006），兩者分別是性的「解放前」、
「性解放後」的對照組。賴聲川在《費加洛的婚禮》與《女人
皆如此》中，並未突顯它「台灣性」，但如此混搭中國符號；
允許「戲中淫穢、充斥性暗示的劇詞也將照常搬演」及賴聲川
所言：「情場男女對愛情困惑的模樣、古今中外都一個樣」
（黃俊銘，2005），這位柏克萊大學戲劇系博士出身的知名導
演，曾開創以「相聲」作為台灣劇場的懷舊（nostalgia）操演，

他所顯現出來那種對於語言的掌握及對大眾流行符號的挪用，反而是道地「台灣性」。

　　擅長論述的賴聲川，以《費加洛的婚禮》原劇就發生在法國大革命的時代，「社會階級迅速變動、人性焦躁，與清末的革命情境類似」（黃俊銘, 2006），來作為它與東方聯結的依據。他認為僕人的角色永遠比主人聰明，卻永遠是失敗者，但《費加洛的婚禮》突出之處，在於劇裡的費加洛，與主人鬥智最後大獲勝利，「這是階級戰勝的劃時代作品」（黃俊銘，2006）。賴聲川在《女人皆如此》安置了許多men's talk，也有姐妹淘的語言，以至於全劇雖以上海作為文化地景，也以原劇本的義大利語演唱，「觀眾會發現，原來世間男女的談話模式，200年來一直沒變」；他相信「如果莫札特活著，也會同意他這麼做」（黃俊銘，2005）。而《唐喬望尼》，幾乎保持原作慣常的演出場景，但賴聲川利用「一對『有些問題』的台北夫妻看電視」開始說起（黃俊銘，2004a），來連結它的「台灣場景」，並在歌劇尚未演出前，以劇框外的爵士樂及樂池奏起貝多芬「命運」交響曲，再串接歌劇「唐喬望尼」的序曲，作為開場，全劇宛如《欲望城市》的翻版（賴聲川語，黃俊銘，2004a）。

　　顯然，賴聲川所執導的莫札特三部曲，是運用於「生活意涵」以及接合社會的階級處境，他極有意識地未陷入如詮釋「歷史劇」般的泥淖，而透過時空轉場來呈現人類恆常的生活時刻，如此「文化」作為劇目的展示方法，一來避免與西方正典歌劇製作「正面對決」，一來它可直接有效地連結人類集體的生活處境，而免除不同文化與社會性場景（context）的誤讀。

　　至於本研究定位之「正典歌劇：全球流動」的《尼貝龍指環》、《玫瑰騎士》、《卡門》等三部歌劇，就展示意涵來說，它們的文化「效果」並非展示於導演的編創，而是透過國際合作，來完成Appadurai的全球性文化流動，因而它雖然僅是形式性上的聯合製作，但透過符號性的交換、接受與協商，亦在更廣義的表演文本上，呈現多元的意涵，而完成它提煉差異文化、捕捉文化動態性的「效果」。至於《卡門》所顯示的文化意義，恐怕在於它所擁有的廣大知名度，有助於票房表現：它的劇情廣被熟知，它對於人性欲望、愛恨糾結的古老歌頌，歌劇主題「愛情是難馴的飛鳥」很能貼合現代愛情版愛情（黃俊銘，2009）。

二、製作原理：生產的流動，流動的生產

如前述，Williams（1981: 52）以「專業公司」來稱謂當代的文化機構轉型，其實意在解釋專業中介者（professional intermediaries）的崛起，他舉出版業為例，因應市場的質量需求，諸多的創意並非本於原始作者，反而來自於中介者，而被雇用的作者（authors）只是去執行（execute）它而已。換句話說，若我們回到Bourdieu的場域理論亦可發現，文化生產會隨規模的變化而往高度經濟與文化資本貼近權力場域的路線位移，而如此位移除，包括行動者進行資本協商以及在權力場域「場邊觀測」國家政權／社會空間以及其它場域的變化，相當程度須仰賴「中介者」的「專業感覺」，而非僅靠「為藝術而藝術」的場域內部運作邏輯。

照文化產業的邏輯，文化製作有賴與不同場域的專業工作者合作，而非國家交響樂團可獨立完成，因此，我們可以發現國家交響樂團的音樂總監除了作為文化製作的「生產者」，包括如何配置組件發包（outsourcing），以成就「製作」（production），都漸形專業及組織群化等（Hesmondhalgh, 2002），都相當程度扮演「專業中介者」的角色。

因而，國家交響樂團透過「文化製作」走出自身古典音

樂場域，摒棄了「西方交響樂團音樂製造器」的命定， 而它
藉由與不同場域的交往，剛好將自身整合進入文化產業的工作
邏輯，它分享了場域轉換（從古典音樂場域到大眾文化生產場
域）的象徵資本，讓自己走向複數性的公共領域，並以此接合
公共文化機構的任務，卻也分擔了法蘭克福學派式的「文化工
業」（cultural industry）服膺商品形式的批評，；即使它們的立
論亦引起諸多批評的「批評」（Hesmondhalgh, 2002）。

　　Hesmondhalgh（2002: 51）將Williams的「專業公司」理解為
「專業複合體」（complex profesional），旨在強調Williams所指創
作者與生產之間交疊的社會關係，並非完全由「為藝術而藝術」
作為主體；也就是說，文本的生產涉及複雜的勞動分工，而文化
產業透過各種小型工作室或公司分工的當代特性，有其任意性，
並沒有相當鮮明的公司組態，Hesmondhalgh主要依此回應批評文
化生產「工業化」、「標準化」有如傳統工廠的論點（如法蘭克
福學派學者Theodor W. Adorno），他認為文化的「專業複合體」
分工，尤其與創意相關的專案團隊，實則正因為嚴密的中介者看
管，反而流露高度自主權（Hesmondhalgh, 2005: 55-57）。

　　因此，觀察國家交響樂團的「文化製作」可發現：它服膺

「專業複合體」的分工機制，因而流露多樣性的生產文本，有助於修補它「先天」作為西方交響樂團編制的障礙；以及「後天」它並未擁有如西方歌劇院的整體製作體系，充分展現「文化產業」的運作組態；而這樣的運作，藉著音樂總監的中介者身分，反而恢復它實作自主性的潛力。

至於賴聲川執導的莫札特三部曲《費加洛的婚禮》、《女人皆如此》、《唐喬望尼》之「正典歌劇」系列，除了音樂部分之外，包括製作、編導、舞台技術甚至部分演員，都來自賴聲川的「表演工作坊」。而林懷民的《托斯卡》則將製作班底一拆為二，其中「戲劇製作群」的燈光師張贊桃、舞台設計師王孟超、服裝設計師林璟如等，清一色是「雲門舞集」的製作班底。而《尼貝龍指環》則將劇場製作交給黎煥雄的製作團隊「銀翼文化工作室」、「人力飛行劇團」，舞台3D效果則委託王俊傑系統的科技藝術團隊負責），以符合華格納「總體藝術」（Gesamtkunstwerk）的意旨（黃俊銘，2006a），演唱陣容則透過經紀人分頭從「華格納歌者名單」尋找，並留用16位台灣歌者經角逐出任。而黎煥雄則再以依此模式與國交的「永遠的童話：森林裡的秘密」合作，並邀幾米團隊出任視覺統籌。

　　《尼貝龍指環》、《玫瑰騎士》、《卡門》雖是西方正
典，但前兩者接合了德奧的表演製作文化。《卡門》2006年由
倫敦科芬園歌劇院首演製作，Francesca Zambello導演，2008年
授權澳洲歌劇團於雪梨製作演出三個月，國交2009年再邀澳洲
歌劇團演出同一個版本（何定照，2009），因而形成了英、澳
與台灣製作團隊，由國家交響樂團擔綱樂團伴奏。《玫瑰騎
士》則更進一步的將整組德國萊茵歌劇院的製作搬到台北舞
台，該製作是根據Otto Schenk導演的製作版本，只授權慕尼黑
巴伐利亞國立歌劇院、維也納國家歌劇院及德國萊茵歌劇院演
出，但更動第三幕元帥夫人、奧克塔文和蘇菲的三角關係之
處理（鍾欣志，2007），台灣出動部份歌者、國家交響樂團團
員、國立實驗合唱團、小太陽音樂劇場及國立中正文化中心演
出技術部，而德國萊茵歌劇院則出動助理舞台監督、曲目排練
指揮、舞台管理及技術暨服裝部門等。而《尼貝龍指環》則是
以台灣製作團隊作為主軸，由國家交響樂團擔任樂團伴奏以及
所有統籌製作流程及細節。至於「古典音樂新製作」，其中
《永遠的童話》以教育推廣為訴求，「邀請所有大小朋友」，
結合演奏、表演與人聲，合作對象包括繪本作家幾米、無獨有
偶工作室劇團等，而《NSO伯恩斯坦音樂入門系列》以六〇年
代風靡美國的同名系列為訴求，作為國交教育推廣計畫，兩系

列都選自古典音樂名曲，但以在地的手法成為新的文化製作

主場在「台灣」

　　「台灣認同三部曲」則顯得較龐雜。《快雪時晴》與國立
國光劇團合作，技術製作由國光劇團傅寯出任製作經理，國家
交響樂團劉柏宏擔任統籌製作（國家交響樂團，2007b），技
術部門則沒有特定的系統，但劇中靈魂人物編劇施如芳則由國
光劇團藝術總監王安祈推薦（王安祈，2007）。而《福爾摩莎
信簡－黑鬚馬偕》被選做「2008兩廳院旗艦歌劇」，原作由時
任文建會主委陳郁秀正式委託作曲家金希文來創作，邱瑗出任
劇本作家，不過並未落實演出，直到2007年轉任中正文化中心
董事長陳郁秀，在法國談定由原籍德國的Lukas Hemleb出任導
演，才正式敲定演出（陳郁秀，2008），Hemleb曾與台灣的漢
唐樂府合作過《洛神賦》，自組舞台燈光設計班底，而飾演馬
偕的Thomas Meglioranza曾在波士頓歌劇院的《尼克森在中國》
（Nixon in China）出任「周恩來」（李秋玫，2008a），其它角
色則由台灣歌者擔任，並且找上歌仔戲演唱家廖瓊枝、唐美雲
擔任台語指導。而《很久沒有敬我了你》則與創辦「貢寮海洋
音樂音樂祭」的「角頭音樂」擔任製作團隊，因而結合了包括

歌者、音樂設計、紀錄片導演、美術設計等自2000年代占據台灣大型節慶及創作流行歌謠舞台的「角頭系統」。而管弦樂團編曲則由金曲獎出身、科班出身（東吳大學音樂系畢業）的李欣芸來接合（articulate）流行歌謠界與古典學院派在音樂表現語法上的落差。

基於上述，我們可以很清楚的整理國家交響樂團的「文化製作」的製作原理。首先，它本意上仍服從「為藝術而藝術」的自主性場域法則（如Bourdieu的用語），以「經典歌劇」系列來看，它的音樂沒有任何更動，遵照古典音樂的工作模式及運作邏輯；透過不同場域（指不同的文化場域、社會場域或國度）的合作，採分工模式，形成「專業複合體」（professional complex）的組態，以便它在製作原理上仍保有自主權。

不過，國家交響樂團面對西方「經典」，則採用兩種製作策略，一類是循台灣的戲劇或舞蹈場域找尋文化明星級導演 [45] 合作，並運用他們長年所累積的工作團隊所連帶而生的工作流程，以補強國交作為交響樂團在文化製作上的經驗落差；由於國內尚無專業歌劇製作體系，於成本及場地等考量導致觀眾難以在本地欣劇歌劇製作，而時代的變化，「如何在歌劇演出當中融入現代精

45. 關於文化明星策略，請詳見第三章第四節〈國家交響樂團的『場域』體驗〉。

神，展現異時異地的獨特性，在藝術性前提下反映出今日社會的
審美觀，以提昇其親和性及接受度，亦是今日歌劇製作所必須認
真思考的課題」（簡文彬，2002），因此，以「音樂會形式」可
避免過多的製作風險。第二類則是以聯合製作的方式與國外知名
歌劇院或團體合作，此類方法通常採取由對方提供製作及重要歌
者，以簡化流程的負擔，但保留席次給台灣歌者，但通由國家交
響樂團擔任樂團伴奏，以確保主場優勢。

　　但是，若為新型態的文化製作（如「台灣認同三部
曲」），則會找尋在地其它具有相當文化顯著性（cultural
significance）的文化機構合作，如《快雪時晴》的國光劇團（京
劇團）、《很久沒有敬我了你》的角頭音樂（原住民歌手），
此種方法著重在於它在藝術場域的跨界性，不像前者著重於它
在技術支援上的跨越。而《福爾摩莎信簡－黑鬚馬偕》的體裁
明顯跨越國度，並擁有相當的普世性，反而邀請外國名導來擔
任執導，是否為該製作將來作為國際流通，尚待進一步觀察。

全球流動的訓練體系

　　國家交響樂團的「專業複合體」亦展現在它的古典音樂

訓練上，除了樂團排練由簡文彬擔綱，歌劇製作延伸而來則是
歌者訓練課題，在場域未有歌劇院工業訓練體系的限制下，簡
文彬實作歌劇《諾瑪》、《法斯塔夫》、「女人皆如此」、
《費加洛的婚禮》及《尼貝龍指環》，邀請曾任德國萊茵歌
劇院首席歌者指導Reinhard Linden，協助歌者做音高、節奏與
咬字唸詞；以及劇本背景、音樂風格、如何透過歌唱呈現劇
情、表達劇中情緒等「構成歌劇的所有元素」的指導（林芳
宜，2006）。而《唐喬望尼》、《福爾摩莎信簡－黑鬚馬偕》
及《卡門》則邀請台灣出生曾任紐約大都會歌劇院助理指揮的
朱蕙心擔任指導，透過上述的跨國人力、生產體系的挪用、實
作、轉換以及詮釋，Appadurai的全球化「文化流動」（cultural
flows），已密切在文化生產場域發生作用。

　　若我們回歸批評「全球化」最不遺餘力的「文化帝國主
義」的批評方法，如西方文化強行進入非西方、造成文化同
質化，進入摧毀在地文化等論點（Hesmondhalgh，2002）會
發現：文化帝國主義那種「刻意」而為的策略，是指有一種核
心的權力發散至世界各地，但「全球化」則較指它同時連結
而且依賴的傾向，它並非刻意計畫而生（Tomlinson, 1991）。
Hesmondhalgh（2002）以三個面向來察考文化生產在全球化情

境的流動模式，意在反駁全球化勢必造成同質化的論調，剛好
補足解釋了國家交響樂團的文化製作。首先，他認為，在地的
文本不必然與地理位置相連繫；若我們借Appadurai的流動概念
也會發現，有愈來愈多的在地文本，本意上就是透過複雜與其
它文化交往而組成，如爵士樂在美國或者嘻哈音樂在歐洲。再
來是，文化的文本因為全球化的流通，反而讓在地被壓抑的聲
音，可被其它國家聆賞，而其它脈絡的創作者可根據於此再發
展新的表演文本，如九〇年代的世界音樂運動；最後，文化生
產不意味著它只在單一國家產製，而會在許多國家生產，因此
它必須也結果上必然有一組「在地化」的過程， 而非強行、
單一帝國主義式的侵入；在地的行動者根據能動作用，亦將文
化生產與其互動出不同的生產組態。

　　以此來檢視國家交響樂團的文化製作，它透過跨領域、
國度的製作原理合作，基本上體現了相互「依賴」及彼此需要
的工作組態來運作，它的表演文本並不因與「德國萊茵歌劇
院」、「澳洲歌劇團」共同製作而喪失主體性，相反地，國交
極有意識地透過在地化樂團及歌者，以及訓練體系的保留在地
生產，讓兩邊的合作形成一組相互協商、對話以及互動主體
（intersubjectivity）的組態，而成為全新的「西方歌劇院加上台

灣實作」表演文本。因此,當國交的德國籍音樂指導Linden面
對台灣可能沒有「華格納聲音」的質疑,他以:「台灣的歌者
可以用自己的聲音唱出屬於他們自己的華格納」作為回應(林
芳宜,2006: 66),他的話話賦與了台灣歌者詮釋華格納的正當
性,藉著國家交響樂團提供的舞台而得以實現。而交響樂團行
動者藉由「台灣認同三部曲」之製作,透過全球化的流通,亦
可能成為他國再度使用的表演文本,因此在這裡,我們發現文
化生產同Held及Appadurai的概念,它是一組過程(processes)與
流動(flows),更真切的說,它是一種中介(mediation),它
具備潛力編織在地文本之同時,藉著文化流動的收納,再做全
球流通。

三、實作的文化技術

這裡用「文化技術」來稱呼實作,主要用做同前述之文化
生產、消費所隱含的「想像」格式,而這樣想像的格式,並非
只是一種原理(principle),而是一組實作(practice),一種
在創意實作中充分意識其策略以及運用技術的實作。Silverstone
(1994)認為文化消費的實作(practice)中,包含了六種時
刻(moments):分別是「商品化」(commodification)、

「想像」（imagination）、「挪用」（appropriation）、「對象化」（objectification）、「收編」（incorporation）、「轉化」（conversion）。本研究認為，國家交響樂團作為一座國家文化機構，它在行政法人化前後逐漸感知文化消費的形成格式，以及全球化文化流動的場域轉型，透過收編（incorporation）及「舊作為新」等接合性（articulation）的文化技術，並舖排「離散」（diaspora）、「懷舊」（nostalgia）、混雜（hybridity）以及「時光轉場」等文化劇目，欲在政治場域之外較被忽略的表演文化上，塑造身分認同，以求公共化己身。

Hall使用「接合」來解釋社會組件的結合，經常是一個暫時的狀態，因此透過它也足以形成一組對抗性的論述：

接合是一種形式，能在特定的情況下將兩種不同的物件組合在一起，但這種串接（linkage）不是必然、決定性、絕對性以及本質上適用於所有時空背景。你必須問：在什麼樣的情況下，這樣的連接能夠被啟動；而所謂「論述上的統一」（unity of a discourse），其實是相異、區辨性的物件接合而成，它也能以其它不同的方式重新接合，因為他們並沒有必然的從屬，這項「統一」（unity）是一種介於接合後的論述以及借助它形成的社會力量的一種串接，但在特定的

歷史情境下，它不必然被串接。（Hall, 1995: 53）

　　基於前述，本研究將指出，國家交響樂團的文化製作是在特定時空、人的能動作用，經過不同場域互動以及全球性的文化流動（cultural flows）而形成的生產風貌。它分別透過本文所命名的「文本創作接合」、「音樂創作實作接合」、「表演實作接合」等三種接合方式來實作；它是暫時性的、開放性及任意性的；由於時空及文化流動的現在進行式之持續演變，它的生產意義亦不斷被反映、折射及建構，發生變化，以至於它沒有固定充分的解讀意涵。

（a.）文本創作接合

　　「台灣認同三部曲」透過「文本創作接合」，最是顯著。首先，《快雪時晴》原本就被國家政權場域設定為必須有著「本土京劇」題材；形式上也要能與國家交響樂團合作為前提（王安祈，2007）。因此，它在文本題材上必須同時縫合[46]京劇與「本土」這兩項經常矛盾的表意；音樂上也要能縫合劇曲音樂與歌劇音樂在美學及實作上的差異。因此，可以想見，《快雪時晴》必須自我展成如同一套「想像」的認同劇碼：它

46. 本書縫合、接合與構連等詞語交互使用，以更貼近前後文脈絡及細微的差異意義使用，不過，前述詞語都指向英文"articulation"的實質含義。

以「《快雪時晴帖》的收信人張容為尋帖，一路從東晉、後梁、南宋、清朝尋至台北故宮」作為戲劇主軸，再佐以兩種副軸分別是「裘母及其分別投靠狼、虎國兩陣營的兒子們」、「1949年因戰亂而非自願來到台灣的人物告白」（施如芳，2007），分以三種不同時空的戲相互縫合；除了作為劇情主軸，它背後的意理，主要就來自於它必須符合「本土京劇」的製作要求。而《福爾摩莎信簡－黑鬚馬偕》，劇作原著作家邱瑗透過五、六本馬偕傳記，再「　空」包括馬偕與牧童「語言交換」的場景想像，擔任台語歌詞撰寫的劇作家施如芳再根據底稿，寫就部分台語歌詞，再根據音樂性的需要，而著重於韻腳與語言的接合（李秋玫，2008b）。

《很久沒有敬我了你》設定於「原住民音樂劇」，因此它必須先縫合原住民作為一種「複數」的敘述，因為它很容易流於漢人眼光裡一個全稱性、無法表達內部歧異性（不同原住民族群）的分類。如同王甫昌（2003：59-61）所言，族群並不是一個個團體，而是一套「如何分類人群的意識形態」，個人存在多重的族群認同。因此，《很久沒有敬我了你》將敘事場景設定於曾生產出陸森寶、萬沙浪、胡德夫、張惠妹、陳建年、紀曉君、昊恩、南王妹花、巴奈、家家等原住民音樂家及金曲

獎常勝軍的台東卑南族的南王部落（陳郁秀，2010），而且以當代「都市化了原住民生活」，既是規避、也是縫合了不同族群的身分及史實神經（黃俊銘，2010）；而它與漢人的接合則透過音樂總監遭遇企畫節目瓶頸而赴台東汲取靈感來實作，不過，它的「接合」引來正反不同藝評意見，包括它究竟為「漢人霸權式侵入」，還是尋根旅程背後暗指音樂的想像租界早已「全球化」（楊建章，2010；黃俊銘，2010）。

此外，就「正典歌劇」而論，賴聲川執導的莫札特喜歌劇三部曲亦遍布接合的痕跡。《費加洛的婚禮》及《女人皆如此》透過時空的刻意「錯置」，來縫合生活細節及生命情感的超越時空性，反而正當化它的當代實作，而《唐喬望尼》在戲框外再行組裝一座台北當代現場，以便接合他認定原著裡充滿當代的「慾望城市」氣息。而林懷民的《托斯卡》以「一桌二椅」的京劇符號，隱喻了整套演出將以抽象方式來表現，因此縫合了十九世紀羅馬與當代台北黑道社會在想像上的落差。至於《尼貝龍指環》製作，王俊傑以在音樂廳舞台上的管風琴前搭建寬九米、高六米的巨型銀幕，藉3D影像來縫合非在華格納歌劇院式舞台演出的差距；而透過影像化處理，亦可作為與簡文彬指揮的華格納之另類影音對位；擔任劇場統籌的黎煥雄，

以色調相異的大片布塊讓歌者披掛，用以接合劇中複雜的人物性格與相互關連（黃俊銘，2006a）。

（b.）音樂創作實作接合

就音樂實作的原理而論，西方正典式的音樂內容已有固定的套譜，即使連傳統上可自由發揮的「裝飾奏」（Cadenza），亦都留有典範性的樂譜實作，因此實務上的接合，通常運用於「創作性題材」。本文主要處理《福爾摩莎信簡－黑鬚馬偕》、《快雪時晴》、《很久沒有敬我了你》等「台灣認同三部曲」之創作性實作的接合。

作為一部以交響樂團接合原住民音樂的形式與內容，《很久沒有敬我了你》承載了質量均厚重的接合，透過樂團指揮簡文彬的手稿筆記的樂譜以及李欣芸為了部落失傳歌謠所做的採譜，我們發現了這部劇幾乎是以「拼圖」的方式接合原住民歌謠及古典音樂曲目，作為描繪當代台灣的音樂想像地圖。

例如，它在眾歌者合唱「美麗的稻穗」之前，以德弗乍克的第九號交響曲《新世界》第一樂章作為「接合」，從手稿

中（見譜例1、2），我們可以很明顯地看到簡文彬標示「出來轉身走」，以文字來為接合兩種迥異音樂前導，而兩音樂透過接合，已經翻轉了原本各自樂曲的意義，卻又因為原曲在各自場域裡的文化譬喻性，因此亦同時「接合」了不同的意義。德弗乍克原曲為作曲家初抵美國所萌生的鄉愁情切，亦被視為老歐洲人對美國作為「新世界」的憧憬，再來，該曲內部原本就「接合」了部分黑人靈歌素材，因此當國家交響樂團進一步地用以接合陸森寶的「美麗的稻穗」，它已實質與鄉愁、新世界、原住民等符號做了多聲部的對位練習。

　　Hall所前述意義接合的實作及具備反抗意義的潛力，透過音樂，經常最隱約卻也「效果」最顯著。比方，劇中總監面對著山林環繞的台東，腦海卻湧現史麥塔納的〈莫爾島河〉，國家交響樂團因而在充滿部落情調的影像裡，接合了〈莫爾島河〉卻不見突兀，因為記憶交織，「接合」兩者異質性的符號，反而突顯經驗上真實性。而選自史麥塔納交響詩的《我的祖國》，〈莫爾島河〉自身命題的國族想像，透過接合運作與台灣舞台上演的原住民音樂劇場，產生意義上的交往，而當這樣的「接合品」再次出現於另一個場景，透過紀曉君的演唱成為音樂襯底，它所展示的意義，實則又在剛才的接合的基礎上

譜例1：

譜例2：

再度伸展、變化，而浮現新的意義。

　　《福爾摩莎信簡－黑鬚馬偕》透過有如華格納的「主導動機」（Leitmotiv），來接合各種不同人物的心理及情緒性格，以致於在歌劇使用上可以透過不同動機的交織，「接合」多重層次的意義指涉。如，作曲家金希文（2008）在序曲裡放置了模進形式的「爭戰動機」（見譜例3），等到這組爭戰動機放置在不同的場景脈絡，穿梭在各種歌唱聲中，就被視為如同對於歌者表白的一種「評論」（commentary），即使它在形式上是用來作為伴奏音型（見譜例4）。又如，金希文將以下這段猶豫、沒有特定方向亦不做任何解決性的音程與和聲（見譜例5），作為「表達馬偕內心的惆悵、壓力」（金希文，2008），但在二、三幕的出現佐以不同的情景以及其它動機的介入，意義形成了接合上的重組，亦提供了強化、翻轉及建構性的新意涵。

　　至於《快雪時晴》的接合，作曲家鍾耀光照樣板戲的格式，先委由中國作曲家李超將演員所唱的旋律段，以符合西方音樂語法的方式進行編腔（李秋玫，2007），這是第一個層次的接合，以留有京劇韻味及確定它本位於西方音樂的記譜；接著，他再以西方交響樂團外加傳統四大件（京胡、京二胡、京

譜例3：

譜例4：

譜例5：

劇月琴、京劇三弦）分立為兩個不同的聲部來做彼此接合，此
為第二個層次（見譜例6），以期能「聽到搖籃曲、蕭斯塔可維
奇、小調、京劇和交響樂團的西洋旋律」，既具新意，亦「不
具有矛盾和不協調」（李秋玫，2007）。再來，他重建京劇武
場的鑼鼓點，並再以編腔做最後的統合及修改，以確認交響樂
團的聲響裡，能留用京劇的味道，亦是一類接合。

（c.）表演實作接合

《很久沒有敬我了你》裡，透過現場播放紀錄片影像的設
計，等於將「現場」拉開成為兩組時空，也就是說，它透過預錄
影像的媒體設計，接合了兩組時空。例如，透過影像的中介，將
舞台上所無法寫實性敘述的台東南王部落的地景予以再現，因而
觀眾可見粗勇的民宿招牌，核廢抗議標語，生猛的點唱機，暗示
了部落地景的變遷；另外，「影像」中的原住民「演員」在點唱機
輸入一排電腦代號"3KW2Y"，剎時，歌者家家從影像中走出來，
國家音樂廳當場變成卡拉ok店；可以說，從媒體所中介之台東地
景在地（place），先是形成了國家戲劇院裡的空間（space）展成，
再經過音樂的現場演奏，空間裡（影像）的人物出現在真實舞台
形成之台北在地（place），藉由媒體影像縫合在地與空間，再透

譜例6：

過音樂的現場「真實」演奏縫合影像的虛擬本質，這樣的媒介轉換，應用於表演實作，被稱為國家音樂廳開館之來最「阿莎力」的一刻（黃俊銘，2010）。

《快雪時晴》的實作裡，指揮簡文彬必須同時兼顧兩種不同藝術場域（京劇團與交響樂團）之「為藝術而藝術」的自主運作邏輯，因為他本身實則不斷扮演具能動性的結構化專業中介者，亦是表演接合工作者。若觀他在《很久沒有敬我了你》樂譜手稿上的筆記會發現，他經常以更動拍號及刪節來組織他在實作上的觀點（見譜1、7）。又如，他將「白米酒」的拍號改寫，以便取得緊湊的戲劇感覺，他也經常更動表情記號，來實作抽離了時空因素、亦靠中介的樂譜，其與現場演出上的落差。

接合的主導動機：懷舊、離散、混雜、時光轉場

Silverstone（1994）透過文化消費的使用時刻，暗示我們參與者想像（imagination）、挪用（appropriation）及「轉化」（conversion）的重要，但若要引發前述，最好的策略即是回歸「平常的」（ordinary）的文化使用（Williams, 1989）。Williams（1961）已經提示我們，文化是一組感覺的結構（structure of

譜例7：

feeling），透過「選擇性傳統」，人們組織記憶，詮釋往昔，反
思現有或盼恢復對過去生活的感覺，而文化生產即是透過對傳
統符號的實作，帶領消費者「重建」過去，透過想像、挪用及
對話，再「身分化」自身。

動機i, ii：懷舊與時光轉場

　　Williams透過對於文化的解釋，強調文化是一組歷經「選
擇」的傳統，文件的記錄並不能帶領我們「恢復」生活的細
節，但文化生產者試圖「重建」時光，這裡用「重建」除了
暗指歷史過去之無法完全返回，意在指出文化生產者經常透過
「重建」來修補人對於記憶的解釋，亦有助於政權的維繫。
以Hall的概念來理解，這樣的時光重建，其實是一組表意實踐
（signifying practices）；一組再現（representation）。Jameson
（1991:19-21）已經指出電影戲劇裡的「懷舊」（nostalgia）格
式，透過對消逝過去（missing past）的挪用，重構（restructure）
歷史時刻，不過Jameson強調，這樣的重構並非傳達歷史內容，
而是更積極地藉由時尚的特性、光滑的影像及風尚性的寓意
（stylistic connotation）來傳達「過去」（pastness）；或者，藉
著模糊當代特徵的場景，刻意製造永恆（eternal）的歷史時刻。

Appadurai（1996:75-76）也以「舊澤」（patina）談論貴族佔有
古物「舊澤」，是用來提醒人們，他們曾身屬的階級；如同
Proust靠事物來喚起懷舊；如今這套「想像的懷舊」，已被文化
消費銷售者感知，透過「懷舊」以及順適演化之對「當下的懷
舊」（nostalgia for the present），都意在召喚個人、家庭以及生
活群體的生活經驗與認同（Appadurai, 1996: 77）。

　　以「台灣認同三部曲」來說，《快雪時晴》裡的文化組
件（見表3），如「台北故宮」、「王羲之」、「《快雪時
晴帖》」、「長安昭陵」、「秦准河客舟」及「紫禁城三希
堂」，乃至於表現形式的「京劇」、「四大件」及「交響樂
團」，均透過「虛構了一個靈魂好幾世的穿梭」（王安祈，
2007），重建歷史不可及之處，連同演出節目冊復古的用色、
仿中國古書的朝裡對摺，皆是一組懷舊（nostalgia）：以遙望的
姿態，召喚此時此刻觀賞者，對於往昔時光的記憶、經驗與眷
戀。另外，京劇表演作為長期國民黨統治旗幟下的優勢文化及
意識形態表意（Guy, 1999）本身亦走過一段漫長的「在地化」
（localisation）過程；作為召喚外省族群以及翻轉「舊」為新
的策略，《快雪時晴》在政權輪替後的民進黨主政時期推出，
顯然有意縫合不同族群的表演文化之意，也就是借即有的意符

表3：懷舊的文化組件

劇目	懷舊組件
《快雪時晴》	內容：「台北故宮」、「王羲之」、「《快雪時晴帖》」、「長安昭陵」、「秦准河客舟」、「紫禁城三希堂」 形式：「京劇」、「四大件」及「交響樂團」
《福爾摩莎信簡－黑鬚馬偕》	佈景：木質、可穿透的結構物（早期淡水的房舍、學堂及醫館） 衣著：右衽、大襟、襻扣、寬口袖 影像：北海岸景點 語言：教會台語、英語
《女人皆如此》	「鴉片館」、「老上海」、「旗袍」、「洋裝」

（signifier），卻翻轉它的意指（signified）；藉「懷舊」組件的挪用，暗示往昔菁英文化的解釋所有權已經移轉，而透過劇末「哪兒疼咱，哪兒就是咱的家」完成整套文化劇目收編，暗示昔日主流文化如何歸回台灣母土。

　　《福爾摩莎信簡－黑鬚馬偕》則透過語言的文化符號性使用、多媒體影像、舞台造景及服裝意義的指涉，來「重建」懷

舊的主導動機。例如：以木質、可穿透的結構物來暗示早期淡水的房舍、學堂及醫館。而「右衽、大襟、襻扣、寬口袖」的上衣，是用來表達百年前勞動婦女的衣著（黃醒醒，2008）；使用斑駁的老照片，走訪「北海岸景點」拍成影像（朱安如，2008）再經過「光滑及風尚寓意」處理；而劇中「教會台語」的特殊使用，台語、英語的交錯的語言習慣，都成為文化製作的「懷舊零組件」。至於「正典歌劇」系列，不但與德國萊茵歌劇院合作的《玫瑰騎士》，文本自身就是一項懷舊主題，賴聲川執導的《費加洛的婚禮》與《女人皆如此》亦透過時空轉場，將十八世紀的場景，拉到清朝末年及二〇年代上海，以「鴉片館」、「老上海」、「旗袍」、「洋裝」作為懷舊組件，賴聲川藉暗示它在當時脈絡裡的「新」，但對照莫札特時代裡的情愛困頓與人生掙扎，則又顯得陳舊，來嘲笑人類恆常面對的處境，在賴聲川其它的戲劇作品裡經常可見。

動機iii, iv：離散與混雜

　　伴隨「懷舊」的劇目，我們應該發現「懷舊」並非台灣認同的全部劇碼，因為它必須同時處理「誰的懷舊」或「懷誰的舊」的命題，而這樣的視野因著台灣多元族群的面貌，連同國

家交響樂團的實作，帶領我們進一個極爭辯（contested）的議題，即是「離散」的經驗；透過國家交響樂團的實作，到底表意著誰的離散。

　　文化究竟是一組根源（roots），抑或是路徑（routes），存在岐異的見解，離散（diaspora）相對於傳統文化解釋裡的「移民」，強調文化根源（roots）的斷裂、不穩定性及更新性，本研究因此傾向以路徑（routes）來理解族群與認同的交疊與矛盾，否則，我們無法解釋諸多移民後代未有遷徙經驗，卻仍有離散的想像與身分認同。Hall（1990:235）主張，離散的認同是一種「透過轉變與差異，持續生產、再製新之自身的認同」；而離散的經驗則是一組必定異質性與多元性的肯認（recognition），並非靠純度或本質界定，而是靠差異、混雜運作的身分概念運作。Gilroy（1993）更以「黑色大西洋」（Black Atlantic）存在一組橫跨英國、美國、非洲及加勒比海的音樂作為一組文化形式為例，說明離散經驗的不穩定及開放性，進而論述它兼具一種反叛的實作創意。Vertovec（1997）提出三種了解離散的論述途徑，一、離散作為社會形式（social form）；二、離散作為意識（awareness）；三、離散作為文化生產模式（mode of cultural production），他認為離散必須放在歷史情

境、社會結構及行動者的能動作用才足以解釋。

《快雪時晴》的離散途徑

　　在國家交響樂團的文化實作裡，《快雪時晴》用想像創作的方法來重構離散，編劇作家施如芳（2007）藉不在場、不開口的「王羲之」捎來「快雪時晴帖」（原文為「羲之頓首，快雪時晴，佳。想安善，未果為結。力不次，王羲之頓首。山陰張侯」），講述一段「小我在亂世中自處的生命故事」，暗喻王羲之有意終老江南，忘卻收復中原的盟約，來論辯主戰者愛國，講和平者反而成為歷史罪人，進而玩味家國興盛與小我幸福經常是矛盾的結局，張容的靈魂遂穿越時空目睹一場場歷史山河更替及小我自處的故事（施如芳，2007）。照Vertovc的分類，可以被解釋成為社會形式的離散，也就是歷史性離散，不但如此，《快雪時晴》再透過「文化生產」的離散，意即組織了一段物件的離散：透過追蹤「快雪時晴帖」的下落以及它如今安然放置於台北故宮，來說明離散者落腳的終點。

　　不過，極有意思地，編劇家施如芳（2007）深知王羲之墨寶真跡早已灰飛煙滅，現存的三件「蘭亭集序」、「喪亂

帖」、「快雪時晴帖」，乃是共知的「摹本」，分屬中國、日
本及台灣，因此，「快雪時晴帖」作為一種標誌身分的認同物
件，歷經離散，而在台北故宮所建立的「正統在台灣」的符號
認同，但就物件的物質性而言，它建立的是一個不存在的認
同，無損於離散者的實質認同，卻也是認同最歧異而令人難以
捉摸之處，這才是本劇真正隱藏在文本深處的另一層敘事。

當劇末，離散的腳步隨著國共內戰中潰敗的國民黨政府遷
徒來台，老榮民夫婦抬頭望穿台北故宮的「摹本」，體察安身
立命才是家國大幸，一句「哪兒疼咱，哪兒就是咱的家」既總
結了背後主述者的離散重建，亦可視「家」為情感性協商的不
固定流動。

不過，Hall（1992）提醒我們，離散主題的文化生產，
並不因著「離散」就流露進步的氣息，他認為所謂「資本邏
輯」，經常就透過操作差異（difference）來實作，這可由世界
音樂（world music）引發的批判視野而得之。從音樂實作的角
度來看，Gilroy主張文化形式本來就充滿混雜性（hybridity），
不應死守混雜或純潔為對立的概念，而堅持採取開放的態度，
他甚至認為「混雜」就是某些音樂的固有的組件（如嘻哈）

（Gilroy, 1993: 107）。McRobbie（2005）也回應將黑人離散音樂視為一組文化形式，透過傳播科技闖進英國青年的房間，透過媒體形式不斷發聲對話，有助於組織黑人公共領域（black public sphere），雖然她亦小心翼翼質疑Gilroy的烏托邦主張，是否真能避免商業化運作。

　　離散音樂作為一種立基於「混雜」的文化形式，Gilroy的立論有助於我們反思國家交響樂團的交響實作。《快雪時晴》裡，當京劇四大件伴著西式交響樂團成為一種矛盾的展成，我們不能忽略這種樣板戲編制背後，曾經標識著某一個世代對中、西方文明交往的思考路徑，而它如今成為一種待批判的「陳舊」之同時，它其實反映了台灣在地之部分族群的離散經驗以及離散過程仰以賴之的懷舊物件。

　　相同地，《很久沒有敬我了你》裡的原住民音樂，表面上毫無「創作性語彙」，甚至足以招惹「商品化」或「流行化」指謫，然而，台灣原住民音樂乃由不同代的台灣西洋聖詩、東洋歌謠、漢族音樂交往而成，而這些音樂各自卻又帶著個別的離散路線以及混雜格式，這應該一併成為音樂「真相」的依據。因此，我們發現，國家交響樂團並沒有承續「原住

民樂曲交響化」的路線，轉而挖掘音樂形式與風格背後，共感的情感與意義，而讓原住民音樂作為台灣早期全球化的證據得以浮現，例如第十六幕紀曉君引唱陸森寶改編佛斯特的「老黑爵」，它在多重的文化意義接合之後，已形成「道地」（authentic）的原住民歌謠，似乎也為該劇的離散尋根旅程，掙得辯證性的結論：即是，回歸音樂源頭，古典音樂與原住民音樂早有交會互動的光芒，那些文化證據，造就了今天的交融，音樂的實作從來不是固定的展成（product），而是一連串文化與社會嵌入的過程（process）。

至於《福爾摩莎信簡－黑鬚馬偕》，馬偕蓋學堂、醫館背後，所組織的一套離散自西方的文明與文化，透過長老教會詩歌、通俗音樂以及政治場域操演等，成為台灣的公共資產。因此，我們應該將《福爾摩莎信簡－黑鬚馬偕》理解成為：透過國家交響樂團的文化實作，除了拆解一系列的融合音樂的離散真相，透過歷史記憶的「重建」，它還相當程度具備召喚不同的族群、國度相互交往（communication）的實作能力，我們因此可以發覺，文化形式背後多重折射卻又彼此矛盾，原來才是文化的真相。

第二節　文宣作為論述
Promotional Pamphlets as Discourse

　　若要深究國家交響樂團的文化生產，除了關注它實質在音樂上的實作，我們應該回到Habermas 的公共領域的概念，想像國家交響樂團作為一座國家文化機構，它根源於古典音樂建制化及專業化的受限之下，如何能透過語言促成公民理解（understanding）、交往（communication）及對話（converstaion）。本節主張，透過一系列審視國家交響樂團用於與公民對話的文宣成品，將了解它如何透過語言（language）作為一種「論述」（discourse），再現它的意義生產、接合它的社會形構以及區辨它的場域特性。

　　Hall（1997：1）曾以「再現」（representation）來說明語言與意義之間的接合關係，他認為，語言是一種特權的媒介（privileged medium），它用來理解事物、交換與生產意義，它並不是「鏡子」（mirror），而是一套「再現的系統」（representational system），因為它無法自動生產意義；換句話說，意義是靠再現的實作而生產出來的，而此實作即是表意實踐（signifying practices）的過程（Hall, 1997:28）。Hall提出

了三種透過語言的意義再現途徑，分別為反映取向（reflective approach）、意向性的取向（intentional approach）及建構性的取向（constructionist approach）。反映取向認定語言可反映客觀語意上的「意義」，意向性取向則是使用者透過語言將其獨特的意義展現，並且認為它即是事物「應當具有」的意義。而建構性的取向，較接近Hall的個人主張，則考量語言的社會及公眾特性，它是行動者由文化、語言的各種概念系統以及其它再現系統所共同建構的意義。

不過，Foucault則根本質疑語言實作的任意性，他以考古學（archaeology）的方法來說明歷史的建構正好是反歷史的（王德威[47]，1993），他主張「論述」（discourse）取代「語言」（language），他認為歷史文化是由各種富意義的陳述（statements）及合格的論述，在一套論述形構（discursive formation）裡所運作出來的各種規則及實作（Hall, 1997:44；王德威, 1993）。Hall以此主張，論述是語言（language）加上實作（practice）的結果，它統管話題被談論及回應的方式，影響了各種被用於實作的觀念及規範他人的方法；但它由於論述支配（rule in）「論述方法」，因此也就「排除」（rule out）及限制了其它的知識運作方案（Hall, 1997:44）。

47. 本文參考王德威導讀及翻譯的傅柯所著《知識的考掘》（麥田出版，1993），但根據英文版譯本修改部分譯文。

　　Fairclough（1992:62-100）根據此立場發展出批判論述分析（critical discourse analysis），從文本、論述實作（生產、分配及消費）及社會實作等三個面向一併考察。首先，Fairclough質疑Saussure的符號（signs）理論，他認為特定的意符（signifier）與意指（signified）其實並非任意性的排列組合，它存在著社會意義上的動機及存在理由，因此由文本構成的形式，在經過論述實作之後成為常規，意味著它已經具有潛在的意義，Fairclough以此提醒研究者，應該探究文本潛在意義與它的詮釋上的不同，以窺得常規運作的形式與內容。另外，Fairclough提出了互文性（intertextuality），也就是文本如何在不同的社會場景（social context）被實作，包括考量經濟、政治、文化及意識形態的社會結構因素，以了解語言利用了哪些自然化特殊權力關係及意識形態的常規。

　　作為當代批判論述分析最重要的學者，Fairclough相當程度吸收了Althusser的意識形態、Bourdieu的實作、Foucault的論述以及Habermas的公共領域理論（倪炎元，2003），他所揭櫫的分析意理，支持了本文所採取的研究途徑，即視文化生產、語言再現、意識形態、社會形構以及能動性作用，為一套不斷結構、抗爭、協商與實作的結構；而此立場雖與Foucault偶有

立論上的杆格，但作為探討語言背後各種機制、場域性穿梭的
互動，本節主張透過文宣語言來考察它的文本、論述及社會
實作。另外，本研究發現，國家交響樂團在簡文彬接任音樂總
監之後，文宣製作呈現相當轉變性的風格，本節因此試圖勾勒
它如何策略性地與大眾文化語言接軌，因而具有翻轉音樂實作
的潛力；本節將辯證性地探討它的語言原理如何協商其音樂生
產；它如何因此召喚不同場域的公民參與；以及它如何矛盾的
承載語言的風險。

解嚴初期的語言風格

　　若交集本研究所歸納之不同場域（古典音樂場域、文化場
域、權力場域及國家政權／社會空間）的時期演變會發現：國
家交響樂團文宣成品的語言風格，相當程度地反映了不同場域
的特性與變化。明顯地，在「教育建設時期」（1986-1997），
國家交響樂團文宣語言反映了國家政權甫自解嚴的語言痕跡，
如：1987年10月7日國交首次在國家音樂廳演出，標題為「歡
騰：新紀元的讚禮[48]」，「中華頌歌：蔣公紀念合唱交響詩」（1987,
10, 31）、「神采飛揚：聯合實驗管弦樂團演奏會」（1987, 11, 9）；
或者是「去訊息」，僅作為音樂會性質敘述，如：「歲末音樂

48. 本節所舉之文宣，資料
來源為兩廳院數位博物館
（http://digimuseum.ntch.edu.
tw/mags/index.html）及各節
目海報DM。

會」（1988, 12, 31）、「聯合實驗樂團之夜」（1989, 6, 16）、「聯合
實驗管弦樂團開季音樂會」等（1989, 9, 16）。另一類則是與各
種名家敘述「串接」，以突顯專業身分的敘述，如：「傅聰與
聯合實驗管弦樂團演奏會」（1988, 05, 11）、「拉羅佳與聯合實驗管
弦樂團」（1989, 2, 3）「鮑羅定三重奏／聯合實驗管弦樂團演奏會」
（1989.01,25）、「蔻斯巴楚與聯合實驗管弦樂團」（1990, 1, 19）、
「威森貝克鋼琴／聯合實驗管弦樂團」（1988, 11, 5）。

　　直至步入1990年代，國家交響樂團開始出現「你」的敘
述，不論是「你喜愛的古典金曲」（1990, 11, 11）、「你愛布拉姆
斯嗎？」（1996, 5,10）、「古典・浪漫-給年輕的你」（1992, 3, 7）
彷彿是青春的邀請，亦可看出國交試探性的向年輕學生族群叩
門。「你」從稱謂的功能而言，代表肯認彼此的存在，意謂著
國交從自戀性的宣告展成，逐漸識別浮出「觀眾」的身影。

　　除此之外，這個階段的國交亦開始為節目「命名」，這時期
的命名大約分為兩種路線：其一與樂曲或作曲家有關：如「阿帕
拉契山之春」（1990, 3, 24）、「聖賞之夜」（1991, 4, 7）、「華格納
的魅力」（1992, 9, 25）；另一則是開始出現有如文化消費性的廣
告語言，如：「現代的黎明：湯沐海與聯合實驗管弦樂團」（1991,

12, 20）、「風情系列：金色年代」（1993, 9, 25）、「春風少年：葛瑞卡爾與聯合實驗管弦樂團」（1993, 2, 4）。另外，自1994年國交更名為「國家音樂廳交響樂團」之後，團名幾乎從此自主標題裡絕跡，改冠上「NSO」，顯示國交的節目在國家音樂廳開始自成一套「系列」，如「NSO亞洲之星系列：田園之歌」（1995, 11, 27）、「NSO亞洲之星系列-琴鍵繽紛：陳瑞斌的俄羅斯浪漫」（1995, 12, 8）「NSO發燒金曲系列-來自大自然的呼喚」（1996, 6, 15），足見此階段的國家交響樂團和國家音樂廳之間漸浮出「駐地樂團」（resident orchestra）的場域氣氛。不過，即使如此，此時的國交仍在教育部漫長的「實驗時期」，作為屬於國家政權的「教育建設」的修辭，類似像「歲晚金曲嘉年華：聯管歲晚音樂會」（1993, 1, 16）、「展翅飛揚的樂聲：歐洲巡演行前音樂會」 （1997, 3, 23）的敘述，仍不時在後解嚴的1990年代出沒。

　　國家交響樂團真正呈現鮮明、統合度高的文宣製作，應該始於簡文彬擔任音樂總監時期（2001-2006），也就是樂團行動者在「文化場域」邁入「社會發聲時期」。顯然，若以2001年發表的《國家音樂廳交響樂團十五周年專刊》來看，甫上任的簡文彬仍延續1990年代文宣的保守風格，不論文字風格及照片作為歷史呈現的選擇（selection）（借Williams的話語），都充

滿音樂同仁式的氣氛，不過專刊內，簡文彬個人以「我們將超越」為文，感性而簡潔的文字，並以「New Superior Original」作結，已為日後的的文案風格，預留伏筆。

　　直至2002年，兩款文宣實作「2002發現貝多芬：簡文彬與國家交響樂團」、「2002/2003演出手冊」，則徹底翻新風格，成為可供聚焦的「論述」。前者作為簡文彬上任後第一項大型的演出計畫，以五場音樂會演奏全套九首交響曲及五首鋼琴協奏曲，取名「發現貝多芬」，本身就是一項表意作用（signification）。首先「發現 [49]」（discover）是一組姿態，就語義上，它暗示著「過去不曾見及未知的事物」（something previously unseen or unknown [50]），但貝多芬是一個音樂歷史人物，它分明就在那裡（out there），何以需要「發現」？因此，就命名上，「發現」如同一種召喚，它暗示（你）有所不知（unknown），亦召喚（你）所不知的貝多芬（unkown Beethoven），它令人聯想到1991年天下雜誌推出的專刊「發現台灣」。而天下雜誌所代表的中產階級風格及「發現」隱含的「知識分子式想像」，使其作為一種「譬喻」（metaphor），一併透過國家交響樂團再現系統，做語言意義的再生產。

49. 簡文彬任內共實作了五項「發現系列」，包括「發現貝多芬」、「發現馬勒」、「發現蕭斯塔可維奇」、「發現理查史特勞斯」、「發現柴可夫斯基」。

50. http://dictionary.reference.com/browse/discover

不過，本研究不願意立即掉落「文字商品化」的討論議程，因為這種反射的生產決定論調，經常缺少實證手續，亦無助於更深層的分析意義生產的背後或許還有其它延義，而由於它自絕分析工具，僅留華麗的「批判」外套，反而最是缺少批判性的視野。對於一套發生在古典音樂交響樂團的節目手冊裡的語言敘述，本研究藉Fairclough的「批判性論述」分析，預先「防衛性」地「批判」上述的實作，盼先透過四種層次的討論來釐清：這些文字，它到底想要「訴說什麼」；它與音樂（曲目）的關連性為何；它在社會場景（social context）可以被如何實作；以及它的實作意味著什麼？

細究《國家交響樂團NSO 2002/2003樂季手冊》（國家交響樂團，2002）可發現，簡文彬開始注入大量「非樂曲解說」式的語言，以訴諸意念、感受性（sensibility）或者深具視覺性的風格文字。如貝多芬「命運交響曲」場次的文案為「意志的和諧」；貝多芬第二號交響曲是「**植入幸福與愛之希望的樂章**」；馬勒第七號交響曲場次為「浪漫的厚度」；浦羅柯非夫的《仙履奇緣》成了「**來去我的美麗王國**」；布拉姆斯與巴爾札克曲目的音樂會命名為「**兩隻固執的小羊**」；華格納的歌劇《崔斯坦與伊索德》則成為了「**迷幻的愛情喘息**」。這組如誠品書店文宣品的手冊裡，亦不乏夏宇[51]

51. 夏宇為台灣重要的女詩人，帶動台灣1985年之後的後現代詩寫作風氣，文字充滿拼貼、解構、重組及分割，影響後輩詩人甚鉅，著有《備忘錄》（1984）、《腹語錄》（1991）、《摩擦‧無以名狀》（1995）等書。（資料來源：台灣大百科全書。網址：（http://taiwanpedia.culture.tw/web/content?ID=4637）

風格的意象拼貼，許多文段，宛如塊麗的現代詩作：

音樂會碰見一匹馬／在365天的期待中，拾起落地生根的機會／期待總能在最令人滿足的秋日，碰上一輩子也忘不了的奇遇／（……）登上布魯克納通往天堂與信仰（，）自信與使命的天梯／你會發現一匹馬正從天邊馳騁而來

又如後述，兩段摘自國交歌劇系列的文字，透過煽惑性的文字，宛如電影宣傳文案再現，暗示古典音樂的「現代化性格」，不過，本研究認為，它也意在提示古典音樂典律性及擁有「普世價值」，不但可以用來考古傳統，亦可處理人類共通的生命狀況，因而具有市場價值。

生命噴張的火焰以無法言狀的炙熱與光亮在我體內燃燒／幾乎要將我燒焦，化為灰燼／一段狂野且充滿感官欲望的迷亂場面

（華格納《崔斯坦與伊索德》，2003）

交換伴侶？愛情騙局？帶你的情人來看音樂史上最重要的喜歌劇
（莫札特《女人皆如此》，2006）

解碼與解讀

極明顯地，這些塊麗的文字並非用來做樂曲「解碼」，本文繞道「樂曲解說」不談，而改稱為「解碼」，正是因為一般慣常的樂曲解說，通常僅用於做樂曲「解碼」。De Certeau 對於解碼（decipherment）與解讀（reading）曾做出不同區辨性的解釋。他認為前者是學習如何用他人的術語，閱讀他人的語言，而解讀則是把自己的口語、方言文化使用於寫成書面文本（Fiske, 1989:103-104）。換句話說，解碼需要一套規訓與教育機制，它是用來使讀者服從於文本的權威，進而服從提供解碼者，而解讀強調的是言語（parole），它強調的是場景性（contextuality），而非語言（language）的正確性（correctness）（Fiske, 1989:104）。

作為大眾文化學者，Fiske主要藉著「解碼」與「解讀」的差異性區分，以強調文本自身的建構性（constructedness），她認為大眾文本尤其是生產者式的（producerly），因為那些文化生產品在製成後，就脫離作者，而形成無從探管、規訓的成品。Fiske主張，大眾文化為何經常會激怒文化教養人士，正是因為大眾文化將供解碼用途的「正式語言」給「口語化」

（oralize）了（Fiske, 1989:107）。

　　Fiske的 洞察，有助於我們思考樂曲解說的實作功能。我們
必須謹記，樂曲解說是一套音樂形式與內容的解釋，它是近代
傳播技術與公共音樂會興起之後，才有的概念，背後亦隱含民
主化的思維，但音樂的「意義」需不需要被做文字「解說」；
能不能被以文字「解說」；或者音樂是不是一種「語言」，
本身就是一項極冗長的爭論（Dahlhaus, 2006），音樂學者
Dahlhaus（2006: 27）就指出，「音樂的意義，與文字的意義相
反，只能在很微弱的程度上可與聲音現象相脫離。」

　　既然音樂的意義無從透過正規的語言與教育機制來解碼，
也就是說，無論任一種格式的樂曲解說，都僅能作為一種「解
讀」。那麼，接下來的問題僅剩音樂所有權（ownership）的問
題：到底誰擁有這些音樂。

　　細察上述的文案，它固然沒有建制化的論述或語言規則，
缺乏可明辨為音樂學院派學者的「制度化形式」（用Bourdieu的
語話），不過它卻充分與音樂相關，並且本於「歷史陳述」。
首先，貝多芬「命運交響曲」開頭四個音動機，套以音樂正史

上經常解釋之貝多芬堅韌的意志力，「**意志的和諧**」並非無得放矢。而「**植入幸福與愛之希望的樂章**」，文案裡甚至還透露乃為曾寫過貝多芬傳之羅曼羅蘭的引言。而「**浪漫的厚度**」用來指馬勒，不但可因著他被歸為後期浪漫派，而且該曲亦被稱為「浪漫交響曲」，至於「厚度」說法經常作為文學批評論述，但馬勒作為音樂正史被長期記載的重點作曲家，「厚度」的敘述亦未偏離。而「**來去我的美麗王國**」專指浦羅柯非夫曾被比喻「始終像個大孩子」，亦見於文案補述。至於將布拉姆斯與巴爾札克命名為「**兩隻固執的小羊**」，起於布拉姆斯的書信以及巴爾托克反對希特勒政權，呈現「**固執的堅持**」。而《崔斯坦與伊索德》成了「**迷幻的愛情喘息**」，兩位男女主角錯將春藥當毒藥，更是照劇本的真實陳述。上述陳述的重點，本研究想以歷史之「論述」來還以論述，採Foucault的立場，目的是要拆解音樂建制的背後成套的論述形構，本身亦是各種矛盾交錯的各種歷史「陳述」（statements）。

另外，前述文宣誕生於逐漸步入正常公共機構的國家交響樂團，此時古典音樂場域自身的論述政權（regime），也逐漸面臨轉變，楊建章（2006）研究發現，自1980年代開始，音樂學面臨十九世紀末以來最重要變革，後起的英美學者開始借批理

論、後現代主義、女性主義、解構理論等其它人文學科方法，挑戰既有的音樂典律，而就表演場域觀察，古典音樂的菁英性格、表演典範及形式，由於它相當程度依賴政府補助以及私人贊助，也被迫重新思索它如何與時俱進其在公共文化裡所扮演的功能（Alexander, 2003）。

　　如前述，台灣在2000年代開始邁向「民族主義的大眾化時期」，誠品書店式的生活風格（lifestyle）崛起，民族主義的框架開始以大眾文化的姿態介入文化生產，我們發現，有愈來有愈多帶全球流通性格的文化生產，都必須進入在地化（localisation）的過程，而在地風格的旗幟亦有助於解釋非西方國度處理西方經典的正當性。可以發現，國家交響樂團的文宣相當程度吸收了大眾文化語言，特別是生活風格崛起之後強調情感經濟（emotional economy）的語言，除了它部分接合了其它人文學科的意義使用，它透過非音樂學院建制的語言；透過現代詩風格的語言、連接台北文化場域的風格想像，也有意呈現古典音樂「在地化」的社會場景（social context）變遷，背後亦有正當化台灣古典音樂場域作為古典音樂「全球版圖」成員的作用。

音樂廳的舞台上將展開一場黑道火拼的離奇命案，死者是美艷歌星，黑道頭子，帥哥畫家還有一名小混（……），在愛情中重生。

（浦契尼《托斯卡》，2002）

全球同步歡慶莫札特50歲生日，絕對不容錯過的浪漫喜歌劇／將時空從十八世紀的西班牙塞維城，乾坤挪移至新舊衝擊下的清末年間，透過nso精巧細膩的詮釋，並集合多任優異聲樂家的熱力演出，展現台灣自製歌劇的創新與自信。

（莫札特《費加洛的婚禮》，2006）

透過國家交響樂團的文宣操作，產生音樂意義的翻轉，它在暗示觀眾，古典音樂音樂的實際演出，已經從純粹「表演」（performance）或「音樂會」（concert），進展至「與時俱進」、與其它文化消費相互競爭的「製作」（production）時代，意即非以特定的樂曲風格作為思考方向，轉而強調它的「製作企畫取向」。而這項轉變除了作為一種商品生產的實作，也意味著國家交響樂團行動者開始走出「為藝術而藝術」的古典音樂場域，而朝向Bourdieu 場域理論裡的大眾文化場域位移。

　　例如，「康澤爾的萬聖派對」（2006,10,10）邀請辛辛那堤
大眾管弦樂團指揮Kunzel策畫了一場與作曲家白遼士、聖桑、
葛利格及導演希區考克、史蒂芬史匹柏等相關之古今恐怖電影
配樂。「年輕旅人之歌」則邀新生代嶄露頭角的華裔青年音樂
家返台與樂團合作。「如果你真懂得愛：戰爭安魂曲」安排在
2004年2月28日，選自布瑞頓的《戰爭安魂曲》，國家交響樂
團並沒有明確指出其與節目紀念有關，或如1980年代的實作風
格，冠以「紀念音樂會」，取而代之，它運用抽象、感受性的
語言「如果你真懂得愛」，既避免了直敘國人並不熟悉的「布
瑞頓《戰爭安魂曲》」，也迴避了猶如召喚威權政權的「紀
念」修辭，但它透過「讓天籟般的童聲合唱與管風琴聲，洗滌污染
的心靈，撫平不安的悸動，吹熄焚毀的餘燼，重新灑下愛的種子」，
情緒性地製造了一個場域文化製作的氛圍，邀民眾前來「感
受」，並透過「愛」來撫平「不安的悸動」，而非是去聽一場
布瑞頓「戰爭安魂曲」的音樂會或表演。

民主風格的語言

　　從「文化場域」的「社會發聲時期」來看，國家交響樂
團的體制逐步與「國家」接軌，又在國家政權空間的運作之

下，朝法人化的公共文化機構取向前進。從《國家交響樂團
NSO 2004/2005樂季手冊》始，簡文彬以「**創新執著，分享感動**
（Keeping Innovation Sharing Passion）」，具體傳達了他一系列音樂
實作背後的文化意理。

　　這樣的字句，其實甚罕見出現於古典音樂場域。首先，
「創新」似乎呼應了當時漸躍上文化主流論述的「文化創意
產業」，亦常見於產業界強調「更新」時的企業管理修辭。
Williams（1983:82-84）考察現代英文裡的 "creative"（創造
性的）時發現，它原本意指造物主的創造（creation），直至
文藝復興時期，人文主義興起，這個詞彙方才指涉「人為的創
造」。十六世紀Philip Sidney的《為詩辯護》，開始指創意同時
涉及超越大自然，亦來自上帝的原創性。Williams認為創意與原
創性（originality）及創新性（innovation）等概念有關，也常聯
結想像力（imagination），但這不意謂著漫無邊際的空想，它必
須「有所本」，如同人類思索上帝般追溯祂的原型。

　　因此，「創新」作為命名，並不違背古典音樂實作裡經
常強調的本真性（authenticity）；也就是Williams所談的原創
性（originality）；至少它先安撫了「創新」所容易引發之商品

化、產業化、標準化等文化意涵的指責。

　　而「分享」（sharing）亦迥異於本地音樂場域的論述語言。「分享」相當程度呈現了1990年代之後，全球化與在地化思辨之際所連帶興起的「社群（區）」概念，它背後具有強調理性交往（communication）、協商及實作的民主化風格，與「教育建設時期」將古典音樂視為「教育推廣」或更早期視其為教養文化，所流露之成套的西方菁英霸權心理，極有不同。這應該是簡文彬主政六年的主論述。他藉「社會實作」緩解了國家交響樂團作為西方交響樂團建制的侷限性，透過「分享」及「感動」，顯然地，他背後盼召喚的不是古典音樂場域的局內人，而有廣邀不同場域公民參與的意涵；他並不循「推廣古典音樂」的論述啟程，因為那套修辭背後寓意著「教導」以及暗示古典音樂作為優勢文化（dominant culture），他反而繞道至「分享感動」，將國家交響樂團帶離音樂主場的論述政權，而整合鍊結進入公共文化的環節，他直接訴諸音樂實作的情緒性粘著，用以接合過去受限於近用門檻的公民。

　　而這樣的風格，延續到後簡文彬時代，呈現多元的風貌，從「創新執著，分享感動（Keeping Innovation Sharing Passion）」

（2004/2005）變成為「台灣愛樂，愛樂台灣（Philharmonia Taiwan）」（2007/2008），再演變為「傳動經典，愛樂台灣（Presenting the Maxima: Philharmonia Taiwan）」（2008/2009，2009/2010），到了呂紹嘉主政時代則是「精緻‧深刻‧悸動」（Delicate and Profound Music That Moves）（2010/2011），其中微妙的差異，反映了主事者論述方向，也說明了國家政權場域再交替的轉變氣氛。

不過，如同Bourdieu的場域理論所述，象徵資本與經濟資本是一套極其矛盾的實作過程，若國家交響樂團愈「偏離」音樂主場「為藝術而藝術」規則，轉而擁抱「大眾」，它的主場身分反而愈顯衰退，因此文化場域同時存在兩套實作策略，若我們縮小至古典音樂場域來看，一方面它必須無視於市場邏輯，以維持獨立性，但另一方面，若作為大眾生產，則需服膺市場經濟的邏輯，我們因此發現兩項矛盾的實作，並存於國家交響樂團。

正統性召喚

透過文宣實作，簡文彬一方面挪用大眾文化語言來解套古典音樂，但另一方面他仍小心翼翼地維護古典音樂的正統。

　　例如，他並不任意更動古典音樂曲名，若標題本身兼具大眾
文化意涵，他將優先採用，以召喚行內人士參與，如標題為
「查拉圖斯特拉如是說」，明顯可知來自於理查史特勞斯同名
曲，「大地之歌」可知當來自馬勒的同名曲。如果曲目為場域
界定為所謂「絕對音樂」，並無任何標題的交響曲及協奏曲
等，簡文彬則採用兩種策略：若為「稀少演出的曲目」，將直
接訴諸標題，如「**布魯克納第八號交響曲**」、「**曠世鉅作台灣首
演：梅湘《愛的交響曲》**」，「**《尼貝龍指環》**」等，這樣實作背
後依循的是創造稀少性（scarcity）的文化商品法則；另一種則
以訴求「分享感動」的邏輯，將主標題予以「情緒化」或「抽
象化」，而不突顯曲目名稱或者將之置於曲目表或以英文代
稱，如「**搏擊命運的人**」，英文名（實則為曲目名）為「Mahler
Symphony No.6」（馬勒第六號交響曲），「**夢·宇宙·奧秘**」，
英文名為「Mahler Symphony No.3」（馬勒第三號交響曲），
「**和平的憧憬**」，英文名為「Shostakovich Symphony No.7」（蕭
斯塔可維奇第七號交響曲）。也有其它，將曲目名稱與對曲目
的解釋敘述，採並置的方式作為互文性使用（intertextuality），
如「古詩般的愛情禮讚－古勒之歌」（Schoenberg同名作品）、「人
間本是一場喜劇《法斯塔夫》Falstaff」。

　　而這項實作，延續至簡文彬卸任音樂總監之後，國家交響樂團以更抽象的感受性文字訴諸節目舖排。如「麥斯基的鄉愁」（2007, 10, 19）、「羅馬鄉情」（2008, 4,25），「角落的寶石」（2008, 9,25）、「舒曼的萊茵風景1850」（2009, 11, 13）、「1887年8月，杜溫湖畔給姚阿幸」（2010, 6,4）、「交響奧林匹克」（2010, 12,4）、「一個嘆息，一個世界」（2011, 5,28）。另外，自2007年起，樂季手冊的「樂團簡介」開始出現導引性質的標題，如：「自信而精銳：愛樂台灣的國家交響樂團」（2007/2008）、「自信而精銳：台灣的國家交響樂團」（2007/2008-2008/2009）。

　　同時，為了召喚場域內人士，國家交響樂團自2007年起，採納了「名人背書」的方法，用以確保樂團在主場域的優勢，同時，國交歷經各種實作，從而累積了象徵資本，而這樣的象徵資本透過表意實踐（signifying practices）在樂季手冊出現，如Bourdieu所述，其目的用於累積更多的經濟資本。我們可以透過以下文字說明國交經歷的實作歷程、所獲得的象徵資本的回饋以及它在國際媒體上的主動介入性操作[52]，可兼窺成效。

　　「亞洲最傑出的管弦樂團」的頭銜將要交棒給僅21年歷史的台灣愛樂了。

52. 請見本章第三節「國家交響樂團在『國際』舞台」

新加坡海峽時報（The Straits Times, Singapore）

NSO具有全面性的音樂呈現，豐富且迷人，縱使在《女武神》第一幕中絃樂有些過度煽情。

法國歌劇雜誌（Opera Magazine, France）

我發現了一個高度積極，絕對專業，且蓄勢待發的樂團；他們的演出展現出對音樂的熱情與高超的技藝，充滿了令人讚許的音樂傳統。

馬捷爾　紐約愛樂音樂總監

這個樂團擁有對音樂的高度熱忱與完備的訓練，加上聽眾們的熱情回應，使得在台灣的演出成為我遠東巡迴中最精采的一場。

波哥雷里奇，鋼琴家

國家交響樂團與大眾文化語言接軌的實作，它在塑造常民參與上，確實透過召喚語言的多元想像，具有扭動近用（access）的能動潛力。不過，若參考Hall的意見，他認為語言

透過「再現系統」（representational system）的意義生產，還相當程度受到解碼（decoding）的管控。那麼，從公民的角度，國家交響樂團的語言轉向，可能由於解碼資源的質量或者解碼者背後不同意理的社會想像，同時具有正、負面的作用。

Hall（1980b）將受眾對於再現品的解碼分為三種立場，如：「主流、霸權的」（the dominant-hegemonic）、「協商式解碼」（the negotiated code）及「相反的解碼」（the oppositional code）。前者順應主流的解碼資源，第二種則是大致順從前者，但會根據自己的社會處境來協商它對於己身的意義產製，第三種則是強烈感覺語言的操作（manipulation）性質，因此以抵抗的方式來閱讀語言生產。

運用於國家交響樂團的案例，它可說明其文宣語言的轉變，或有潛力召喚不同場域的公民更多參與，但亦可能因為語言的解讀資源不同，而觸怒或更隔絕了不熟悉這種語言形式的人，或者是深諳此種語言卻不認同其用來引介古典音樂生產的人，或者如Habermas所揭之，語言作為一種策略，它或許可以短暫進行工具性的交往溝通，卻在長期顯得僵化、疲乏而再現封建化的循環。

　　不過，如同Fairclough所言，他指廣告文案式的語言，雖有
違Habermas的交往性（communicative），造成論述的社會秩序
遭到殖民化，但它具備一種民主化（democratization）的潛力；
透過實作，本意上具有消除論述主導權以及提供更多層次接
納不同階級、宗教、種族及性別公民的潛力（Fairclough, 1992:
210-211, 219）。Fairclough特別注意到了諸多廣告影像裡，
模彷生活風格的部分，它使人能生產美好回憶的能力（1992:
211），而如此的視覺特質，已連同語言一併整合在國家交響樂
團的文宣實作上。

第三節　國家交響樂團在「國際」舞台
The National Symphony Orchestra on the 'International' Stage

　　國家交響樂團1986年創團至今,有多次與「國際」接軌的實作,本節藉由命名為「實作模式」、「曲目」、「身分性問題」及「台灣作為國際舞台」,來探討該團的「國際」經驗。同時,作為一項帶「括號」的「國際」命名,本節盼指出,在全球化文化生產的複雜流通以及新興媒體科技崛起的社會場域現狀裡,所謂「登上國際舞台」已非為一項穩定的概念,因為它必須同時面對「誰的國際」與「在地能不能成為『國際』」的兩項全球化/媒體的爭辯。本節有意藉此探討,國家交響樂團如何因應「國際」框架的當代轉變,它的策略及受限為何。

一、實作模式

　　國家交響樂團首次進行海外巡演在1997年3月至4月的「歐洲巡演」(見圖表4整理):分別為3月30日的奧地利維也納音樂廳,4月1日法國巴黎香謝里舍劇院、4月3日的德國柏林愛樂廳;國交以98人規模,平均33歲年紀,其中10多位團員擁有留

表4：

	歐洲巡演	新加坡/馬來西亞巡演	日本太平洋音樂節	日本巡演
團名	中華民國國家交響樂團（National Symphony Orchestra, ROC）	台灣愛樂（Philharmonia Taiwan）	台灣愛樂（Philharmonia Taiwan）	台灣愛樂（Philharmonia Taiwan）
時間	1997年3月至4月	2007年2月23日至28日	2007年7月25日至26日	2008年5月1日至6日
地點	•奧地利維也納音樂廳 •法國巴黎香謝 里舍劇院 •德國柏林愛樂廳	•新加坡濱海藝術中心（新加坡華藝節） •馬來西亞吉隆坡雙子星音樂廳	•日本札幌鳳凰音樂廳 •日本釧路市民文化會館	•橫濱「港都未來音樂廳」 •東京音樂廳（熱狂之日音樂節）
西方曲目	•柴可夫斯基《e小調第五號交響曲》	•李斯特《第二號鋼琴協奏曲》 •拉赫曼尼諾夫《第二號交響曲》 •理查史特勞斯《唐璜》	•布拉姆斯《小提琴協奏曲》 •拉赫曼尼諾夫《第二號交響曲》	•貝多芬《小提琴協奏曲》 •貝多芬《「雷諾爾」序曲》 •貝多芬《第五號交響曲「命運」》 •舒伯特《第八號交響曲「未完成」》 •舒伯特《第三號交響曲》 •舒伯特《第四號「悲劇」》、《「羅莎蒙德」序曲》 •韋伯《「魔彈射手」序曲》。
華人曲目	•馬水龍《梆笛協奏曲》 •錢南章《龍舞》 •台灣民謠	•馬水龍《關渡隨想》 •潘皇龍《普天樂》 •鍾耀光《節慶》	•鍾耀光《節慶》	

美、英、德、法國背景為組成，樂團3月23日並在國家音樂廳先
行舉行一場「歐洲巡演行前音樂會」（聶崇章，1997；國家音
樂廳交響樂團，2001）。為了做國際宣傳，時任音樂總監的張
大勝特別提前在3月4、5、6日一連三天在柏林、巴黎及維也納
召開記者會。在巴黎的記者會上，張大勝提及作為首屆專職音
樂總監，上任後有一個夢想，即是我國的國家音樂廳交響樂團
（當時團名），「應在世界的各大名都的最重要劇院中公演」
（聶崇章，1997）。張大勝為了國交首次遠征，還動員我駐奧
地利代表、巴黎與柏林僑界及柏林愛樂的樂界友人與會，不過
仍擔心「前來聆樂的觀眾多寡、及維也納等地嚴苛的樂評」
（周美惠，1997；邱婷，1997）。

就場域運作邏輯而言，國家交響樂團當時並未完成象徵
資本的積累，因此，即使運用古典音樂場域內的「為藝術而藝
術」，亦難在國際舞台有顯著效果，加上體制、定位未明，國
家政權沒有提供相關的協助，對外則囿於台灣缺少國際身分，
亦無法正當化「文化外交」的任務而至少占據政治版面，如
同其它國家的操作模式[53]。不過，能攻佔場域內甚具指標性的
「三大藝術都會」表演廳堂，對於行動者仍有激勵作用，以觀
眾身分在維也納音樂廳聆聽的簡文彬（2006）曾回憶樂團「努

53. 請見第三章第五節〈國
家交響樂團作為政治宣傳
（propaganda）〉。

力演出的表情」，「似乎給樂團帶來新的動力」。

　　而這樣的時空場景，與闊別十年後國家交響樂團至今（2010）的三趟大型海外巡演：分別是2007年2月23日至28日的「星馬巡演」、同年7月25日的日本「大平洋音樂節（Pacific Music Festival, PMF）之旅」、2008年5月1日至6日的「日本巡演」，在樂團體制、外在形象、音樂實作上都有完全不同的局面。

　　首先，國家交響樂團自2005年正式納入國立中正文化中心，擁有行政法人的法律身分，形同在國家政權及權力場域經過合法認證，再來，該團自2001年簡文彬接任後，透過文化製作、專業樂團實作等操演，重塑樂團形象，已在古典音樂場域、文化場域及與國家政權／社會空間場域協商的「權力場域」，取得象徵資本（請見圖2）；而如此象徵資本，透過中介者（媒體報導、音樂場域行動者及國家政權）的轉譯，為樂團邁向「國際」，開啟對話的基礎。

　　不少媒體都觀察到（林采韻，2007d；趙靜瑜，2007；何定照，2007）：以2007至2008年的三次巡演為例，國家交響樂團未進行海外巡演之前，已透過國際重要媒體如德國音樂雜誌*Das*

Orchester（管弦樂團）等，被國外樂壇所熟知，因而想到現場
一窺樂團的實力。而國交之所以受到國際媒體報導，乃與簡文
彬主政時期的「尼貝龍指環」及相關音樂實作，為樂團爭取國
際曝光，形同累積充分的象徵資本有關，另外一方面，簡文彬
曾擔任由伯恩斯坦創立的日本「太平洋音樂節」駐節指揮，長
達七年，在音樂節建立聲望，國交受到邀請，媒體亦猜測與此
背景有關（林采韻，2007b, 2007d）。

　　因此，「象徵資本」再度出現移轉與「兌換」，讓簡文彬
帶隊的日本巡演得以成行。這場音樂會並被著名的日本音樂雜
誌《音樂之友》選為2007年最佳十大音樂會之一（奧田佳道，
2008），同時，它創下首度有日本之外的亞洲樂團[54]參與的紀
錄，而全團105人從機票至食宿、演出費由日本主辦單位負擔
等邀演規格（趙靜瑜，2007, 7,19），都與國家交響樂團首度海
外巡演時，作為一趟亞洲樂團向古典音樂傳統國度「朝聖」的
「體驗之旅」，報紙版面呈現之1990年代末期場景「旅行社招
標，（……）耳語流竄，（……）團員懷疑去得成歐洲嗎？」
（周美惠，1997），有顯著的差異。

54. 其餘均為歐美知名樂團
如倫敦交響樂團、德國巴伐
利亞廣播交響樂團等。（林
采韻，2007b）

二、曲目

由曲目觀之（見表4），國家交響樂團四次的海外巡演，反映了時代的轉變，也透過時代轉變呈現國際展場上差異的文化策略。

在首次國家交響樂團的「歐洲巡演」，當時未政權交替，但李登輝主政的後期已有諸多台灣認同的國家政權／社會空間實作，屬於吳介民、李丁贊（2008）分類的「文化民族主義時期」，國家交響樂團已經懂得策略性透過「文化民族」之表意實踐，避開以古典音樂曲目正面「迎戰」歐洲音樂界，反而繞道以馬水龍的《梆笛協奏曲》、錢南章的《龍舞》作為巡演曲目，「避免在柏林演出貝多芬、布拉姆斯等可能招受極嚴酷的批評」（引張大勝語，邱婷，1997）。時任音樂總監的張大勝在歐洲記者會答覆外國記者時，亦引起曲目應該以西方或中國為主的兩極討論，原本樂團並未安排西方曲目，在與柏林愛樂協商後決定演奏柴可夫斯基《e小調第五號交響曲》及一段台灣民謠（聶崇章，1997）。其中，《梆笛協奏曲》採連樂章形式，表達煙雨朦朧般江南詩情及壯美、寬闊的絲竹之美[55]，而《龍舞》則以四川民間音樂素材譜成，前者曾由羅斯卓波維奇指揮美國國家交響樂團、徐頌仁指揮

55. 參考《馬水龍：梆笛協奏曲、孔雀東南飛交響詩》（1984）樂曲解說，台北：上揚唱片。

日本讀賣交響樂團演出，後者由慕尼黑廣播交響樂團演奏，兩作品都有國際流通的經驗，亦都深描了中國情懷，符合「文化民族主義」末期的場域氣氛

　　到了2007年的場景，場域內外取得正當身分及象徵資本的國家交響樂團則以演奏西方曲目為主。它在闊別了十年海外舞台首站「星馬巡演」，清一色排定浪漫主義時期之後的曲目，包括李斯特的《第二號鋼琴協奏曲》、國民樂派的拉赫曼尼諾夫《第二號交響曲》及後期浪漫派的理查史特勞斯的《唐璜》，新加坡樂評家Chang（2007）就觀察，華人樂團的絃樂通常是最突出的項目，因此安排「後柴可夫斯基」鄉愁派的拉赫曼尼諾夫樂曲。同年應邀日本的「太平洋音樂節」，則再主攻拉赫曼尼諾夫同曲及布拉姆斯小提琴協奏曲，國家交響樂團的古典樂派實作，要等到2008年的「日本巡演」，包括貝多芬小提琴協奏曲、貝多芬的「雷諾爾」序曲、貝多芬第五號交響曲「命運」、舒伯特第八號交響曲「未完成」、舒伯特第三號交響曲、第四號「悲劇」、「羅莎蒙德」序曲以及韋伯的「魔彈射手」序曲。

　　不過，若論國家交響樂團攜帶出去的本地創作，則可發現比較明顯的文化轉變。如前述，在首次樂團歐洲巡演，選的是馬

水龍的《梆笛協奏曲》、錢南章的《龍舞》，兩者以中國素材為主，到了2007年至今的三次巡演，歷經文化場域及國家政權／社會空間的轉型與更換，清一色是以台灣主題為訴求的創作。

其中，作曲家其中一人（馬水龍）不變，不過曲目則從江南絲竹情調的《梆笛協奏曲》轉變為馬水龍對於「關渡在晨曦與晚霞間的綺麗」的感觸之作《關渡隨想》（馬水龍，2007）。也有作曲家潘皇龍2003年成功攀登玉山主峰的靈感之作：管弦樂協奏曲《普天樂》，它隱含玉山海拔3952公尺，「形同密碼式地啟印在樂曲形式或邏輯思維上」，這支曲目的第五樂章還包括北管樂團演奏；透過諸多管弦樂法的「陌生化處理」，成就「如玉山般，有時磅礴宏偉，有時卻虛無縹緲的新意境」。（潘皇龍，2007）。而香港出生的鍾耀光，雖從中國傳統鑼鼓點出發、以聶耳的《金蛇狂舞》為主題素材，但它深描了「今日台灣傳統和現代相融的節慶氣氛」，流露「濃濃台灣味」（周凡夫，2007；趙靜瑜，2007c），而安可曲也多了以平埔族為題材的國人作品《馬卡達幻想曲》（趙靜瑜，2007c），多元並存的本土化風格，「沒有了那些浮誇老套的中國旋律」，國家交響樂團近期的實作傾向，已被樂評家感知（perceive）（Chang，2007）。

三、身分性問題

如前述[56]，國家交響樂團在「國內」舞台，曾有一段以「國家交響樂團」、「國家音樂廳交響樂團」兩稱呼權衡做交替使用的時期，在國際舞台，國家（the national）作為身分表述時，則是一項試煉。

1997年國家交響樂團初次海外巡演，即便當時在台灣仍以「國家音樂廳交響樂團」稱呼，但出了國門則以「中華民國國家交響樂團」（National Symphony Orchestra, ROC）為身分，反而在政權輪替後民進黨主政時期，行政法人化的國交董事會通過以「台灣愛樂」（Philharmonia Taiwan）為名，象徵「代表喜歡音樂的台灣，將會呈現國家級水準的演出」，以方便未來的國際巡演，但在出國的中英文文宣品會加註是「台灣的國家交響樂團」（趙靜瑜，2007c）。

因此，國家交響樂團在未獲國家政權場域認證前，由於「定位不明」，反而獲得轉場空間，以1997年當時李登輝總統主政時期，採取「戒急用忍」[57]，國際場合與中國關係緊繃的狀況，而能在歐洲使用「中華民國國家交響樂團」；卻在甫獲「正名」為

56. 請見三章二節〈國家交響樂團的誕生與場域對話〉。

57. 行政院大陸委員會（1999）〈『戒急用忍』政策說明〉，請見：http://www.mac.gov.tw/economy/8803.htm。

國家樂團身分之後，迫於政治現實而更名（黃俊銘，2007），故從場域理論觀之，國家政權透過權力場域正當化了樂團行動者的身分，卻也因為正當身分背後所暗示的合法基礎，意味著其國家的（the national），不再只提供轉換為場域內的象徵資本，暗示其國家等級，它亦一併「兌換」為承認支撐它的背後政權為合法統治的政權，反而不利於樂團的操作。

不過，作為重返國際舞台的首場演出（CAN, 2007），有媒體報導（趙靜瑜，2007c），首站新加坡濱海藝術中心演出，並未以英文加註前身為國家交響樂團，而換以更早之前的稱呼實驗交響樂團及國家音樂廳樂團稱之（previously known as the Experimental Symphony Orchestra and the National Concert Hall Orchestra）。新加坡之行之後，國交則在敘述上，通以國家交響樂團「也以台灣愛樂為人熟知」（also known as Philharmonia Taiwan）在國內外舞台做不同權衡使用。

四、台灣作為「國際」？

國家交響樂團真正的國際媒體報導轉型，應該是始於搬演整套華格納《尼貝龍指環》，透過本研究顯示，它打破了台灣

音樂團隊透過海外巡演占據國際舞台的格式，開啟了一項新的媒體實作，而讓台灣自動變成「國際舞台」。

由於《尼貝龍指環》在西方經典曲目庫裡具有特殊重要性（significance），加上華人地區包括中國、香港、新加坡等古典音樂顯著區域，均無人嘗試自製搬演，因此話題性十足，國家交響樂團從該製作起，就密集邀請德、法、中、澳、港、日等國際重要報紙、雜誌樂評人來台觀看新作；而媒體基於兼顧亞洲及中國崛起，對於於台灣的特殊政治定位近期趨於關心，因而派設特約記者或直接駐台的特派員做全球新聞氣場的報導，已是場域常態；若放棄關注，難以再稱為具影響力的國際媒體，而樂評家觀後發表在國際媒體，亦如樂團躍上「國際舞台」，足見社會空間裡的媒體場域轉變，國家交響樂團亦跟上場域變化而有新的策略。

以《尼貝龍指環》為例，國家交響樂團即在未出國巡演下獲得國際媒體的青睞，包括英國《金融時報》（*Financial Times*）澳洲籍的駐台樂評家Bradley Winterton，在樂團尚在演出之際，以全球版的藝評頭條方式，讓國家交響樂團的名號躍上「國際」；陸續則有德國《管弦樂團》（*Das Orchester*）、《歌劇世界》（*Opernwelt*）做專題報導。另外，國家交響樂

團包括延攬英國《留聲機雜誌》（*Gramophone*）的特約樂評家Robert Hilferty，增設「駐團樂評家」制度[58]，鎖定在國際樂評界具能見度的作家來台灣做駐點的觀察、評論，它的用意在於盼透過長態的觀察，累積印象，而在樂評家填空報導的配額（story quota）之新聞室運作之下，國家交響樂團便可以獲得周轉，因而躍上版面；而這樣版面透過外國語言的呈現，便如同體育、政治辭令的「捷報頻傳」，既充實樂團的「國際形象」，亦加值它在國內的象徵資本。

國際媒體與華人媒體實作

不過，本研究發現，國家交響樂團由於「身分性」，遊走國際舞台，形勢險峻；卻也因為它在名稱上的政治意涵，取得了不同的表意實踐，剛好符合了國際媒體的新聞偏好，反而換取了相當規模的報導版面。

德國古典音樂雜誌《管弦樂團》以封面故事呈現「以愛與意志：台灣與國際古典樂界接軌」，多所著墨台灣與中國的關係，並試圖詮釋國家交響樂團在政權場域乃位居於為「獨裁統治者蔣介石」所蓋的紀念堂內，藉此突顯樂團曾在各種歷史場

58. 感謝國家交響樂團執行長邱瑗提供相關資訊。

景裡，留下交錯的被施予權力的痕跡，卻也提出疑問：「為什麼歐洲古典音樂在亞洲不僅獲得成功，成果甚至比傳統中國音樂豐碩」（Ruhnke, 2007），並引出長榮航空在起飛及著陸前會透過螢幕播長榮交響樂團演奏，藉此正當性反問德國：「德國漢莎航空（Lufthansa）是否也曾考慮，視自己為文化使者並承擔文化傳播的責任呢」；英國《金融時報》的藝評版頭條藉「指環」實作與相隔不遠處的紅衫軍抗議行動，做不同場域的對話（Winterton, 2006）。德語雜誌《歌劇世界》，以台灣作為「國民黨逃離共產黨時所建立的民主島嶼」為前導，敘述國家交響樂團搬演「尼貝龍指環」的效率，宛如台北行人穿越道上快步奔跑的交通號誌「小綠人」（Thiemann, 2006）。

反觀在華人媒體，國家交響樂團的政治身分鮮少被提及，卻經常被用來比較其它華人樂團，而且透過不同國度的轉場實作，媒體作為「局內人」（the insiders）與局外人（the outsiders）的不同身分之主述，亦為國家交響樂團帶來不同體驗。例如，國家交響樂團僅有四、五位外籍音樂家，超過百分之九十為台灣本地成長，再經歐美留學歸回，但經國際巡迴洗禮後，香港樂評家周凡夫則分別在澳門《信報》（2007）及香港《訊報》（2007）上指出，相較於香港愛樂及馬來西亞愛樂

　　長期採用大量歐美音樂家的「傭傭兵式樂團」，國交有較強的投入及歸屬感，在實力上已達「威脅」香港愛樂，他並舉日本的樂團絕少有歐美成員，因而持續保持高水準來論述。而新加坡英語報紙《海峽時報》（Straits Times）（Cheong, 2007）則注意到國家交響樂團曾與雲門舞集林懷民合作，「有助於吸引他們接觸古典音樂」，可見樂團透過「文化製作」再度「兌換」形成象徵資本。

第五章　結 論
Conclusion

　　本書第一部，藉國家交響樂團歷史、行動、轉型之探討，試圖勾勒國家交響樂團行動者與外部社會之間的互動，並藉國家交響樂團的實作，包括文化製作、文宣以及該團在國際舞台的表演，批判性地的理解國家交響樂團想像「國家」的策略、方法與受限。

　　第一部書已從馬克思主義文化研究學者Williams出發，探究文化作為「被實現的表意系統」（a realized signifying system），它如何透過制度（institutions）、形構（formations）、生產工具（means of production）、身分化（identifications）、藝術形式（artistic forms）、再生產（reproduction）來組織一系列分享與爭奪的意義活動，提供行動者實作的依據，亦成為受文化、社會及國家機器制約的根源。接著，本部書在Giddens的「結構化理論」找到實作依據，他認為行動者受到持續流動社會生活的監控與反思，因而實作乃是一組動態行動與結構相互介入的過程，本部書以此作為國家交響樂團不斷與不同權力場域進行屈從、抵抗、協商等能動作用，而具備改變行動者、場域機能甚至翻轉結構成就一組新結構的依據。

　　本部書將國家交響樂團與相對應的「外部社會」，理解成

為古典音樂場域、文化場域、權力場域、國家政權／社會空間等不同層次及特性的場域，用以探究行動者與場域實作的所有細節，這部分，本部書主要取徑Bourdieu的場域（field）理論，Bourdieu打破「結構」與「行動」的對立，而以藝術規則（the rules of arts）將行動者置於經濟資本、象徵資本轉換、爭鬥的場域，透過慣習（habitus），進行資本的「兌換」。場域是衝突與競爭的發生地，它有助於我們理解，藝術家的實作同時如何指向不同場域層次以及場域內、外部各種複雜、自律與它律的運作，它是一系列多元決定（overdetermined）的劇碼。

不過，場域雖有助於我們理解權力爭鬥的本質與過程，卻很難充足解釋國家體制如何透過規訓、制度及管理等理性化的手段，來遮掩它的權力運作，亦無法持平的直探國家體制舖排背後，或許可能提煉的價值與新意，而讓批判研究徒具「一面倒」的暢快，卻無法辨證性的探看所有議題具備的兩面甚至多面性。因此，本部書雖以國家交響樂團為主要研究個案，一方面引進Habermas的公共領域（public sphere）作為理想的（ideal）「批判理性」的構通交往模型，朝Habermas的「地理場域」及「透過作品中介」之兩種層次來認定「公共」，並測試國家交響樂團作為國家文化機構的表現（演）；另一方面，

卻藉由Bennett對於Foucault治理性（governmentality）的討論來自
我批判，以解釋國家體制具有透過體制舖排，「發展人民導向
自我調節的能力」，以消除對國家需要的潛能。

　　如此一來，本研究才得以深化實作的真正意涵，意即，實
作固然不意謂著被動地屈從於文化、社會或國家體制的結構性
壓迫，諸多學者已經聚焦於行動者的策略、行動與能動，有助
於改變結構的配置及行動者本身。但國家體制也非被動於實作
者的能動表現。

　　本部書發現，國家機構歷經時代變遷、文化轉型及典範轉
移，已不斷成就Giddens方法裡反思性的結果，而能更細緻地調
整治理技術與方法，予以回應行動者的策略，因此本部書裡的
實作，皆雙向指向行動者的實作，也指向國家體制如何透過回
應實作，發展繼續不斷的實作。

　　本部書以兩個面向來討論行動者的實作：一、透過與不同
層次的場域爭鬥來實作，包括它的場域體驗，二、透過作品來
實作，後者經常成為文化社會學方法的未盡之處，本部書卻認
為深探作品核心及音樂文本細節，有助於理解實作者如何構連

符號，以作為意義的再生產，而成為行動的策略，以便能將這
樣的實作，再攜帶至權力場域進行爭鬥與「兌換」，因此探究
作品實作，有助於細節化行動者的劇碼。

在本部書的個案中，國家交響樂團透過《福爾摩莎信簡－黑
鬚馬偕》、《快雪時晴》、《很久沒有敬我了你》等「台灣認同
三部曲」劇碼，大規模地處理懷舊、離散、混雜、時光轉場等主
題，表面上是用來消解形式上交響樂團編制對於西方正典曲目的
依賴，然而本部書發現，就策略上，它同時具有藉在地化的身分
認同題材，透過文本的敞開、由「私密內心」走向公眾的過程，
來鍊結國家交響樂團的公共性，如同Habermas對於文藝作品可以
組成「公共領域」的話語：「**最內在的私人主體性一直都是和公
眾聯繫在一起；作者、作品以及讀者之間的關係變成了內心對『人
性』、自我認識以及同情深感興趣的私人相互之間的親密關係**」。
而這樣的公共性，有助於正當化它作為體制上西式交響樂團卻在
地深耕的實作，也確保了它在場域運作裡的發聲位置，以及它作
為國家文化機構成員，所需具備的公共任務及近用。

同時，本部書發現，國家交響樂團透過跨領域、跨國的製
作策略，形成廣邀不同領域成員介入、參與的組態，因而流露

多元的生產文本，表面上似乎為符合藝術風潮，但它背後更隱性的謀略，則是透過這些多元的文本，實則具備一組參與（participation）及近用（access）的姿態，透過藝術分類的打破，吸引不同類型的公民在此交會。跨領域作為一種製作方法，除了提供創意實驗，背後更重要的文化意理，用以讓不同社群的公民（尤其是非傳統古典樂友）覺得「與我有關」，而走向音樂廳堂。因在這裡，本部書認為國家交響樂團的作品實作，實則可被視為一種文化方案（cultural project），它使差異性的公民透過參與及近用，而讓國家交響樂團的「公共性」，得以浮現。

此外，本部書也以文化機構的體制性轉型來討論國家體制的實作，以呼應交響樂團行動者的實作。國家交響樂團歷經「聯合實驗管弦樂團」、「國家音樂廳交響樂團」，乃至於2005年正式納入國立中正文化中心，成為台灣第一座「行政法人化」的交響樂團，它呼應了全球化、政府治理模式「去中心」的轉型，亦是政權場域歷經政權輪替的實作，從權力意涵來說，它意謂著國家政權首度將原屬於古典音樂場域「為藝術而藝術」的建制，交由權力場域、文化場域及古典音樂場域交織的「行政法人機構」來做治理，因此，以社會學意涵來看，它等於透過治理將本意上演奏西方正典為主的交響樂團，予以

「社會化」。它背後的意理與上述國家交響樂團的作品實作，相互輝映，它們共享了形塑參與、公眾近用及塑造身分認同的積極價值，卻也共同分擔了「公共」所帶來同商品化、大眾化及公共領域「再封建化」的疑慮，不過限於研究議程，本部書未涵蓋國交個別行動者對於組織變革的回應，也未能處理公民近用度在國家交響樂團的轉型軌跡裡的數據性變化。

　　本書第一部，已經辯證性地處理國家交響樂團的實作，包括它的場域體驗及作品表演，如何具備抵抗與協商資源，以逐漸浮現公共性的主體，但也由於欲公共化自身，意謂著走出藝術自律，因而經常瀕臨風險。本部書已經透過國家交響樂團的體制轉型，來勾勒結構本身的能動性，如同Bourdieu的「被結構的結構」（structured structures）與「結構中的結構」（structuring structures）作用，不斷成為因應行動者的行動，它透過國家體制治理技術的調整，也在影響行動者的實作劇碼。本部書的深化結論盼回到Williams，文化作為「被實現的表意系統」，它透過命名、協商、實作，帶領我們想像國家交響樂團、想像國家、想像公共性，以便最終反思我們想像過程裡的所有表意。

2

第二部　「民主化」古典音樂？
Democratising the Classical Music？

第一章 導 論
Introduction

　　過去古典音樂家參與公共演出，自有一套唱片工業、經紀商、學院、樂評形成的人脈網絡，一般「外人」不得其門而入。而古典音樂受限於文化資本差異，它的菁英、學院建制性格，似乎與「民主」概念南轅北轍，亦難與「公民」對話。

　　2008年底，影音網站「YouTube」推出線上交響樂團計畫，廣邀世界各地網友參加選拔，參賽者遍及歐美、亞洲、中東及非洲，也包括台灣。2009年4月15日，出線的音樂家組成樂團，在紐約卡內基音樂廳演出，該計畫被視為民主化古典音樂（democratising classical music）的契機，名列全球十大最具啟蒙性管弦樂團（inspiring orchestras）之首位（*Gramophone*, 2009）。

　　這項活動，看似影音網站欲連結音樂社群的行銷噱頭，然而，從它邀請華裔作曲家譚盾創作「網路交響曲《英雄》」（Internet Symphony,[Eroica]），由倫敦交響樂團（London Symphony Orchestra）、舊金山交響樂團音樂總監Michael Tilson Thomas等擔綱示範教學及部分評選，到古典樂團向來門禁森嚴、宛如神秘知識般的甄選過程，開放讓網友票選，乃至於活動最高潮選在被視為古典音樂聖地的卡內基音樂廳演出等，都隱約觸動了一項恆常古老的辯論：古典音樂到底有沒有可能

「民主化」：古典音樂在網路媒體崛起之後，有沒有可能形成新的機會、新的公共領域？如果網際網路可能鬆動社會形貌，那麼它是否可能鬆動古典音樂場域：包括它長久建制的菁英性格，如何與平民對話，它的專家化傾向，如何與線上甄選扞格，或者收編整合，古典音樂歷經數位時代的變遷，它在形式及內容上是否產生變化。

研究策略：理論與方法

本部書從第二章開始，首先回顧政治學領域裡「民主」的相關理論，尤其聚焦於Pateman的「民主參與理論」（Participation and Democratic Theory），本研究將特別指出，透過參與所引發的「學習歷程」（learning process），可以激勵及反饋政治過程，形成民主化的契機，有助於探索從政治（politics）到更寬闊的政治（the political）參與意涵，因而帶領我們重回本部書所聚焦的古典音樂場景。再來，本研究藉由「媒體自身的民主化」（democratization "of" the media）及「透過媒體而產生的民主化」（democratization "through" the media）兩種探討途徑來指出，媒體作為公共領域，它如何帶來公眾參與及近用的變化，本研究將批判性地看待Habermas的公

共領域（public sphere），本研究認為他所排除的女性及平民領域那種鬆散、強調過程的的情感及經驗性交流，可透過網際網路的社群功能，予以修補及重建。

同時，本研究引Castells的見解，認為虛擬非真實生活的仿作，它是透過不同的真實面來運作，因此對於虛擬社群與真實社群的二分法，做出批評；而Silverstone甚至認為所有社群皆為虛擬社群，他借Benedict Anderson的民族國家想像，認為社群總是想群及建構，有助於我們破除上述的分野。本部書傾向將網路社群，作為另類媒體（alternative media）實作來理解：它具有挑戰霸權的反叛能力，可望作為公民日常生活使用，同時兼具Deleuze的地下莖（rhizome）用以遊走制度、政府、全球／在地置於岔路或作為閃躲實作（Bailey, Cammaerts & Carpentier, 2007），因此形成古典音樂社群在網路的另類機會。

第三章，本研究主要探討古典音樂作為一種文化生產（cultural production）的社會過程。本部書先參考Bourdieu在《區辨：品味判斷的社會批判》（*Distinction: A Social Critique of the Judgement of Taste*）的解釋，他認為藝術資質（art competence）與品味（taste）、文化知識等被視為「天生」的能力，並非

直接由階級造成，而是透過不同階級所隱含差異的文化資本
（cultural capital）積累，形成「慣習」（habitus），再合法轉譯為
「天賦」；他相信，教育體制培養出一套讓彼此感覺「熟悉性」
（familiarity）的性情，而這種性情用來辨識藝術品的「價值」，
也用來辨識它所屬的階級。本研究第二節以Becker的藝術社會學
著作*Art Worlds*（藝術世界）作為前導，他認為藝術作品作為過程
（process）及生產（production），依賴常規（convention）與守門
人的介入，Becker試圖除魅化藝術創作之「為藝術而藝術」的美學
獨白，而堅信生產過程充滿藝術規則、分工體系及經銷流通之各
種社會性、文化性及技術性的管束與協商，本研究藉由這個介面
進入古典音樂場域，探討音樂生產過程所隱藏的機制、規訓、訓
練方法以及如何「成為」（becoming）音樂家。

　　除此之外，本部書將具體爭辯：古典音樂的「技巧」的
著迷，實則是一套將藝術感受、樂譜文本、演奏家個性規訓化
鐫刻在整體訓練過程的實作，而非一般性認定古典音樂演奏
家拘泥於「技術性課題」，因此無法聯結藝術感受的成見。
而這項見解，有助於解釋「實作」為何足以同時被社會學者
及音樂學者認定其布滿行動策略、詮釋策略的能動作用。本
研究雙探社會學的實作及音樂學的演奏實作，以理解兩樣極

差異性的知識論，何以因為實作（practice）而產生微妙的接
合（articulation），而這樣意理上接合，也形成本部書個案
YouTube Symphony Orchestra線上交響樂團，在方法及途徑上的正
當基礎。同時，作為一項研究意喻（implication），本研究有意
呈現，實作雙向指涉「結構中的結構」與「被結構的結構」，
具備接合常規卻又隱含抗爭意涵，得以在不同的知識場域穿
梭，它有助於我們領會社會矛盾且複雜的運作，也在提醒理論
者，知識充滿裂縫，理當依賴不斷的實作來發現「實作」。

基於上述，本部書在第四章對YouTube Symphony Orchestra
線上交響樂團計畫，進行分析與批評。本部書以「媒體格式」、
「近用性」（access）、「參與性」（participation）、「互動性」
（interactivity）來評估YouTube交響樂團在「民主化」過程裡的表
現（演）（performance），透過召募模式及方法、甄選過程暨最後
卡內基演出的曲目等內外部細節，用以分析古典音樂作為相當程
度依賴文化資本積累的菁英社群，如何「公民」。

本部書將指出，網上交響樂團雖然受限於專家場域的標
準，致使所謂「參與」，仍具相當「區辨」意味，然而隱藏在
交響樂團演奏文本裡的治理技術：演奏家間強調既「自主」

（autonomy）又「相互依賴」（interdependency）的合奏模式，
因著聚集歐美、亞洲、中東及非洲及台灣團員，透過合奏的相
互「傾聽」與「協商」，讓交響之音跨越了不同國度，也跨出
古典音樂場域自身的藩籬。YouTube線上交響樂團計畫雖不足以
促成古典音樂「民主化」，但透過網路社群的民主參與，具潛
質地治癒部分民主的限度。

第二章 網路與民主參與

The Internet and Participatory Democracy

第一節　民主及參與
Participation and Democratic Theory

　　如同Williams（1983）對民主（democracy）字源考察時指出，民主的現代解釋，剛好就說明了自由主義與社會主義兩大陣營顯著的分歧。自由主義者所謂「民主」，意謂著人民可以透過代議政治及言論自由等民主權利，容納政治上的論辯；而社會主義傳統裡的「民主」，則指向群眾的力量（popular power），主張多數人的利益（interests of the majority of the people）才是重要，而這種利益亦掌控在多數人手中（Williams, 1983: 96）。兩者皆標榜民主，但都指控對方為資產階級民主（capitalist democracy）及操弄群眾力量的民主，是政治宣傳（propaganda），不是真民主。

　　Williams的見解，說明了一項民主的特質，意即，訴諸群眾動員或主張選舉及言論權，都只能片面解釋民主的意涵。他特別指出自十九世紀後，形容詞「民主的」（democratic）的使用，主要用於描述民主為「公開論辯」（open argument）的情境，突顯它在實作上的公開及競爭性質，而非以製造共識為前提，因此選舉或採群眾力量並不能涵蓋民主過程的所有

意義；另外，形容詞化之「民主的」經常意旨階級區辨（class distinctions）的消弭，用來形容人皆生而平等，因此得享對等的尊重（Williams, 1983: 97）。

Dahl（2000: 37-38）認為民主過程存在至少五種標準（standards）。首先，有效的參與（effective participation），它指的是團體成員應該具有相同、有效的機會，讓其它成員知道他的看法。第二，投票的平等（voting equality），它指的是政策的決策應當由平等有效的機制來運作，並且所有票數都被當做等值計算。第三，開明的理解（enlightened understanding），指的是所有成員應該有相同的機會來知情所有政策及實施後的可能結果。第四，議程的控制（control of the agenda），指的是團體裡的成員有權決定議程如何進行，只有他們同意，議程的規則可按照意願來做修改。第五，涵蓋所有成人（inclusion of adults），旨在回應上述四點，意思是所有公民都具備同等的權利及義務之能力（citizenship），來參與政治。

Held（2006）分別分類了四種民主的古典模式及現代模式，則呼應了前述Williams所述的爭端。這四種古典模式分別為：雅典的古典民主（classical democracy）、共和主義

（republicanism） 自由主義的民主（liberal democracy）、馬克
思主義的直接民主。四種現代模式分別為：競爭性精英民主
（competitive elitist democracy）、多元主義民主（pluralism）、
合法式民主（legal democracy）、 與式民主（participatory
democracy）；其中，Held認為，參與式民主乃連接古代雅典城
邦政治及馬克思立場，是相對於右派合法式民主的左派路徑，
它有助於喚回傳統社經地位較低或對公眾事務較疏離的公民，
能重回權力的核心，透過參與，培養公民熱衷公眾事務的旨趣
（Held, 2006: 209-210）。

　　Williams及Held的民主探討，有助於本研究採取之Pateman
的「民主參與理論」（Participation and Democratic Theory），一
項極富意義的引導。意即，視民主為一組在公共場域的論辯的
過程，它在本研究裡形成三項重點：第一，召喚公眾重回公共
場域的權力中央，而非由代理人取代參與角色，第二，形塑論
辯，以便差異性的觀點能夠透過此平台而彰顯，第三，基於上
述二點，它的重點在於透過參與，引發公眾旨趣，因此它可被
視為一種學習過程（learning process），讓自尊與自我，透過理
性的政治交往而能實踐，而非政治共識的締造。

　　Pateman的著作《參與及民主理論》（*Participation and Democracy Theory*），主要藉由回顧民主理論發展，批判多數民主理論漠視「參與」，主張少數社會菁英的民主參與，甚至暗示社會大眾若增加幅度參與，將擾亂民主制度的穩定性（1972: 3）。Pateman認為於許多理論家忽視何以政治感受能力低落與低社經地位總有密不可分的關係。她考察Rousseau的理論發現，「參與」具有心理上的效果，可以確保制度運作與個人的心理品質與態度之間，持續存在的互動關係（1972: 22），因此參與足以提供激勵，而能反饋政治過程，這才是民主的真諦。

　　Pateman（1972：70-71）定義「參與」為：「在一個決策群體裡的個別成員擁有相同的權力，來決定政策的結果。」並將參與區分為「完全參與」（full participation）與「部分參與」（partial particiation），Verba與Strauss則再細分為「假參與」（pseudo-participation）與「操弄的參與」（manipulation participation）（Cammaerts,2006）。「完全參與」與「部分參與」的差別在於後者為「兩個以上的團體做決策時相互影響，但最後決策的權力，仍然在其中一個團體之中。」因此，兩者的差異在於「是否擁有做最後決策的權力」。從語意分析的角度來說，參與具備「參加」（take part）及「分享」（share）兩個概念，前者意味著個人

的連結，後者則是共同的行動，因此參與等於是將個人的利益組織為一種強調共同利益的集體行動（Hagen, 1992: 20）。

同時，Pateman以南斯拉夫工業民主為例認為，「參與」的概念，不光發生在國家及地方政府，最終是要將政治（the political）的範圍擴及至國家政府以外的場域，因為大部分個人花費一生大部分於工作場域（1972: 43, 106），她相信「參與」激勵了工業運作的效能，致使「工業權威結構的民主化」（democratisation of industrial authority structures），成為可能性（1972: 102）。然而，「參與」真能確保「民主」的復興嗎，Pateman未提供真正的解答，但她看重民主參與的教育功能：透過參與，可以形成心理及實際的民主技術及程序上的養成（1972: 42）。

Pateman的論點為本文揭開了可行性的研究起點。首先，參與理論將我們帶入一個新的視野，即工業場域的參與，這對於長期受制於社會階級、以及由權威結構決策的交響樂團來說，提供了可行的參照；另外，Pateman所提示的激勵與強化民主參與的心理品質，也有助於我們在批判網路民主的限度時，同時也發現另類的機會點；再者，Pateman將參與視為一種學習方案，意即擴充了「參與」的範圍，有助於我們視廣泛的

社會參與，為每日生活真正實作「民主」的場域。Cammaerts（2006）在分析聯合國資訊社會世界高峰會（UN World Summit on the Information Society, WSIS）及歐洲未來會議（Convention of the Future of Europe）時，便不忘提醒：應該視網路的民主過程為一項學習的歷程（learning process），而Lafferty也認為，透過學習的歷程所引發的自尊（self-respect）與自我實現（self-actualization），可以讓參與者形成改善政治技能的參與感，因而還是足以影響決策的內容（Hagen, 1992）。

　　Pateman的參與理論成為九〇年代網際網路興起之後，網路學者評估網路場域所帶來民主化的質量變化時，受到運用的參考指標（Wasko, 1992；Hagen, 1992；Cammaerts, 2006；Bailey, Cammaerts & Carpentier, 2007）。一方面，網際網路被視為相當強調參與、互動及近用的媒介，透過參與式民主的理論，可以評做公民決策或參與政治的幅度，是否因為網路科技的使用而有變化，另一方面，透過此舉，可正當化網路作為政治公共領域（public sphere）。此外，她的立論也相當程度回應了民主的核心辯論，意即從Williams的自由主義與社會主義路線的民主，找到一條形式上兼顧擁有參政權，實質上亦強調群眾力量（popular power）的中道，而它背後的意理即是：透過參與，可

以強化公民參與公眾事物的品質及激勵作用，因而能運用到非
特指參政之更寬廣的政治地帶（the political），比方家庭、社會
及工作場域，而這才是民主參與最重要的核心。

　　古典音樂如何「民主化」？本章檢視網際網路興起之後，
公民身分在網路時代形成的新機會、新運用或限制，作為後續
章節評估它對古典音樂社群的影響。首先，本文回顧政治學領
域裡「民主」的相關理論，尤其聚焦於Pateman的「民主參與理
論」（Participation and Democratic Theory），第一節特別指出，
透過參與所引發的「學習歷程」（learning process），可以激勵
及反饋政治過程，形成民主化的契機。第二節，本文探討媒體
如何作為公共領域，它如可引發「民主化」，包括媒體自身的
民主化（democratization "of" the media）及透過媒體而產生的
民主化（democratization "through" the media）兩種途徑；它如
何帶來公眾參與及近用的變化。本文第三節由網際網路興起，
所具備之形塑新的使用及限制，拉開一項議題的視野：在網路
帶來公民參與及生活場景變化之同時，古典音樂作為特定音樂
類型的社群，是否仍受制於文化資本的區辨、學院長久建制的
常規與門檻，它的「當代」機會與新限制為何。

第二節　媒體作為公共領域
The Media as Public Sphere

　　Habermas（1974）的公共領域（public sphere）[59]是指一座公共場域，公民得以確保接近、交往及協商各種議題，而不受任何形式、實質或者意識上的脅迫；而這種公共場域可以是地理上的實際空間，亦可以是抽象的社會或媒體場域。不過，Habermas的重點在於，十九世紀社會福利國家出現至今，國家介入社會場域，導致公共領域成為斡旋不同勢力的中介，因而喪失它的批判功能，而媒體的商品化及公共關係工作，亦讓公共領域徒留「公共」外衣，實質上所產製出來的意見交流，卻是服務特定利益的「民意」（Habermas, 1974.1989）。李丁讚（2004: 3）歸納Habermas的公共領域應具備六個構成要素：一、公共論壇（forum）；二、私人（private people）；三、會合（come together）；四、公共意見或輿論（public opinion）；五、公共權威（public authority）；六、合法性（legitimation）。Calhoun（1992）則根據公共領域意涵，表示其經常與「論述的品質」（quality of discourse）及「參與的數量」（quantity of participation）有關。

59. 關於公共領域的理論性回顧，請見本書第一部第二章第三節〈朝向公共領域〉。

　　Habermas的「公共領域」概念來自《公共領域的結構轉型》，1989年自德語本推出英語譯本後，幾乎主導了英語世界媒體／文化研究者的論述政體，Herman & Chomsky（1988）取徑政治經濟學立論了「政府宣傳模型」（propaganda model），認為美國的新聞媒體多以五種過濾器（filters）來灌輸與製造共識（manufacturing consent），幾乎成為心照不宣的的政府宣傳機器，大致典型呼應了Habermas的悲觀論調；不過，它的批評者亦眾，Thompson（1995: 42）觀察，公民在接收媒體訊息時，透過非常複雜的資源及意義互動，包括敘述（telling）、轉述（retelling）、詮釋（interpretation）、重新詮釋（reinterpretation）、評論（commentary）、嘲笑（laughter）、批評（criticism）等策略，解讀所接收到的訊息，而非被動的照單全收。同時，他也認為大眾媒體邀請不同的公民展開論辯，等於擴充了公共領域的幅度，而非只是資產階級的小眾（Thompson, 1990）。Calhoun（1992）則認定Habermas排除了女性及平民公共領域（plebeian public sphere），以非正式的方式所進行的言論交往。 Livingstone（1994）則具體以談話性電視節目為例，認為女性較關心敘事的細節以及不在意結論，提供了「參與」另類的視野，意即參與並不意謂著透過言談來產生結果（product），取而代之地，談話性節目透過漫不經心、鬆

散的敘事過程（process）（McGuigan, 2002: 99），談話者及觀眾因而組織情感及經驗性的交往，Livingstone認為它有助於舒緩Habermas那種過度迷戀理性並結合道德的公共領域的見解。

　　當然，我們不應忽略，Habermas發表公共領域理論的當時，與當今普遍多元、互動及更強調草根的媒體情境，不可同日而言。Poster（1997）認為網際網路（the Internet）提供出中心化的文化生產，使得參與者都擁有工具來彼此交往，這與過去面對面或者單向傳播的傳統途徑極為不同。Castells（2000）也認為網路的中介溝通，引發了一種即時互動、結構鬆散的口語性（orality）文本，而這樣的文本（Castells, 2000: 392），就本研究認為，它基進地具備一種包容性（inclusiveness）的實作潛力，得以召喚基於不同階級及社會位置而有差異性語言使用者前來交往，而這項潛力，亦同時可作為理解「網路文化」的運作基礎，意即，與傳統媒體相較，網路的所有權（ownership）從傳統媒體的產製端，轉換成為消費者即為生產者，它開啟了平民可運用任意論述形式（口語性、學術性、地方性等）及表達形式（文字、圖畫、聲音、多媒體影音、音樂等）來表達自我的工具；即使仍有批評者認為它仍受制於更隱性的政經結構所有權的控管（Held, 1999；Lievrouv & Livingstone,

2006）。

媒體的民主化Vs. 透過媒體民主化

那麼，媒體如何塑造民主參與，除了交談，有沒有更涵蓋性的說法，可以說明媒體（尤其是指新媒體）如何帶動「民主化」？本文想先說明人類如何與媒體互動，再來進一步地解釋公民如何運用媒體形塑民主參與。

Thompson（1995）將人類與媒體的互動分為三類：第一種是「面對面互動」（face-to-face interaction）：比方面對面的親身交談，它具有同時在場的情境（context of co-presence），因此擁有時空的參照及多重的符號線索（symbolic cues），有特定的對象，屬對話性（dialogical）互動。第二種是「中介式互動」（mediated interaction）：比方書信、電話，它能跨越時空，也因此符號線索較受限，有特定的對象，屬對話性互動。第三種是「中介式準互動」（mediated quasi-interaction）：它經常指向大眾傳媒，例如書籍、報紙、廣播、電視等，它能超越時空，但沒有明確的潛在接收者，符號線索受限，屬獨白式（monological）互動（Thompson, 1995: 82-87）。後二種互動的

差異在於，「中介式互動」擁有明確的接收對象，亦能同步產生互動，比方書信、電話的對象，但「中介式準互動」如廣播電視，缺少明確的接受者，受眾亦無法對著媒體表達回應，因此稱為「準互動」。Williams也提醒我們（1974〔1994〕），應該辨別哪些科技是反應式（reactive）或互動式（interactive）之差異，區別人為設定的作用。

　　不過，Thompson的見解並不適用於當今多重的互動情境，比方，人可能同時觀賞電視進行「中介式準互動」，卻同時與其它觀眾面對面商討電視情節；又如現代科技的多重使用情境下，電視或廣播等「中介式準互動」形式，可能因著叩應節目的引進，而在傳播過程裡出現「中介式互動」的成分。而網際網路的使用，則更遍布這種混雜的互動使用：如聊天室（chat room）或即時通（msn）可能由於限定對象或使用撥打網路電話功能，而幾乎達到「中介式互動」，也可能如同被動地瀏覽網頁，而僅成為「中介式準互動」。

　　媒體的發展，賦與公民參與及近用極大的想望，以至於我們可以歸回「論述的品質」（quality of discourse）及「參與的數量」（quantity of participation）兩項指標，來檢測媒體是否具備形塑理

想公共領域的潛質（Calhoun, 1992），以下列兩種方式來理解媒體與民主的關係（Wasko and Mosco, 1992；Hagen, 1992），第一：媒體自身的民主化（democratization "of" the media）：公民得以透過各種途徑參與媒體，它用來解釋媒體應該名符其實，成為「公眾」的媒體，而非僅操控在菁英族群或媒體所有權者，此概念與「公共近用」（public access）有關，上述傳統媒體裡的愈來愈多的談話性節目、叩應節目（call-in）及報紙意見投書都具備這樣的潛力，雖然它在實作上如同Habermas的指謫，經常淪為產權所有者假扮「民意」的公關機器。第二：透過媒體而產生的民主化（democratization "through" the media）；它是指，經由使用媒體造成社會變遷上的民主，它尤其指向在數位科技發達之後，公民透過行動電話、網際網路、行動攝影機等新媒體可以有效傳播與交往，甚至基進地運作串連、製造抗議活動，如同各種NPO組織透過網路產生的聯結，因而從過去使用（using）媒體者至如今擁有（owning）媒體。Bailey＆Cammaerts, Carpentier（2007）尤其認為，公眾若能透過媒體參與社會行動，方能治癒媒體「中立」及「無私」的專制詮釋，而能提供不同的社群及社會團體一個廣泛參與及自我呈現的契機，此概念與「參與」（participation）有關。

基於以上，我們可以得到兩項結論：首先是，網路社

群由於公民近用的特質，極具潛質幫助媒體內部建構的「民主化」；再來，網路創造了新的社群，而這些社群透過媒體而集結組織，擴大了參與面向，亦使「民主化」變成可行。基於上述，本研究在第四章以「近用性」（access）「參與性」（participation）及互動性（interactivity），來評估YouTube Symphony Orchestra在「民主化」上的表現。同時，本研究還盼爭辯性地暗示：古典音樂作為一種社會中介（mediation）（Silverstone, 1999），如何可能潛能性地透過媒體（YouTube平台），造成古典音樂在內部建制上的「民主化」（democratization "of" the classical music），以及透過古典音樂，它作為情感及意義中介（有如媒體的功用），亦具有潛力使外部社會「民主化」（democratization "through" the classical music）。本文在第三章說明古典音樂自身與社會的互動、限制與機會之後，透過第四章的個案研究深化這樣的意涵。

第三節　網路作為社群
The Internet as Community

　　極其矛盾地，我們盼望媒體作為公共領域，成為公民交往、參與及發揮「批判理性」的場域，但同時，我們也希望媒體作為情感依賴、彼此連結的社群，如同Anderson（1991）的想像共同體（imagined communities）；Anderson發現自十八世紀開始，小說與報紙等媒體，提供了想像民族的寄託，而這樣的情感寄託對於塑造身分認同，有極大的作用。本節以網路作為社群作為探討主軸，聚焦於它的正當性、真實與虛擬社群的分野、網路社群的機會與受限，為研究個案YouTube Symphony Orchestra作為網路的古典音樂社群，預做定位。

　　Rheingold定義虛擬社群（virtual community）為一群透過網際網路所凝聚的社會集合體（social aggregations），他們不必然互相認識，但靠著社群討論，組織情感，發展人際關係（Rheingold, 1993: xx）。而Castells（2000: 386）也給了類似的定義：

　　虛擬社群圍繞著自我界定（self-defined）的互動式溝通網絡，它圍繞著共同的利益或目的；甚至有時交往（communication）本身也

會成為目的，它也許相對擁有較正式的形式，比方舉辦會議或者電子布告欄，或由社會網路自發產生，這些社會網路持續上網，以便同步或稍候時間裡傳送和接收訊息。

　　這裡的重點是，Castells相信社群乃是成員「自我界定」的溝通網路，因而我們可以說，公民的複雜且多元的認同，其對社群的認同亦是複數性的認同。此外，Castells也點出了一項經常被忽略的社群本質，意即交往或溝通（communication）本身，經常就是它的目的；也就是說，社群很可能不為任何政治或主題性的目的，以便在實境裡作為動員運用，與他人聯結即是構通的目的。

　　Castells所延伸的意涵（implication），可以作為本研究回應Pateman參與式民主理論裡，強調參與所提供激勵及反饋政治過程的心理及態度作用；也帶我們回到Livingstone指出電視談話節目那種透過鬆漫的交談過程，談話者組織情感交流之更寬廣的民主（the political）定義，它重建了Habermas過度耽溺於理性，以至於排除平民情感性參與的視野。

　　Silverstone（1999: 99）相信媒體以表達（expression）、折射（refraction）及批評（critique）等三種方式創造出了社群。

首先，「表達」社群常見於表現國家社群的媒體或公共服務廣
播，如英國的BBC，對於塑造國家認同及服務「想像共同體」
成員，著力甚深。不過，Silverstone著墨甚深在於指出後二種社
群。「折射」社群是用來指那些挪用大眾文化的媒體，如小報
（tabloids），Silverstone並未教條式地認為它傷害了社會常規，
相反地，他以相當人文精神的語調認為，折射性的媒體社群提
供了對優勢文化翻轉、　覆、嘲笑的實作潛力，亦讓社群成員感
受到與主流他者的差異，因而連繫了歸屬的情感（Silverstone,
1999: 102。再來，「批評」性的媒體社群則有助於察覺社會霸
權的運作，因而肯認了差異社群的存在，這與前述「折射」式
社群作用極為類似，甚至我們可以說，透過媒體而錯落集結的
社群（communities），它是一個複數，它同時是作為媒體形成
表達（express）優勢文化的複數性之「批評」（critique）社群
的「社群」。

因此，本研究主張網路作為社群，儘管它仍受制於媒體所
有權、敘事框架及其它，但它具備頑強違抗優勢主流或至少提
供「折射」的潛質，它有助於我們更細緻地理解主流機制運作
背後，幾乎被埋沒的視角，儘管部分所謂「網路文化」經常被
懷疑成為商品的「另類」性質，實則也盼成為一種「主流」。

本文以下先以後面章節個案YouTube Symphony Orchestra作為「另類媒體」的合法性出發，指出另類媒體的特性。

另類媒體的特性

　　首先，本研究承認，以YouTube Symphony Orchestra作為「另類媒體」有其冒險。原因在於另類媒體通常用來指涉相對於主流大眾傳媒（報紙、廣播及電視等）的小眾媒體，或者是專指非營利的社群媒體（Bailey, Cammaerts & Carpentier, 2007），以「另類媒體」來稱呼日漸「主流」的YouTube影音網站，尤其自被Google收購，已逐漸擁有完備的獲利模式（Dijck, 2009: 42），恐有爭議。即使YouTubed的使用條款提醒我們：「請記得，這是你的社群」（Remember that this is your community），暗示其開放暨參與性質。但是，Djick也警告我們，媒體裡所談的「社群」，泛指廣大的不同使用族群，即使包括基層的社會運動，「但絕大部分是以消費、娛樂為主體的社群」（Dijck, 2009: 45）。

　　不過，若將YouTube影音網站理解成如同全球資訊網（World Wide Web）的一個中途網站，對照一般熟知的網路公民

組織所經營的網路社群，加上YouTube影音網站現階段不論是張貼的影音內容、線上論壇模式及免費自由使用來看，本文先在這裡擱置爭端，但將透過第四章指出：它仍具「另類媒體」格式，它雖受限於大媒體的所有權，卻能深具「違抗主流」的寓意。同時，本研究使用alternative media來形容YouTube Symphony Orchestra，另有暗示它以線上（online）為主要發聲的媒介，有別於古典音樂社群多以實體演奏廳為主的景況。

Williams（1980: 54）指出技術（skills）、資本化（capitalization）與管控（controls）為媒體經營的三種要素，Hamilton則進一步的指出另類媒體（alternative media）的經營因而是去專業化（deprofessionalized）、去資本化（decapitalized）、去制度化（deinstitutionalized）；換句話說，它必須能提供常民使用，毋須專業訓練，不必具有巨額的資金，以及能在非傳統媒體那樣的制度關係裡運作（Atton, 2002: 25）。

Atton（2002: 27）統整了六項另類媒體（基進媒體）（radical media）的特徵，包括：第一，內容（content）：政治性、社會性及文化性的基進新聞價值。第二，格式（form）：圖像、視覺語言、複合性的多樣性表達及美學。第三，複製創新／編輯（reprographic innovations/adaptations）：印刷、打字、

平板印刷、影印等。第四，發行（distributive use）：發行的另類場域或地下管道，反著作權。第五，轉化的社會關係、角色及責任（transformed social relations, roles and responsibilities）：讀者作為作者（reader-writers）、集體組織、新聞專業、印刷及出版的整套去專業化過程。第六，轉化的傳播過程（transformed communication processes）：水平式聯結、網路關係。

基於以上，我們得知，所謂「另類媒體」（alternative media），並不必然與媒體規模或形式有關，它主要反應於一種實作上的趣味，是否能「表達」、「折射」或「批評」相對主流霸權的文化。首先，在內容上，它倡議政治性、社會性及文化性的基進新聞價值，意謂著要去除主流媒體受制於政經結構而無法暢所欲言的部分。其次，它透過格式及創新編輯的實作，意在表達有別於特定主流文化及強調特定的美學的方法，盼能回歸常民使用，而免除商業立場的干預。再來，它透過轉化社會關係，亦在暗示論述政權的權力下放，已經從過去從上而下的產製者觀點，到達消費者可同時作為生產文本作者的協作（collaboration）策略。最後，它透過發行及傳播過程的轉變，意在打破媒體流通的限制，用以接近（approach）不同的公民，亦在塑造複數性公共領域的公民參與。

另類媒體作為社群

Bailey, Cammaerts & Carpentier（2007）為另類媒體提出了四種取徑（four approaches to alternative media），大致囊括了當今另類媒體的用途，有助於我們釐清它有別於主流媒體的實作意涵：一、為社群服務（serving a community）。二、如同（相對於主流媒體的）另類媒體（alternative to mainstream media）。三、作為社群媒體與市民社會的聯結（Linking community media to the civil society）。四、如同地下莖（rhizome）。

首先，社群的概念，在網際網路時興之後，變成超越地理限制，而成線上社群（online communities）或虛擬社群（Bailey, Cammaerts & Carpentier, 2007: 9）。Holmes（2005: 194）認定，虛擬社群與面對面社群的差別在於，人們不必然相互認識，但有共同的歸屬感。不過，值得注意的是，多數論述對於虛擬社群的批判，經常連結「虛擬」與「真實」間的分野，而認定虛擬世界是虛假社群（pseudo-community）（Lievrouw&Livingstone, 2006: 99）。因而經常被形容為：形成社群多半透過線上（online），但真正做決策，則往往在離線狀態（off-line）（Cammaerts, 2006；Slater, 2002）。

　　Holmes認為虛擬社群實則很少與實體社群分離，指其非取代性，而僅是互動模式之一種（Holmes, 2005: 204）。Castells（2000）認為不應視虛擬社群為真實生活的模仿，它具有自身的運作邏輯以及塑造使用者互動的形式，也不能因為虛擬社群之「虛擬」，而認為其缺乏真實，它只是透過不一樣的真實面運作。關於這點，Williams（1974〔1994〕）也在反駁McLuhan的科技決定論時，認為新科技的發明，都有人為的意向（intention），反映的是人的期望，因此不能用舊的取徑來理解新科技。Silverstone（1999）則根本認為所有社群都是虛擬社群，他舉Anthony Cohen及Benedict Anderson的想像共同體概念為例，認為不光是靠媒體中介的社群是一種虛擬的社群，即使類似於Anderson的民族國家想像，這些民族成員亦多為未曾謀面，他認為認為不論是否藉由傳媒傳達對社群的定義與符號，或者有無面對面，所謂「社群」，總是想像及被建構的。

　　第二類另類媒體，是指它的另類及邊緣性格（Bailey, Cammaerts & Carpentier, 2007: 20）。Atton（2002: 15）認為另類媒體擁有挑戰霸權的反叛能力，Downing界定「另類」，指的是小規模及表達非主流霸權所認定的政策、優先順位及思想的另類「觀點」，因此，我們可以得知，「另類媒體」並非專指

特定的傳媒工具，它主要的意義在於：是否能表達抵抗主流價值或使用習慣，並靠自主性運作出來的另類觀點。而社群媒體與市民社會的聯結，經常被用來表達介於國家媒體及商業媒體之後的第三種聲音（the third voice），亦用來連結於公民行動使用，比方公民媒體等意圖讓媒體使用民主化（Bailey, Cammaerts & Carpentier, 2007: 23-25）。至於第四項的地下莖（rhizome），則來自Deleuze的論點，意即市民社會作為另類媒體，擁有連結其它團體或市場、國家，也可自置於岔路或作為閃躲等多重策略，以至於它可以遊走制度、政府或全球／在地等二分法的邊界（Bailey, Cammaerts & Carpentier, 2007: 27），許多地下電台或網路抗議組織皆屬此類。同時，就網路實作來看，網頁超連結，經常具備橫跨不同社會地帶（如不同的國家、宗教、階級、性別、族群及生活風格）的潛力，它的非秩序性及去疆域性，可鬆動正常體制的舖排，同上述都成為表達、折射及批評主流社群的另類社群。

第三章　古典音樂的社會過程
The Social Process of the Classical Music

第一節　藝術資質與資本
Art competence and its Capital

　　藝術的資質到底是「先天」的擁有，還是後天資本及場域的佔據？Bourdieu（1984: 1-7）以人類學的方法發現，它首先與教育水平，其次與社會出身有關。Bourdieu在《區辨：品味判斷的社會批判》（Distinction: A Social Critique of the Judgement of Taste）裡，提供經驗化的考察，他發現人民的社會階級不但與藝術等級有關，也與藝術內部的各種流派、類型及時期等級相關。他認為一個人擁有的「文化資質」（cultural competence），造成其可以挪用編碼（encoding）過的藝術品，乃是取決於他在場域裡所擁佔據的資本，他舉例：

　　缺少特定編碼的觀眾，感覺到迷失在聲音、節奏、色彩及線條的混亂中，導致極度失序與喪失理性，（⋯⋯），因此，與藝術的相遇，並非一般人想像的「一見鍾情」及如同藝術愛好者的所謂共鳴（empathy; Einfuehlung[60]）；它預設了一種認知方案（act of cognition）、一種解碼的操作，它意味著一種認知性取得的實作，也就是一種文化符碼的運作（Bourdieu, 1984: 2-3）。

60. Einfuehlung為德文的「共鳴」，由Bourdieu所註，非本研究所加註。

因此我們可以說，根據Bourdieu的見解，藝術家的藝術資質以及觀眾接受藝術的解碼能力，並非情感性的判斷（如引發「共鳴」之說），或者應該說，這些依賴感官與理性洞察的「藝術」，在Bourdieu看來，與「後天」一系列靠資本、場域及慣習實作而來的「文化資質」有關。

讓我們重新整理Bourdieu（1990, 1984, 1986）的論點。他認為藝術資質、鑑賞力及文化知識等被視為「天生」的能力，其與社會階級的習習相關。但要注意，Bourdieu（1990: 206）的所謂「藝術資質」（art competence）與「品味」（taste），並非直接由階級造成，而是透過不同階級所隱含差異的文化資本（cultural capital）積累，形成「慣習」（habitus），再合法轉化為「天賦」。如Bourdieu（1990: 206）所言，某人的藝術資質，取決於一套佔有藝術資本的詮釋機制，而這樣的「詮釋機制」，Bourdieu認為是後天學習的結果。（1984,1986）

Bourdieu相信，天賦是將擁有文化資本得以學習藝術才能之人的「價值」及與它人區辨（distinction），轉化為「自然事實」（a fact of nature）（1990: 270）；此外，Bourdieu也發現，教育體制固然很少提供所謂嚴格定義的藝術訓練，但它培養的

是一套讓彼此感覺「熟悉性」（familiarity）的性情，而這種性情既用來辨識藝術品的「價值」，實則也用來辨識來自同一階級者（1990: 208）。

因此，我們可以說，「慣習」既決定了品味的優先順序，也再製了後代的「品味」，並決定了「天賦」的樣貌，如Bourdieu所稱，慣習既是一項被「結構化的結構」（structured structures），也是「結構中的結構」（structuring structures），兩者互為表裡（1984: 170）。也就是說，「慣習」是連接個人與群體之內外世界的槓桿，透過它，人們得以消解各個階級複雜矛盾的關係，找到安身立命的位置，同時，透過慣習的中介，人類從不同的社會位階，過渡到不同位階群體的品好與愛好系統，，以完成階級的社會性再確認（高宣揚，2002: 215）。

不過，Elias以社會形態（figuration）的模型來看待那些被稱為「天才」的面孔，卻得到不同的結論。他以莫札特為例，認為個人作為社會存在（social being）應將他的命運擺在社會整體變遷的脈絡中來考量他的天賦（Elias, 2005: 32-33）。同時，他反對如Max Weber強調的那種個體性、與生俱來及天賦異稟的Charisma（天生風采）（林端，2005: 15），他承認天才的發展

與社會形態習習相關，但他也沒有否定天才背後超凡的特質。
與Bourdieu相較，Elias的的重點在於指出天才乃是特定的社會
「形態」與群體關係的支撐，而Bourdieu則強調天賦的想像源自
於社會性的建構；對Bourdieu而言，並沒有所謂「天賦」；天
賦背後反映了不同的資本投資，它是繼承而來的，至於天賦的
內容，則與慣習有關，背後反映的是整套優勢階級慣習「合法
化」的過程。（1984: 26,28）

古典音樂作為品味分類

　　Bourdieu的見解，相當值得音樂實作者省思，他在《區辨：
品味判斷的社會批判》裡，特別以音樂為例，指出慣習不但來
自不同社會階級的實作，並且，透過慣習，社會階級可以找到與
之相對應的品味等級。他認為，沒有什麼比音樂，更容易確認
一個人的階級，他提到聆賞音樂會及演奏高尚樂器是極「分類
化」（classifatory）的社會實踐，需具備知識與經驗才有能力談
論。同時，音樂被視為高度精神層次的藝術，因此「喜愛音樂」
是表達一個人的「靈性」（spirituality）之擔保品（1984: 18-19）。
Bourdieu以古典音樂曲目為例，說明音樂品味如何構連教育程度
與社會階級：一、正統的品味（legitimate taste），指的是資產階

級，喜好巴赫「鋼琴十二平均律」（Well-Tempered Clavier）、「賦格的藝術」（Art of Fugue）及拉威爾的「左手協奏曲」（Concerto for the Left Hand）；二、中等品味（middle-brow），指的是中產階級，喜好主流藝術的次要作品或次要藝術的主流作品，如藍色狂想曲（Rhapsody in Blue）、匈牙利狂想曲（Hungarian Rhapsody）；三、通俗品味（popular taste），指的是勞工階級，喜歡輕音樂（light msuic）或藍色多瑙河（Blue Danube）等（1984: 16-17）。

Bourdieu的見解，乍看宛如「消費者行為」的分析語言，但若細究原著的意理會發現，他之所以廣為社會學引用，在於他透過相當龐雜人類學式的考察，以及針對法國民眾的階級與品味關連性的實證研究，目的並不在於片面處理生活風格偏好與階級的關係（如行銷學常見的分析），而在於指出，社會階級如何巧妙地自成一套語法與符碼，鑲嵌藝術品或藝術家的資質裡，成為一套依賴「天賦」來辨識，用以慣習的實作（不論就藝術愛好者或藝術家而言），Bourdieu要說的是，並非階級造成品味的差異，而是階級以不作聲的姿態，透過慣習來操作對品味的認知，這也可說明，為何Bourdieu在《區辨：品味判斷的社會批判》裡，能將音樂與食物、繪畫與體育、文學與髮型等並不相關的事物統合起來，我們可以說，Bourdieu是從這些異質的生活風格裡，考究出攸關

慣習、階級作用等之合理聯繫（Bourdieu, 1984: 6）。

　　Bourdieu對於本研究的啟示，在於揭櫫藝術如何「非天生地」受制於階級，造成近用因難，這是古典音樂無法「民主化」的主因。尤其，他對於曲目背後鐫刻著階級的符碼，實則也是專家世界用來區辨音樂專業的有效門檻，本文將在第四章透過YouTube計畫裡大會指定曲目，做相關分析。不過，Bourdieu的論點，也面臨許多來自音樂內外部的批評。首先，Bourdieu的取樣主要來自於巴黎，該地區的社會流動度低且同質性高，並不適用於其它相對混雜的社會情境，也無所解釋諸多民眾同時遊走於不同藝術等級的真實狀況（Alexander, 2003: 231），此外，DiMiaggio也發現，地位較高者，可掌握較多的文化劇碼，因此會因應不同的社會角色而採取不同品味的劇碼，作為縫合階級落差的工具。DiMiaggio的見解，顯然來自於文化消費者主動介入解釋文本，並策略性協商社會位置與他人連結的方法，他認為高級藝術與大眾藝術均提供消費者社會交往、談話及情感連結的不同儀式，但挪用的狀況導致它並不容易據此辨認階級（DiMiaggio, 1987: 443-445；Alexander, 2003: 231-232）。

　　此外，Bourdieu的批判似乎無法充足解釋當今科技門檻下降、複製技術取得容易以及網路的人際社群，呈現前所未有的複雜交往，文化資本與慣習的取得，非單獨如過去囿於社會階級，而呈現相當混雜交錯的「學習」歷程。同時，人類視聽覺經驗的多層次接納與複雜地再解碼，網路虛擬與實境間的相互交疊，慣習的取得，也非如想像僵化般必然與階級排序相應，本文第四章將透過個案分析，進一步的處理網路時代的如何實作慣習。

　　本章主要探討古典音樂作為一種文化生產（cultural production），它如何與社會互動。首先，本研究聚焦於古典音樂如何受制於階級，造成它呈現社會性的區辨，第一節主要參考Bourdieu對文化資本、慣習的解釋，以探究古典音樂無法「民主化」的原因。本文第二節將指出，藝術作為一種過程（process）的生產，實則包括諸多常規（convention）及守門人的介入，亦即藝術的作品（production）並非創作者獨立完成，本節藉此探討如何成為（becoming）音樂家，它如何受到層級性的選擇機制管束及社會性的協商。第三節，本文將指出音樂家如何進行實作，這裡的實作，處理了兩種不同的意義，其一為社會學式（sociological）的實作（practice）以及音樂學式（musicological）的演奏實作（performance practice），作為後面章節主張YouTube Symphony Orchestra之實作正當性的依據。

第二節　常規、門檻與過程
Routine, Access and Process

　　本節以Becker（1982）的藝術社會學著作Art Worlds（藝術世界）出發，探討音樂作為一種過程（process），一組生產（production），它如何受到層層機制的管控，包括音樂作為一種慣習（habitus，借Bourdieu的話語），它究竟是藉由哪些常規及判斷力來實作。本節主張，唯有透過這些看似不以樂譜文本為對象的研究策略，探究隱藏在音樂生產過程背後的機制、規訓及訓練方法，真正藝術實作的規則及社會化過程，才會浮現。

　　Becker從生產關係解釋了藝術生產，實則非創作者獨立「為藝術而藝術」的結果。他以「藝術世界」（art worlds）作為藝術整體產製過程的全稱，用在形容其布滿藝術規則、分工體系及經銷流通痕跡之社會性、文化性及技術性的實作。他定義藝術世界為：「一群同心協力透過他們行事之常規工具的知識，並且能生產出讓他們所屬的藝術世界聞名的網絡體系」（1982: x）。也就是說，所謂藝術品是與整體社會、透過「藝術世界」運作所充分互動出來的產出，它並沒有固定的詮釋形貌，也不存在單獨創作心志上的解釋，它必須合併在藝術體系及外部社會的脈絡上來檢視。

古典音樂：作為一種過程生產

Becker的理論說明藝術是一種「集體活動」（collective activity）：一種過程（process），而非已完成的產品（finished product）（Alexander, 2003）。換言之，藝術作品乃被一整體生產體系所塑造，非單獨為藝術創作者所有。Becker（1982: 14）強調所有藝術形式皆仰賴分工（division of labor），生產過程的每一個細節都塑造了它的結果，因而它充滿變動與偶發創意之可能。他也認為藝術家與經銷體系的關係，並不如所宣稱的依賴自律性判斷，它靠的是各種相互制約及妥協，才便被觀眾接受，因此，藝術家可說是在各種受限及機會裡生產，這才是藝術的真相（Becker, 1982: 94-95）。

不過，這並不意味著藝術家處處受限或一味改合市場，無從捉摸觀眾的面孔，Becker以「常規」（convention）來稱謂藝術生產裡的遊戲規則，它相當程度決定了生產的可能形式、內容及欣賞者的期待，更明確地說，常規，也就是Bourdieu所稱透過慣習所培養出來的熟悉性（familiarity），決定了從生產者、生產流程到消費者藝術世界的規模及範圍，藝術家靠常規成為藝術家，也靠常規賴以維生。

　　因此，常規讓我們不意外在一場現代音樂的發表會上，聽到令人費解的和聲結構，常規亦決定了我們對於一場搖滾樂與一支貝多芬弦樂四重奏曲演出，會有關於音準、節奏處理等完全不同的期待；常規讓我們對於部分男高音移調演唱 "Nessun dorma"〈今夜誰也不許睡〉感到憤怒無比，卻對於手機銷售員起家的素人歌唱家鼓足勇氣用麥克風演唱同曲，感到萬分著迷。

　　Becker的見解，帶領我們進入一項藝術究竟是展成（product）或者是過程（proceess）的爭辯，我們有沒有可能視而不見藝術過程裡的社會性因素中介，而音樂家的實作，究竟停留在樂譜上的最後一顆音符，還是我們必須探討：何以我們正在聆聽這位音樂家的演奏，而不是聆聽其它人的演奏。或者更抽象地，有如Dahlhaus（2006: 25-28）的見解，音樂具有「不斷消逝」的客觀性質，並不在實際演出裡呈現出所有意義，但我們仍要問，那音樂在「客體性質」裡，身處何處。音樂若與時間同步，成為「不斷消逝」的性質，它背後也就是暗示了自身的展成（product），是不斷變化而消逝，因而被視為一組「不斷消逝」的過程（process）。

　　因此，若我們相信，古典音樂作為一種過程的生產，雖然

它由常規操作，但仍被一套充滿生機而不斷變化的生產體系所形塑，我們亦可以印證，音樂聯結樂譜文本以及生產過程而形成的音樂表演，本身就是一段不斷變化的過程。比方Dahlhaus（2006: 25-28）不認為音樂將在實際演出裡呈現出所有意義，音樂裡複雜的動機關係經常在讀譜時才得以顯現，他相信許多音樂的事實既不存在於記譜，也不在聲音裡，而只有聽眾在理解這種意義時才得以存在。而Cook（2000: 62）則指出，整個表演的藝術都依賴記譜的空隙（interstices of notation），那樂譜永遠不能涉及的那部分。表演既沒有固定的方向，也不存在「遵譜演出」的課題，Ramnarine就認為，當今的歷史表演應該被視為一項「連結樂譜文本與表演間的創意與再創造工作」（2009: 223）。本研究將在第四章使用這項概念，用以理解網路公民組成交響樂團的正當基礎。

Becker的論點，表面上似乎是一套文化產業矯柔造作般挪用社會學方法的修辭，但他旨在打破相信藝術自律之「為藝術而藝術」的迷思。他反駁藝術乃是天生創作家所獨自生產，與Bourdieu、Williams[61] 其實互為表裡，都在為靜態、獨白式的藝術觀，做除魅（disenchantment）的工作。Bourdieu相信場域的資本爭鬥，塑造藝術家的實作策略，Williams曾回顧紀錄文化，

61. 關於Bourdieu的場域理論，請見本書第一部第二章第二節〈場域、結構與能動性〉；關於Williams的選擇性傳統，請詳見第一部第二章第一節〈交響樂團作為「文化」〉。

認為藝術文化等「傳統」乃經歷史刻意選擇出來。Bourdieu、Becker、Williams都指出了藝術的生產（包括運用「天賦」而生產的產品），不可能脫離社會的印記。而Bourdieu的品味及藝術資質受制於優勢階級的慣習，乃由「常規」操作，與Becker如出一轍，同上述常規及守門制度等，充滿社會性的刻痕。

「成為」（becoming）音樂家

那麼，專家世界如何辨認音樂家？Ramnarine（2009: 234）認為，音樂表演受到一套世襲、充滿層級的選擇機制管束，而這些擇選的標準，就隱藏在音樂訓練的過程裡。Greenblatt建議從市場、教育及歸屬以及自我或同儕來定義；其中，他發現藝術家嚴拒市場定義而強烈主張自我及同儕定義（Alexander, 2003），也就是說，「成為」（becoming）藝術家的方法有二。首先，它受同儕認定為藝術家，它仰賴另一群「藝術家」來認證，這是多數音樂家團體仰賴甄選（audition）作為尋找天賦人才的原理（無論「業餘」或專業團隊），另外，類似像藝術家聯誼社團、學會、學術組織或經由專業化的表演場地的認定，也都屬此類，簡言之，它靠常規、慣習中介的場域、人及機制來辨識彼此。再來，它靠自我認定成為藝術家，此類說明

了「藝術家」身分的不穩定性，它經常遊走在社會行業分類系統的灰色地帶，簡單地說，在極不容易釐清「藝術」的定義及涵蓋範圍前，藝術家著實更難以界定，同時，它也在某些方法上與它人認定的「藝術資質」不同標準，而增加認定的困難。

Becker（1982: 226）相信藝術家以四種類型參與藝術世界運作。一、專職藝術家（integrated professionals），二、特異獨行家（mavericks），三、民間藝術家（folk artists），四、素人藝術家（naïve artists）。他們透過不同的作品觀，形同取得不同的社會性資質參與藝術生產。

而音樂家則經常透過音樂競賽來肯認自己的專家身分，而他們獲選的標準通常不只有演奏技巧，更重要的是證明其是否具有觀眾吸引力，還有能否在處於壓力的情況下自在地彈奏（Caves, 2000）。因此，藝術家的工作經常設定作為以舞台為業、專業的演奏家。

此外，音樂家還有一項不明言的（implicit）用來識別身分的常規，它以整套古典音樂建構的美學有關，但極少能被局外人所完全理解，那就是對於「技巧」的著迷。文化經濟學者

Caves（2000）以美國一所東部音樂院的研究發現，學生的資賦
程度，是依據技巧純熟度來評鑑，但有趣的是，非專家評審對
於整體藝術技巧與美學特質，傾向給相同的評價，而專業人士
則傾向於比較他們的藝術技巧與原創力。因此，我們可以說，
「藝術技巧」是專家世界用來發掘藝術家最常見的方法。

　　那麼，我們要如何解釋「音樂技巧」與「天賦」之間的關
係？有沒有可能擁有「天賦」，卻缺乏「技巧」。Caves的研
究，剛好呈現了包括Bourdieu等多數社會學論述的傾向：將兩者
暨美學特質視為一項整體的「藝術資質」概念；而音樂家卻強
調如何透過技巧的審視，來處理音樂。

　　不過，音樂家對於「技巧」的理解，經常並未如「外人」
想像的拘泥「技術性課題」，而缺乏對藝術感受力的關注。我
們可以說，古典音樂對於「技巧」著迷的傳統，與演奏實作
（performance practice）長久建構的概念有關。徐頌仁（1992）[62]
在一本影響本地古典音樂訓練體系的著作「音樂演奏的實際探
討」裡談及：對演奏家而言，如何將作品詮釋出來，即是看他如
何處理作品中「技術性問題」。值得注意的是，這裡所指的「技
術性問題」並非一般概念以為古典音樂界輕「美學」、而重「技

62. 徐頌仁畢業於台大哲學
系、德國科隆國立音樂院，
國立台北藝術大學音樂學系
資深教授。

術」。他將記譜法、句法、速度、力度等記號與標示等，指出
其與風格及演奏技術上聯繫。徐頌仁真正的論點是：「把音樂
上的要求歸納成具體的技術性處理，就是詮釋的一個過程。」
（1992: 18）徐頌仁代表了典型受歐洲古典音樂學院訓練的類
型，意即「技術性問題」事實上整合了音樂天賦，它是一種將
藝術美感、樂譜音符及音樂家個性等組成，規訓化的嵌於整體
技術訓練的過程。

第三節　重探實作
Revisiting the Practice

本節處理兩種實作（practices）的概念，分別是社會學家Bourdieu的實作及音樂領域裡的演奏實作（performance practice），本節盼指出，實作透過「結構中的結構」與「被結構的結構」，具有接合社會常規卻又隱含抗爭意涵，得以在不同的權力層次穿梭，而這項策略早被音樂場域感知（perceive）並應用，兩類實作對於「不可逆時間」的思考，根源於類似的意理；表演作為一種實作，亦擁有抗爭、翻轉音樂意義的潛力，本研究將引這樣的實作意涵對下一章的個案進行印證與批評。

Bourdieu認為實作在「慣習」、「資本」、「場域」三者之間交互作用，他曾在《區辨：品味判斷的社會批判》提出一個著名的公式：

（慣習habitus）（資本capital）+場域（field）=實作（practice）。（Bourdieu, 1984: 101）

首先，慣習，對Bourdieu來說，是一種生存策略，它能使行

動根據社會變動而靈動因應，它既是一組模具，也是一種不斷
滲入結構、再製過去經驗，並且予以再結構的能動[63]（Bourdieu
& Wacquant, 1992: 17-18）。因此，慣習透過差異性資本及以及
行動者所佔據的場域位置，可形成不同的實作。不過，Bourdieu
為何認為實作具有抗爭及翻轉意義的傾向，它顯然暗示了實作
的持續變動性，我們或許要問，類似慣習的行動者、擁有相同
的資本及佔據相同的場域位置，何以可以操演出不同的實作？
在這裡，Bourdieu指出慣習的建構性、創造性、再生性和被建
構性、穩定性、被動性等雙重的結構（高宣揚，2002: 195），
套用Bourdieu自己的話語（1984: 170），慣習是一項被「結構
化的結構」（structured structures），也是「結構中的結構」
（structuring structures）。

　　更重要的是，Bourdieu反駁了科學理性經常以一種去時間脈
絡的方式理解物件，因此排除了時空裡的偶發，以便它可以預
見他人之預見，因而看不見不可逆時間裡，實作細微的變化。
Bourdieu相信，科學唯有在一個與實作時間完全不同的邏輯裡，
才可以運作，因此它傾向無視於時間，使實作非時間化，以便
排除它所欲排除的變因。（Bourdieu, 2009c: 113-114）。

63. 慣習的細節討論，請見
本書第一部書第二章第二節
〈結構、場域與能動性〉。

實作在時間裡展開，具有會被同化所破壞的全部關聯性特徵，比如不可逆轉性；實作的時間結構，亦即節奏、速度、尤其是方向，構成了它的意義：比如音樂，這對一結構的任何使用，哪怕只是改變一下速度，加速減速，都會使其受到破壞。（Bourdieu, 2009c: 114）

Bourdieu的見解，對於從事演奏實作的行動者，應該不陌生。他指出了實作具有不可逆的時間結構，而該結構由節奏、速度及方向組成其意義，這與前述Dahlhaus所言，音樂具有「不斷消逝的客體性質」，足以產生了意理上的共鳴。我們可以說，時間的「此時此刻」，得以讓行動者依賴慣習，不斷地根據場域做協商、轉化及統合，這是一種生存策略法則，也是一種反思作用，因此實作也具有不斷更新、結構中（structuring）、符號抗爭的創造性特質。這樣的見解，某種程度上，我們可以理解成這是實作的秘密，對於音樂家來說，這也是演奏的秘密，詮釋的秘密。

傳統上，古典音樂的表演（performance）被視為一種再製（reproduction）或「樂譜的實質化」（realization of scores）（Ramnarine, 2009: 222），不過音樂學者Kerman在一本被視為批判性音樂學先驅的著作*Contemplating Music: Challenges to*

Musicology（1985）（思索音樂：挑戰音樂學）裡，主張將傳統實證主義式的音樂學歷史研究以及著重作品內部結構的音樂分析學者，與長期被忽視的視角如溝通（communication）、影響（affect）、文本（text）及表演曲目（programmes）等給予連繫起來（Kerman, 1985: 18）。他進一步指出，傳統音樂學者幾乎不談音樂表演（musical performance），實因為他們拒絕相信音樂詮釋裡的「個人直覺」（the personal, intuitive），他們忘掉了所謂詮釋策略（（interpretative strategies）也是歷史風格與傳統的功能（Kerman, 1985: 200）。Kerman認為實作經常運用兩種方式，來展開「詮釋策略」，其一是實作者根據音樂所領悟的看法，另一種是他們對於自己的表演背後所代表的演奏傳統與自身之間的統合性見解，他相信實作者在既定的樂譜框架裡，總能具體而微地依賴技巧，運用上述兩者策略，來消解長期音樂理論與演奏實作裡的對立，比方他指出了諸如偷取時間，與鄰音隔開，造成時間上錯覺，或運用揉弦（vibrato）來演譯特殊的起音（attack）（Kerman, 1985: 201-202）。

Kerman的見解剛好可以作為說明Bourdieu的社會學實作，極佳的實例。我們發現，表演實作裡的「表演」（performance），其實並非自由放任，它仍本於演奏家對於本

於演奏傳統以及自我省察的雙重凝視，因此我們可以將演奏實作裡的「詮釋策略」，理解成為Bourdieu所言的「慣習」；也就是作為一種「生存策略的法則」（Bourdieu & Wacquant, 1992: 17-18），也唯有如此，才可以解釋為何慣習（或詮釋法則）兼具建構性、創造性，以及再生性和被建構性、穩定性、被動性雙重稟性結構（高宣揚，2002: 195）

　　綜合上述，作為一位略有社會及音樂場域雙重實作經驗的研究者，本文想透過上述分析回應音樂場域內外兩種典型的見解。音樂場域外人士通常對演奏實作，常有兩種錯覺，其一是認為音樂演奏為一種獨白式美學凝視，他們浪漫化了實作的時空停滯狀態，因而忘卻了實作與社會場域、生產體系協商、統合及抗爭的反思過程，如Kerman（1985: 193）所說，演奏家透過對音樂作品的理解、以及個性化的方式來實現音樂的實質、內容與意義，詮釋本身其實就如同一套「批評形式」（a form of criticism）（1985: 193）；其二是依古典音樂的場域典範、常規，認為其相當程度依賴歷史性的樂譜文本及演奏傳統，因此缺少演奏行動者自我介入的能動性。從Bourdieu及Kerman的立論，我們可以發現，演奏行動者正因為場域典範，因而必須「遵譜演出」，反而流露出更多「生存策略」能動作用。Cook

舉例，若將樂譜原封不動的交由電子合成器演奏，應該不難想
像其與演奏者能動介入的差異（Cook, 1998: 59-63）；更別提
歷代不同的演奏傳統何以參照同一套樂譜，卻也都能「正確無
誤」的實作出不同的詮釋版本。關於Bourdieu所稱時間之不可逆
轉的作用，或許我們可回歸演奏家實作當時，對於時間感受給
予在演奏上的反饋。但更顯著的特點在於實作者的能動展現：
他們一方面藉「詮釋策略」縫合他與樂譜文本及背後巨大的演
奏典範傳統間的距離，一方面也用來翻轉、協商或對抗上述，
以突顯演奏行動者自我的身影。

　　另一類見解則是，音樂場域內人士通常服膺「為藝術而
藝術」，他們相信音樂始終永恆存在自律的規則，本研究在
這裡，無意進行類似Hanslick之音樂究竟為內容或形式、自律
與他律的論辯，而想要回到一個實作意涵的基礎，也就是同
前述音樂（表演）作為一種文化生產（cultural production），
本文想要指出，音樂在表面專注作為樂譜、表演傳統等典範
凝視之外，亦同時透過慣習、詮釋策略，也就是人的能動作
用與生產體系、社會介面進行反思性實作。如同音樂學者
Harrison的提議，不應該將音樂形式僅看做自律的發展，而要
重建（recreate）每一種音樂作品的功能（function）、社會意義

（social meaning）、表演方法（manner of performance）（Cook, 1998: 168-169）。

　　讓我們再度地整理上述思路：演奏實作相當程度整合了場域特徵以及「此時此刻」的時空性質，因此它同時具備社會性、文化性及歷時性的反思作用；而由於資本及慣習的差異，實作具備不同質量的能動性，因此它總以差異性的方法不斷滲入「結構化的結構」，也不斷成為「結構中的結構」。

第四章　閱讀與批評：YouTube線上交響樂團
Reading and Critique: YouTube Sympony Orchestra

第一節　評估：媒體格式
Media Format

　　本章對YouTube線上交響樂團（YouTube Symphony Orchestra）計畫[64]進行閱讀與批評，本研究主要透過YouTube影音網站專屬頻道[65]所提供的官方文件暨影音資料、網站配置及線上公共論壇等，運用前述篇章的理論視野，來探討它在「民主化」的表現，盼處理以下問題：

　　一、就傳統政治（politics）的解釋來看，它是否在形式與內容上，符合前述章節所揭示的民主及參與意涵；它透過哪些實作補充了民主參與理論，它在哪些方法上受限或不足。

　　二、就廣泛的政治意涵（the political）來看，它是否引發Pateman參與理論裡關於自尊、自我及理性交往的學習歷程（learning process）。

　　三、網路新媒體對於民主參與提供了什麼樣的社會意涵，它在「媒體民主化」（democratization of the media）及「透過媒體民主化」（democratization through the media）的表現如何？

64. YouTube線上交響樂團計畫於2008年12月1日在YouTube網站的「YT Symphony Orchestra」頻道（http://www.youtube.com/user/symphony）啟動。YouTube官網共收到逾三千件報名者的影音資料，最後選出來自30個國家、96位團員，年齡層從15歲到55歲之間（Tommasini,2009；Fairman, 2009）。

65. http://www.youtube.com/user/symphony

　　四、YouTube線上交響樂團計畫是否具備前述章節之「另類媒體」意涵；作為漸為主流的影音媒體，它本質上的商品性質，是否意謂著毫無翻轉或反抗優勢文化的能動能力？作為一項批判性的研究，我們盼檢驗它在哪些方法上複製了商品及優勢文化的格式，卻又在哪些方法上具備能動，抑或它的反抗亦被整合成為商品格式的一種掩護。

　　五、透過YouTube線上交響樂團的實作，它是否解決了其在古典音樂場域合法性的疑慮，它如何協商場域常規及「成為」音樂家的門檻；它的實作是否具備鬆動古典音樂建制、品味、慣習的潛力，它在哪些方法上提供效用，又在哪些方法上仍呈現古典音樂「捍衛者」的姿態。

　　六、最後，本文盼反思，這樣的實作對古典音樂場域的意義為何，它是否具備任何價值（value）可以提煉成為場域與科技新媒體的對話，它是否解答了古典音樂部分的核心論辯，或製造了新的課題，或者它單純僅是一次古典音樂商品的練習。

　　基於前述，本研究將在第一節具體分析YouTube線上交響樂團計畫如何透過網路成就一組新的「媒體格式」：它的方法、

過程及限制，用以與另類媒體作為對照。從第二節開始，本文
將評估該計畫在「近用性」（access）的表現，第三節進行評
估「參與性」（participation）的表現，第四節進行評估互動性
（interactivity）表現。

DiMaggio（1986）從十九世紀美國波士頓的例子，告訴我
們如何透過建立博物館、交響樂團、歌劇院等，將藝術制度
化，以便透過場所，人們可以辨識相似社經地位的文化。因
此，YouTube線上交響樂團計畫透過網路媒體聚集，取代了「場
所」的辨識，就先「擾亂」了這種社會排序。

首先，該計畫透過官網（http: //www.youtube.com/）架設一
個新的影音專屬頻道「YT Symphony Orchestra」（http: //www.
youtube.com/user/symphony），包括報名甄選、繳交作品、網友
投票甄選、乃至於細節如觀看示範帶、下載樂團分譜都透過該
平台運作。細看頻道首頁外觀的設計，它繪製了一座清楚呈現
各聲部編制的交響樂團示意圖，只要以滑鼠點閱各項樂器，即
會跟著串接「參賽者」及「優勝者」的所有影片。另外，大會
在交響樂團「舞台」的上方，懸掛各國國旗，以塑造該樂團全
球性（the global）的規模想像，也包括台灣的國旗。

　　如同YouTube影音網站通用的格式，每一個參賽者的影片下方，都設有「公共論壇」，網友可根據影片內容發表評論，而張貼影片的參賽者亦可透過再度張貼影片，來回應網友的評論，透過這樣的互動，溝通彼此的觀念及許多情感的交流，亦在這裡發生。例如，小提琴家網友David France演奏的布拉姆斯，得到網友一面倒的贊美（當然，網站功能賦予他刪除負面言論的權利），有網友表示本來憎恨小提琴，如今聽了演奏重新愛上它，也有人針對演奏技巧展開對話，有網友因此表達願意付費來聽他的演奏[66]，這些散漫的交談及網路符號，提供經驗及相互激勵感受性的交流。

　　同時，這樣的媒體格式，也誘發了一種實作。網友透過YouTube線上交響樂團計畫，將自己演出的影片上傳至這項平台，而這些影片經由超文本（hypertext）的介面，透過某些張貼者設定的標籤（tags）及關鍵字（keywords），可與其它同樣標籤及關鍵字的演奏家影片（不論是名家或一般網友演奏）去中心地串接在一起，而形成民主化的排序（Sturken & Cartwright, 2001）。因此，YouTube在這項意涵上，它不僅作為一個建構交響樂團的協作機制，也具備潛力作為一座古典音樂社群的平台；諸多成名、未成名或者「特異獨行家」（mavericks）、「素人藝術家」（naïve

66. http://www.youtube.com/watch?v=9fc1HdGuPuY&feature=related。

artists）等錯落在這樣的平台，而成為另類的發聲管道。

　　除此之外，與賽者可經該頻道、依演奏樂器（如小提琴、中提琴、大提琴、長笛、單簧管等）下載樂團分譜，再根據由倫敦交響樂團（London Symphony Orchestra）團員所擔任的線上教學[67]（online tutorials），用以理解如何演奏該曲。而線上課程還包括譚盾親自指揮該曲的片段，讓參賽者一邊在他的「指揮下」，一邊完成錄製。最後，在甄選流程結束後，官網將三千多支影音資料進行混搭（mash-up），在網路及卡內基音樂廳現場播出。

　　以線上教學為例，倫敦交響樂團成員主要講述大會指定曲的演奏方法，如中提琴家Paul Silverthorne講解並示範了指定曲諸多困難、技巧性片段如何演奏，包括跳弓、雙音的技巧，以及如何透過靈活手腕的運動機能，來輔助琴弓的使用[68]。又如長笛家Nina Perlove示範譚盾曲目的演奏法，經過網友做相關提問之後，Perlove再度以影片回應「我們需要音樂競賽嗎？」（Music Competitions: Do we need them），提供參賽者競賽的心理建設[69]。

　　Castells（2000）已經提醒我們，網路幾乎終結了視聽媒體與印刷媒體，大眾文化與學習來的文化，娛樂與資訊，教育和

67. 多為英語教學，部分影片則包括廣東話、國語等。

68. http://www.youtube.com/watch?v=kQyLvY5-CYA。

69. http://www.youtube.com/watch?v=UEV534yxqwk。

說服之間的區別，它透過數位的中介，將所有文化生產都整合在一起。

　　從最好到最壞，從最菁英到最大眾都靠一個巨大、非歷史的超文本，將溝通心智的過去、現在及未來，全數在數位的宇宙裡統合起來。如此一來，它等於建構了一個全新的象徵環境，使我們虛擬成為我們的真實（make virtuality our reality）。（Castells, 2000: 403）

　　因此這裡，我們發現了網路新媒體透過去中心的設計，如前述，對於講究名望、專家建制、學派傳承的古典音樂場域，產生了民主化的潛力。透過網路不受限的張貼表演的影片，以及文字及影片的回應模式，可以組織相互論辨、「切磋琴藝」的可能；更重要的是，這些表面上散漫、甚至無厘頭的交談，不論是讚美或挪揄，它經常觸及「專業」的邊際，而指向於感情性、日常生活對話的交流，因而營造出更廣義民主（the political）的參與意涵，如同Livingstone（1994）從電視談話節目領受的靈感，她認為這些情感經驗，有助於修補Habermas過度強調理性溝通，所導致的不足，這些過程裡所養成的性情與價值，經常自動回覆了我們早期對於音樂可以塑造「交流」的功能性見解。

另外，該計畫邀請倫敦交響樂團成員為網友開設各種線上課程，有效率地輔助參賽者演練曲目橋段，透過這些極專業的音樂家親身示範，網友還可藉由公共論壇進行提問，再透過音樂家回傳影像來作為答覆，符合了音樂相對於其它藝術類型更需要聲音與影像的教育設計，也解除了許多傳播工具在互動上的限制。同時，這樣的線上課程並未隨著該計畫結束而中止，它繼續可以成為許多有志古典音樂演奏的網友的實作指南，讓平日毫無專家場域近用權的網友，透過此平台，能接觸以「專業」的方法進行演奏實作。

若綜合前述Williams、Held及Pateman對民主條件的見解，這樣的媒體格式，透過網路媒體，它具備潛力召喚網友重回公共場域的中央，同時兼具使用者（user）及製作者（producer）的功效。它透過平台的設計，讓差異性的觀點得以呈現。另外，從上述實例可發現，它藉由古典音樂經驗及知識的交流，具潛力培養一組學習歷程（learning process）及情感交流，而這樣的過程，並非一定與「專業」有關，相反地，從實例裡可以發現，音樂的話題（topics）經常只是扮演「觸媒」的作用，這些非必定出身專業系統的網友，藉由音樂誘發公眾樂趣，他們在過程裡培養相互分享、激勵的甜快，諸多自尊、自我價值的性情因而得以確立。

　　同時，它也回覆了民主學者Dahl認定的民主過程。網路的
設計，具備開敞、互動的平台性質，它意謂著成員可以有效的
看見他人意見，也可同時被看見，彼此平等，沒有討論位階或
言論範圍的限制。因此，它也就具備了公民討論裡兼具權利與
義務的公民身分（citizenship），以及涵蓋所有成人（inclusion of
adults）都可以加入該媒體進行互動，未進行排除任何人，也未
設有音樂專業門檻。

　　不過，這樣的媒體形式在兩方面具有「民主缺陷」。Dahl
所稱團體成員應有權決定議程進行方式，或可經正當程序來修
改議程，但YouTube主辦單位並未賦予網友這樣的權力，反而
按照商業機制的語言，所有規章如同以「大會擁有最終修改的
權利」方式運作。大會未開放評選的所有階段供網友投票，而
保留特定階段由專家場域在「離線狀態」下代理，與前置宣傳
指出由網友相互協作，可能造成領會規則上的誤解（本文將在
第二、三節進行相關的批評，此不贅述）。因此，Dahl提示之
「開明的理解」，若指的是所有成員具有相同的機會，來得知
規則及實施後的結果，YouTube就徒留令人爭議的空間。

作為「另類媒體」

YouTube作為一項日漸主流的媒體機器，我們怎麼理解它的「另類」氣息（the alternative）。如前述，我們若回歸諸多公民實作者「透過」媒體民主化（democratization "through" the media），將不難理解，是否可能透過主流媒體來批判主流。

以Atton（2002）[70] 對於「另類媒體」所具備的特徵來檢視YouTube線上交響樂團會發現，雖囿於傳播的音樂類型，導致它表面上無法傳達基進（radical）的內容，但我們若以更寬廣的定義來探看「內容」（content）與格式（form），也就是承認表演（performance）也應該成為內容及格式的一部分，甚至是主體，那麼YouTube媒體格式所導引來的諸多素人音樂家、不具專業意識的表演家，以及演奏家透過多媒體影像所收編並操弄的視覺符號，就具備了潛力 覆傳統古典音樂實作，而形成「基進」的「內容」與「格式」。再來，Atton定義下的「另類媒體」訴諸平民化的實作工具，例如以影印取代精美印刷等，我們從YouTube計畫裡，網友所參賽影片，可看到類似的草根性質。多數網友音樂家直接在家裡客廳、空地、琴房甚至樓梯間等地，來進行影像拍攝，有意無意地流露平民性的影像風格，甚至不避諱使用節拍器來安定演出者的節奏，都充分自成與實境的專業樂團甄選迥異的另類風格。

70. 相關理論回顧，請見第二章第三節〈網路作為社群〉。

　　此外，該計畫在「讀者作為作者」與「轉化傳播過程」裡，亦相當程度流露不同於主流的實作風格。比方，它透過線上公民投票（plebiscite）讓不諳音樂的公民，也可以參與投票實作，選出他們認為可以前往紐約卡內基音樂廳演奏的網友，因而模糊了生產者（producer）與消費者（consumer）的界限，也模糊了專業參與及業餘參與的判定，因而兼具Hamiliton「去專業化」及「去制度化」的使用邏輯。而這整套參與過程透過YouTube的媒體格式，亦翻轉了二方邏輯：這些參與者究竟是擁有參與權利及義務的公民（citizens），還是實質受到媒體制約操弄的消費者（consumers），本研究將透過後續章節討論此議題。

　　不過，該計畫的網路特性，雖標明全球網友參加，亦可能相當程度排除了在社經背景較為弱視或特定國家的族群，也由於它限於線上流通，而無法觸及許多遙遠的地理位置。我們可以從參賽者的分布，輕易發現他們即使並非來自經濟相較之下無虞的國度，但多數來自於資訊傳播發達、古典音樂近用容易或相對網路言論較自由的國度，如美國、日本、台灣、南韓、德國、英國等[71]。

71. 請參考官方網站http://www.youtube.com/user/symphony，點選參賽者。

第二節　評估：近用性
Access

　　「近用性」用來檢驗YouTube線上交響樂團計畫是否具備公共近用（public access）的特質，而足以形成媒體報導所稱「兼容並蓄」（all-inclusive）（*Gramophone*, 2009）；「近用性」也用來探討該計畫，是否仍與專家系統、古典音樂常規及門檻做策略性的協商，以維護它本質上交響樂團的正統性，用來遮掩它作為大眾文化的使用。本文首先以該計畫所規定範的「參選資格」及「評選標準」作為探討。

1. 參選資格

　　就參賽規格而論，只要在十四歲以上、且在該網站註冊的全球網友均得以參加甄選[72]。不過，若參照古典音樂的常規與Bourdieu的區辨理論，我們必須考察參選資格背後、賴由文化資本投資而整合而成的「藝術資質」，方能窺得「資格」的真貌。

　　若要取「藝術資質」與「資格」之交集場域，可從大會頒佈的甄選指定曲目來檢視：以報名長笛團員為例，大會指定曲目為Bach的長笛奏鳴曲及Brahms與Mendellsohn的交響曲樂團分

72. 但不包括古巴、伊朗、北韓、蘇丹、緬甸、敘利亞、辛巴威及其它受美國制裁的國家居民，請參考「YouTube Symphony Orchestra Offical Rules」第三條條文。

部片段[73]；若我們同時比較紐約愛樂交響樂團（The New York Philharmonic）及國家交響樂團（台灣）的甄選辦法[74]：以巴洛克或古典時期作品作為基本功之能力檢測，再以古典或浪漫時期的交響曲片段，用以測試其作為合奏團員的適任程度，很容易可以發現，他們畫定了相當類似的判定準則（criteria）以及範圍（extent）。

　　Bourdieu認為音樂是極其分類化（classifatory）的社會實作，音樂不但可以用來標示階級，還可以根據曲目來辨認相對應的品味等級。可以發現，大會所提供的指定曲目，清一色都集中在「正統品味」的專業曲目庫，絲毫沒有業餘或通俗氣息的入門曲目。換句括說，這樣的曲目透過不受限的參選資格，其實默許了一種常規，而這樣的常規遮掩了它必須長期身處學院性質的音樂教育才得以練就，用來讓彼此感覺「熟悉性」（familiarity）的性情。從實際教學的觀點，Bach曲目或許可能透過私人才藝教學而成為學習音樂者的必備曲庫（repertoire），但並非多數才藝教學的真相，而交響曲片段更暗示了「專業化」的傾向，也就是說，這些網友音樂家很可能必須歷經音樂學院教育：曾經修過樂團合奏課，或者曾有參與專業或業餘樂團經驗，才得以取得資格。

73. 完整曲目為：Bach: Sonata for Solo Flute in a minor, BWV 1013: Mvt. IV, Bourree Anglaise；Brahms: Symphony No. 4 in E Minor: Mvt. IV, bar 89-105；Mendelssohn: Symphony No. 4 in A Major ("Italian"): Mvt. IV, Saltarello, bar 6-34（請參考http://www.youtube.com/user/symphony）

74. 請參考http://nyphil.org/about/auditions.cfm；http://nso.ntch.edu.tw/news/detail/id/133

我們可以說，從近用性（access）的角度看來，該計畫表面上不設定門檻，大會活動意圖營造兼容並蓄的公眾印象，彷彿全球網友都得以無條件的參加，但它等於以不作聲（implicit）的方式透過曲目來辨識出相同性情的網友，因為細觀其甄選曲目可發現，欲參與的網友需具相當資本累積之「藝術資質」，方得以取得如此「參選資格」。

2. 評選標準

不同於傳統「演奏實作」（performance practice）是以音高（pitch）、速度（tempo）、分句（phrasing）、運音（articulation）、節奏（rhythm）及力度（dynamics）等作為演奏水準的主要參考（New Grove, 2001，徐頌仁, 1992）。而YouTube線上交響計畫的評選標準為：曲目的詮釋（Interpretation of the public domain composition）、音樂能力（Musicianship）、表演熱情（Vitality of performance）、表演原創性（Originality of performance）整體評估（Evaluation of the performance as a whole）等五項指標，單項各佔百分之二十。大會稱評選標準為「創意評選標準」（creative criteria）。

首先，這樣的評選標準以「創意」（creative）作為修辭，很容易反映出當今創意工業（creative industries）已佔據藝術音樂（art music）論述場的傾向。Williams（1983）考察 "creative"（創造性的）字源時發現，它經常聯結原創性（originality）與創新性（innovation），也與想像力（imagination）有關（Williams, 1983: 83），因而在實作上，它給了「創意」使用者予以操作、翻轉、重塑意義的解釋資源。即使如此，標名為創意，這五項指標仍是題意不清的分歧指涉：如曲目「詮釋」（interpretation）的概念，就經常與表演的原創性（originality）背道而馳，而音樂能力（musicianship）被與整體評估及其它項目分開而立，亦讓人困惑，從修辭分析的角度來看，我們還是很容易可以察覺，這樣的文字刻意擺盪在修辭（rhetoric）與實質（substance）不確定的語義性質之間（Fairclough, 2000），用來去除先驗性的定義，這是「創意產業」經常使用的修辭格式，用以形塑創造性的「模糊」。

但是，當我們實質發現，它聚集行政團隊、評審團、網友及最後一輪的創意總監評選，皆以「創意評選標準」作為依據，本研究必須指出，這樣的「創造性模糊」，或許將引發評選者朝更廣闊、更不具專業意識（professional ideologies）的自由

評選音樂家，它也基進地具備一種潛力，儘管我們不確定「潛力」的實質為何——如同部分天才音樂家被發現的狀況，但它經常位於尚未被被合法化（legitimate）的空隙，也可能介於潛能與訓練（discipline）之間，我們從該計畫歡迎不隸屬於常態交響樂團編制的民間樂器加入，也可以用來支持該論點。

透過網站裡，一部名為「網路交響曲：全球混搭」（The Internet Symphony" Global Mash Up）影片可發現[75]，參賽網友使用了吉它、鐃鈸、銅鑼、鋸琴，鍋盤、直笛等不尋常在交響樂團編制裡看到的樂器，甚至是電子合成樂器、人聲吟唱等都被主辦單位接受。

不過，這樣的「創意」指標無可避免面臨一項媒體影像的特質：即是，它缺少面對面接觸的線上甄選模式，反而提供網友試做形象操弄（manipulation）的空間（Gaber, 2007）。如前述：有網友在沙發上錄製音樂，也有戴面具吹奏[76]，也有在琴房、宿舍、公寓、樓梯間及其它非正規音樂演奏的舞台演奏，但有更多是形同正式實境甄選，站立在音樂教室演奏。這些網友極有意識地表展現了平凡（ordinary）、專業／業餘（professional／amateur）或遊戲的形象，以影響觀者的感知，而這樣的操弄，很可能是網友針

75. 請 參 考 http://www.youtube.com/watch?v=oC4FAyg64OI

76. http://www.youtube.com/user/symphony?blend=1&ob=4

對「創意評選標準」所想像的回應策略，也可能恰是主辦單位意
欲建構的形象目的。我們也必須謹記，這些優先被網路使用者觀
看的參賽影片，有時也是主辦單位刻意的排列選擇（selection），
而大會數支流通的預告片，更是充滿選擇性呈現並且經過剪接重
新編輯而成，我們不能忽略這樣隱身於後的動作。不過，這樣的
「操作」也可視為創意內涵的外在表現形式，用來形塑古典音樂
在新興媒體的表演意涵。

　　同時，這樣的評選，如同回應了古典音樂界自1980年代
開始爭辯的本真性（authenticity）議題。Taruskin（1995；New
Grove, 2001）批評，本真性暗示了一種文化菁英的形式，用來
標示其它人的「不夠本真」（inauthentic）。換句話說，它是一
項運用演出技術門檻，來排除它者的方法，與Bourdieu的見解相
似。但Cook提醒我們，詮釋本身是一套「批判形式」（a form of
criticism），等於賦與實作者自主決定如何呈現音樂的實質、內
容與音樂的正當性；我們若再度回顧Becker的藝術過程裡的社會
制約以及組織性的限制，原本就是藝術生產的常態，我們也不
至於懷疑這些實作的「本真性」。

　　除此之外，透過那樣較不帶拘束的表現形式，我們也發現一

項實作的潛力。傳統的甄選經常運用隔幕的方式，以避免同行的辨認，影響公平性的原則，但透過影像的自由創作性表達，它固然在實作上，可能由於數位技術的落差，面臨失真或「假冒」，卻也可能因此拉大了音樂家甄選時，評選者可挪用的參考資源（references）。它有助於解釋一個真相，意即，音樂的全部意義，經常不在音符或技術意涵裡可以做全部的表達，Cook稱呼音樂為「表演藝術」（performing art），是指它不在強調表演「音樂」（perform it〔music〕），而是「透過音樂，表演社會意義」（2003: 213），間接印證了這項實作的正當性。

Benjamin（1986）在〈機械複製時代的藝術作品〉裡提醒我們，複製影像（他主要談的是電影影像）雖然少去了「靈光」（aura）籠罩，也就是它承襲自古代的宗教崇拜公式，建立在儀式的基礎上的介質；藝術藉由它「此時此地」所傳達的「本真性」，不過，複製影像卻帶領我們深探更多「正版」所不及的地帶；它少了靈光的中介，卻透過特寫（close-up）、慢速（slow motion）等，科技補充了「稍縱即逝」的許多未知的細節，另外，Benjamin也認為過去僅僅服務貴族的藝術，因為複製影像的出現，反而帶來民主化的契機。

技術性的課題，經常無法突顯或解釋音樂的所有面貌，也無法因此論斷音樂上的能力，我們從古今的表演藝術史看來，真正被歷史選擇的音樂典範，經常並非炫技型音樂家（virtuoso），反而，我們透過表演穿透探看實作者的「個性」（personality），它經常答覆了我們無法透過音符表現解釋的現象，它在刻意與天然之間，在模仿與真實之間，在操弄與操弄的隙縫之間，所流露出來的文本，可能才是決定藝術「成敗」的關鍵。

Ramnarine鼓舞研究者應該視表演為一種過程（process）而非產品（product）（2009: 222），此見解暗示了音樂表演的「開放性」；表演不是紙上樂譜的「實際演出」，它可以是充滿社會意義的協商。我們可以說，YouTube計畫的「創意評選標準」創造了一種社會意義的協商場域，在專家標準與網路公民選擇裡，帶來另類選擇的可能性，因著所謂「創意」總是充滿想像力與爭辯。

不過，我們還是發現了主辦單位運用極細緻的方法，以多樣性的創意來操作它的專家形象，盼聯結網路社群及大眾文化之外，本意上仍希望聯結古典音樂社群。它所挑選的合作夥伴（program partners）清一色都是具正統、專業性格強烈以及甚

具指標性的古典音樂機構[77]，包括：London Symphony Orchestra
（倫敦交響樂團）、 New York Philharmonic（紐約愛樂樂團）、
The Royal Concertgebouw Orchestra（阿姆斯特丹皇家大會堂管
弦樂團）、Berlin Philharmonic Orchestra （柏林愛樂交響樂團）
等主流樂團；以及如Petersburg Conservatory （聖彼得堡音樂
學院）、Yale School of Music（耶魯大學音樂學院）、Moscow
Conservatory（莫斯科國家音樂院）等知名學府，可以發現，它
仍盼協商其作為古典音樂合法成員的意圖。

　　因此，也就不令人意外的可發現：就報名參賽的來源
看來，很明顯地以Becker分類裡的預備作為「專職藝術家」
（integrated professionals）的音樂學院學生為主，但也容納了
一些「特異獨行家」（mavericks），例如一些未循正常體制進
入古典音樂學院但技藝精良的演奏者，或前述偏離交響樂團
訓練，以非編制內樂器演奏的「民間藝術家」及「素人藝術
家」。如，來自加州的外科醫生Calvin Lee，媒體[78]報導他封箱
15年，該計畫再燃起他作為音樂家的夢想，他選自巴赫無伴奏
小提琴組曲的參賽影片，音樂速度飛快恣意，在網站上受到網
友的討論[79]。

77. http://www.youtube.
com/press_room_
entry?entry=rQaz6Hvdoxc。

78. http://cbs13.com/
local/youtube.orchestra.
calvin.2.950920.html。

79. http://www.youtube.com/
watch?v=_64vPKqQ-HQ。

　　若從結果論來推測，大會最終在紐約卡內基音樂廳
（Carnegie Hall）舉行的音樂會（見表5），其曲目種類、涵蓋
範圍充滿傳統音樂會格式的選擇，相當合呼古典音樂場域的常
規，但它也透過如「選粹型」的混雜性舖排，在形式上與大眾
文化接軌，雖然這樣的曲目設計也符合部分推廣性古典音樂節
目的作法。首先，它以Brahms開場，Tchaikovsky作結，作為正
統文化的捍衛，中述另有Wagner、Mozart、Britten則用來肯認它
的品味，再穿插區域性色彩較重的Villa-Lobos、Rimsky-Korsakov
用來呈現它的異國趣味，這是一般音樂會的常態，不過它只演
出部分片段，最後以譚盾、Cage的實驗曲目來傳達它的知識分
子風格及兼顧大眾文化的趣味。

表5：

BRAHMS	Allegro giocoso from Symphony No. 4 in E Minor, Op. 98
LOU HARRISON	Music from Canticle No. 3
DVORÁK	Music from Serenade in D Minor, Op. 44
GABRIELI	Canzon septimi toni No. 2
BACH	Sarabande from Suite No. 1 in G Major, BWV 1007
VILLA-LOBOS	Bachiana brasileira No. 9
RACHMANINOFF	Waltz in A Major from Two Pieces, Six Hands
WAGNER	The Ride of the Valkyries from Die Walküre
TAN DUN	Internet Symphony No. 1, "Eroica"
PROKOFIEV	Scherzo from Piano Concerto No. 2 in G Minor, Op. 16
RIMSKY-KORSAKOV	"Flight of the Bumblebee" (arr. Rachmaninoff)
DEBUSSY	Nuages from Nocturnes
MOZART	Rondo - Tempo di Minuetto from Violin Concerto No. 5 in A Major, K. 219, "Turkish"
BRITTEN	Hunt the Squirrel from Suite on English Folk Tunes: 'A time there was', Op. 90
CAGE	Aria for solo voice with Renga
MASON BATES	Warehouse Medicine from B-Sides
TCHAIKOVSKY	Finale from Symphony No. 4 in F Minor, Op. 36
Encore: BERLIOZ	Hungarian March from La damnation de Faust

資料來源：Carnegie Hall（http://www.carnegiehall.org/article/box_office/events/evt_13015.html。）

第三節　評估：參與性
Participation

「參與性」是指社群內成員是否被賦與參與決策的能力與實質。Pateman區分了「參與」以及僅為「影響決策」的差異，她認為要根據「是否做最後決策」來界定「完全參與」或「部分參與」。本研究先整理YouTube線上交響樂團計畫的四個甄選流程如下，再來進行其在「參與性」上的表現：

一、大會的行政團隊先行就參選資格等進行初選。

二、將初選結果交由倫敦交響樂團、柏林愛樂樂團、舊金山交響樂團、香港管弦樂團、雪梨交響樂團、紐約愛樂樂團等作為評審團（Judging Panel）選出二百名「潛力決賽參賽者」及一百名「潛力後補參賽者」。

三、將二百名參賽者的影音公告於網站，交由已註冊的網友參與評分，一至五分共五個等級，從2009年2月14日至22日開放讓網友評分（見大會規則[80]第九條）。

80. http://www.google.com/
intl/en/landing/ytsymphony/
terms.html

四、最後，此評分結果交由YouTube交響樂團（YouTube Symphony Orchestra）的創意總監（creative director）Michael Tilson Thomas [81] 做最後評選。包括行政團隊、評審團、網友及最後一輪的創意總監，都透過不同階段參與評分，評估標準亦皆以「創意評選標準」作為主要根據 [82]。

首先，若比較紐約愛樂及台灣國家交響樂團可以發現 [83]，第一、二階段透過影音及畫面資料進行初選，早被職業樂團所慣常採用，一般來說，樂團都會據此先行來做篩選，以辨識出是否來自於專家場域的訓練體系 [84]。但是，YouTube線上交響樂團計畫與一般職業交響樂團真正的差別，在於第三階段。通常，職業樂團此階級，都會採取面試方式，由專業音樂家、樂團代表、首席及音樂總監等組成評審團進行，以更進一步的考核團員的演奏能力，以及其實作能力是否符合該報考樂團的需要標準，而這樣的「選擇」背後，有專家系統相對客觀的標準，也有樂團長期累積的風格傳統而希望收納的特定的演奏典範的演奏家。從YouTube主辦單位所頒布的甄選規章來看，該團將此權力交由已在YouTube網站註冊的網友來擔綱評選。

我們可以發現，當該階段由混合著各種不同國度、文化

81.Michael Tilson Thoma為舊金山交響樂團音樂總監（Music Director of the San Francisco Symphony），英國「留聲機」雜誌（Gramophone）評該團為全球二十大交響樂團（world's top 20 orchestras）。（http://www.michaeltilsonthomas.com/MTTBiography.html；Gramophone, De. 2008。

82. 第一支影音資料（譚盾新作），不在評估範圍。

83. 見註74。

84. 感謝德國萊茵歌劇院駐院指揮簡文彬協助確認相關觀點。

習慣、階級、學經歷背景、生活風格喜好，但必須在網站已完成註冊的網友來評選，它意謂著將存在相當複雜、充滿歧義的顯性及隱性的評選標準。首先，它打破了Becker所稱藝術家靠「另一群藝術家」來認定的同儕常規，而比較接近另一類「靠自我認定」的方法。因此，它也就翻轉了Becker所界定之「專職藝術家」、「特異獨行家」、「民間藝術家」、「素人藝術家」之四種藝術家的分類（我們假設這樣的分類系統，並不先行存在於多數網友的意識），同時，它也破壞了Bourdieu認定由慣習進行的階級排序，也就是說，它透過一群或許「不熟悉」專家場域常規及運作的網友，來評選那些多數靠「熟悉性」（familiarity）彼此辨認的音樂家。

　　這也意謂著，參與評選的網友很可能運用諸多非專業意識的社會性參考（references），比方蘊含評判意識與個人經驗的「個人直覺」，可與Kerman所談之音樂表演家的個人直覺相互輝映，或者依觀看影像語言的感受、個人對於聲音的想像；或借用Bourdieu的概念，演奏家衣著、外型所隱含的品味想像，再透過不同藝術類型所比對出來的慣習，以作為評判。

　　另外，Hartely（2005:18）提醒我們，公民身分 [85]

85. 又譯為公民權，但公民身分（citizenship）的語意合併著權利及義務兩個概念，因此仍以公民身分稱之。

（citizenship）的概念已經滲透到溝通網路甚立是品味文化裡，而這些品味文化相當程度建立在特定的音樂、美學、文化或生活風格的喜好（affinities），因此這些參與品味文化的實作者到底是消費者（consumer）還是公民（citizen），已非常難以辨認。Hartely稱這類創意產業已變成一種「公民投票產業」（plebiscitary industries），消費者扮演測量器（measurable scale）（Hartley, 2005: 115），它以民主化的方式完成公民實踐，實質上也在進行一種消費實踐。

　　因此，我們透過網友評選音樂家的過程，看到了雙項的實作：從被票選的網友音樂家面向，他們透過近用，模糊化古典音樂的階級區分，這是一種民主參與的實作，而對參加票選的網友來說，他們亦透過投票來達到民主參與，實作公民身分。

離線決策？

　　不過，網友參與投票並非大會決策的最後一個階段，而是在彙整網友評分結果之後，將一併送交創意總監做最後定奪。大會規則第八條明定，網友評分如同「部分」決定最後出線者名單，這位「創意」總監，並非概念裡的「創意總監」，他實

質是屆時卡內基實體演出的音樂會指揮[86]。

　　Pateman在界定「參與」時曾區別完全參與（full participation）與部分參與（或假參與）（partial participation or psedu-participation），後者為「兩個以上的團體做決策時相互影響，但最後決策的權力，仍然在其中一個團體之中。」兩種差異在於，「是否擁有做最後決策的權力」。以此來檢驗YouTube線上交響樂團計畫，可以發現，這項被視為「民主化」的古典音樂計畫，並無法真正落實民主參與理論裡的「完全參與」，這樣看似「公民」的網路社群集結，雖在第三階段由網友自主參與評分，但其結果仍由專家場域的代理人來做最後的「決策」，而成為「部分參與」。

　　我們可以說，大會透過網路宣傳影片[87]所稱，「全世界第一個線上協作樂團」（world＇s first collaborative online orchestra）及「投票給你所喜愛的音樂家」（Vote for your favourite musician）等，表面上強調了一套網路民主化的烏托邦修辭；由網友在線上相互協作而產生的交響樂團，似乎遠離了真實世界的看管，但實際上，真正做最後決策的過程，卻透過離線狀態的專家代表人來完成。即使，在創意總監最後把關的階段，我

86.　參見http://www.youtube.com/user/symphony

87.　http://www.youtube.com/watch?v=7oL99vzBUp8。

們也無從得知他究竟採取什麼樣的選擇策略，來代理公民的決策，也沒有充足的理由來指出，代表專家意見的Tilson Thomas必定會以「專家標準」來評斷參與網友，但是，第三階級已交由網友預做部分參與的評判，可能替代預告了不同於專業眼光的選擇，而大會頒定的「創意評選標準」，似乎已具潛質的介入提出了一套不同於舊場域的世界觀。

因此這樣的狀況，也帶領我們通往網路民主概念裡極具爭辯（contested）的課題，即是網路的虛擬成分，以致於實體與虛擬分離；部分學者發現多半社群的形成，靠線上（online）建立，但真正做決策，則往往在離線狀態（off-line）（Cammaerts, 2006; Slater, 2002）而這個離線狀態，在本研究裡可視「離線」為一種譬喻（metaphor），具備兩個含義。首先，該決策由舊金山交響樂團音樂總監Tilson Thomas擔綱，用來暗示了網路雖成就了線上交響樂團的理想情境，但真正做決策時，仍突顯對於線上的虛擬成分感到焦慮，盼援用專家場域的標準，因此通常在離線狀態完成。

另外，這項離線的狀態也可以說明，大會固然形塑了一支線上交響樂團，但它真正引領高潮的演出，仍是選在離線狀況

的實體演奏廳（雖然網路也提供線上直播），而且是古典音樂
場域內極具指標意義的紐約卡內基音樂廳，這意謂著線上樂團
仍然服從於離線狀態的「真實」場域所引導的「成名途徑」。
在YouTube計畫的相關報導裡，參與者坦承[88]，真正吸引他們
報名的參加的動力，在於他們視前往卡內基音樂廳表演為夢想
實現之地。可以說，大會塑造的公共領域情境，但就其整體議
程、途徑及方法，仍然圍繞於專家場域的標準。

　　我們或許可以因而得到一項暫時性的辯證結論：大會主
辦單位YouTube可能盼藉由將意謂著舊世界的古典音樂，帶到
新媒體的場域，並且相當程度挪用（appropriation）有如參與
（participation）、實作（practice）、協作（collaboration）[89]等
新興政治（公民社會）的修辭，並且揉和大眾文化感受性媒體
格式以及邀請譚盾、郎朗等新生代的文化明星，為要收納全球
性的古典音樂社群進入YouTube影音網站。然而，對於參賽網友
音樂家而言，恐怕主辦單位最重要的貢獻，是將他們從自家住
宅、臥房或練琴室靠網路中介的演奏實作「解救」出來；他們
期盼能有一天透過YouTube背後龐大的商業運作體系，帶領他們
前進古典音樂的聖地卡內基音樂廳。因而，從結果論，我們或
許無法對於主辦單位在議程的規畫算計以及網友的參與裡，妄

88. 同註78。
89. http://www.youtube.com/
watch?v=-T_SryRAXuw。

下符合「民主參與」的判斷，但卡內基音樂廳可能是首次敞開大門，由於相信挾帶經濟利益的YouTube所引介而來的「專家標準」，為全球近百位網友音樂家及廳堂自身，完成了一次摒棄傳統門檻的民主過程。

不過，這樣公民投票式的網路參與，參賽者可以透過發電子郵件、甚至佈置聯結點，用另類方式動員朋友圈來投票，為自己拉抬（Terauds, J.[90]），它的正面意義在於讓更多非專家標準的網友加入評選討論。但本研究仍然必須指出，這樣的模式可能屬於那些熟諳網路操作、社群動員的網友較佔優勢，而這樣的人在大部分情況裡，很遺憾地可能即為Bourdieu所稱，擁有較豐沛資本的優勢階級。

但是，本研究仍要提醒：若我們將線上樂團最後集結的表演（如同一種音樂形式的表達）亦視 一種決策的結果（outcome）——如同Pateman所指，而非循表面意義，視公民決策的範圍為僅是「甄選團員」而已，那麼以下有一個例子，或可說明該計畫仍有潛力作為「完全參與」的民主計畫。

YouTube線上交響樂團計畫透過網路播放及最後在卡內基

90. Terauds, J. (2009) "YouTube Symphony pushes digital media buttons in thestar. com"，參見 http://www. thestar.com/entertainment/ article/595478j.

音樂廳的演出，有一項節目設計，即邀請譚盾創作「網路交響曲《英雄》」（Internet Symphony [Eroica]）內容以參賽者共三千多支影音資料進行混搭（mash-up）的方式，進行創作。這支「網路交響曲」透過科技讓「完全參與」成為可行，所有網友透過線上教學、甚至是譚盾對著鏡頭指揮，用以讓團員了解速度及音樂之行進等，真正做到該計畫所宣稱線上協作樂團（online collaborative orchestra）。譚盾似乎想傳達有如巴赫金（M. M. Bakhtin）所謂「眾聲喧嘩」（heteroglossia）的效果，他邀請這些參賽者的聲響整合進入他的作品，讓他的作品變成參與性的協作，而能擁有網民的聲音。

Deuze（2006：63-75）發現，新媒體自成了一組數位文化（digital culture），它具備參與（participation）、再中介（remediation）、拼貼（bricolage）的實作潛力，導致全部網友既是玩家，也是創作者。他認為透過新媒體，網路使用者經常主動性地賦與事物不同的意義，或者予以修改（modify）、操弄（manipulate），因此改變了觀者理解「真實」（reality）的看法，也拼組了一套獨有版本的作品。

這支「眾聲喧嘩」的音樂影音，讓參賽者即使未獲選卡內基

最後實體版演出，但透過混搭技術的操作，全然整合，而成為一
種沒有設限評判標準的聲響，因此在某種程度上打破部分專家
場域的標準，雖然它在某些界定上仍由音樂編輯者譚盾（editor）
做獨白式的編排。不過，它相當程度挑戰了「作品」（work）
的概念，即該作品是透過表演（performance）才產生的新文本
（text），它解釋了音樂如同一種過程（process）的核心論辯。

第四節　評估：互動性
Interactivity

　　Thompson（1995）已經提醒我們，除了面對面之外，任何靠媒體載具的互動皆為一種「中介式互動」（mediated interaction）。本研究透過前述已證明網路新媒體複雜、多重的互動機能，而非僅是Thompson的「準互動」（quasi-interaction）。因此，本節要探討如何呈現「互動性」（interactivity），它的方法及受限為何。

　　就媒體格式來說，YouTube計畫的互動性，主要表現在線上公共論壇的設計，比較特別的是，音樂表演相當依賴實作，而非「理性交談」所能涵蓋，因此同上述檢視該頻道會發現，許多網友透過影音進行更進一步的互動與回覆，它相當程度補強了無從「面對面互動」的缺點，也由於影像音樂的多媒體表現，擴充了Thompson未涵蓋的傳統中介僅靠文字（書信）或聲音（電話）的侷限。

　　另外，若從參與的情境來觀察，它仍受限於無法身處同時在場（co-presence），以便參照出更多近距離的符號或社會情境線

索，但它透過賦予每個影片獨立的投票、論壇發言的設計，形成
一組可以涵蓋特定受眾的互動方式，透過散漫的論述（discursive
discourse）可以組織更細節化的「論述的品質」（quality of
discourse）與「參與數量」（quantity of participation）（Calhoun,
1992），以至於它可以從「中介式準互動」晉級成為「中介式互
動」。不過，若從甄選過程的動態機能來說，它的缺陷似乎相
形明顯。Habermas（1990: 89）認為理想的言說情境（ideal speech
situation）應該具有以下原則：一、每個主體應該都被允許參與論
說及表達的能力。二、每個人都被允許質疑任何一種武斷性的語
言（assertion）。三、每個人都被允許表達自身的態度、欲望及需
要。四、任何言說者有權不被做內外部的扭曲。

　　但該計畫圍繞著專家評選的「黑盒子」，以至於參與投票
的網友及參賽者無從得知該階段評選，究竟援用了什麼樣的意
理、思考及策略來評選，公共論壇的設計固然組織了一種言談
的情境，讓網友能不受拘束的任意溝通，同時，透過影像獲取
更多參考資源，能避免諸多扭曲的誤解，然而參與者並沒有機
會在外部評選過程裡，提出各種辯駁、替換或反饋，平台的設
計固然滿足了敘述、展現及回饋溝通的權力，卻因「黑盒子」
以沈默的方式管控最後的決策結果，而少了旋轉門的設計，能

再歸回到線上的溝通情境，導致這組民主化的溝通情境成了缺少「回應」的公共領域。

　　不過，這些來自不同國度、社經背景及專業或業餘的網友音樂家，他們有人恣意玩耍般彈奏，有人以登上卡內基音樂廳為志向，有人只是來看人，有人來被看，透過網站及音樂的中介，形成了一組嶄新的社群，而這個社群即是對舊有古典音樂社群的折射（refract）與批評（critique）社群（Silverstone, 1999），他們實作了差異化的甄選過程及公共談論方法，也生產了迥異的聲響。

　　這樣的互動不但集體式的創造了一組差異化的社群，它也具潛質的形成Deleuze的地下莖（rhizome）（Bailey, Cammaerts & Carpentier, 2007: 27），也就是說，它透過網路任意、超連結的散播，形成一種遊蕩：它既可能遊走進入教育社群，提供新的音樂實作想像，也可能走入傳統門禁森嚴的古典音樂機構網站或名家表演區域，形成一組對話，或者，由於它換上了大眾文化的面孔，而可能走入其它壁壘分明的音樂場域，進行另類對話，因而鬆動常態體制的舖排。

　　因此，這樣的互動，也有助於回到「透過媒體民主化」（democratization "through" the media）的方法，即是探討，藉由媒體的使用，透過音樂的中介，使外部社會民主化（democratization "through" the classical music）的可能性。

　　本研究想引用當代最重要的知識分子音樂家之一的Barenboim的見解，以兼顧談論「音樂實作」不能僅靠理論性探究，而應該有經驗豐富的實作者觀點。Barenboim認為交響樂團是最完美的民主設計（perfect model for democracy）。他認為聲音的統合與方向，如同既「自主」（autonomy）又「相互依賴」（interdependency），必然趨使演奏團員在合奏過程學習「聆聽」（listening）與「協商」（negotiation），這是演奏的秘密，也是民主過程的原理（Barenboim, 2008；黃俊銘，2009）。Barenboim可能是第一位指出隱藏在交響樂團裡的民主治理技術的音樂家，他和已故阿拉伯裔文化學者薩依德籌設的「東西會議廳交響樂團」（The West-Eastern Divan Orchestra），召募敵對的以色列、巴勒斯坦兩國青年音樂家，每年透過六周的集訓、巡演，盼藉音樂合奏之聆聽與協商，重啟對話，尋求和解（黃俊銘，2009）

　　因而，這樣一項聚集歐美、亞洲、中東及非洲等30個國家。

96位團員，年齡層從15歲到55歲之間（*Tommasini, 2009*；Fairman, 2009），藉由網路所創造出來的新社群，他們靠音樂及媒體中介，學習相互傾聽與協商，讓古典音樂之外更寬廣的民主參與，成為可能。

　　YouTube線上交響樂團計畫雖然受限於專家場域標準及社會階級的區辨，致使它距離成就「民主化」古典音樂，仍是長路。然而，作為音樂演出的實作者暨研究者，本研究必須指出，以「近用性」、「參與性」、「互動性」用來解釋民主參與的參考架構，不應該被僵化解釋，因其或許受限於以言說為框架的溝通情境，然而，從演奏實作（performance practice）的觀點來說，聲音的參與，本身就具有集體協商、決策卻又自主的兩面性。我們必須視Pateman之「是否足以影響決策結果」，將此「結果」新詮為實作的「過程」，而非視為「決策誰來擔綱演出」。換句話說，這項經由網路集結不同國度的網友音樂家齊聚，透過彼此傾聽與協商，整合出來的交響之音，應該被視為共同決策的結果，才足以說明網路媒體與音樂，就實作本身所能提煉的意喻。

第五章　結論
Conclusion

　　第二部書藉YouTube線上交響樂團計畫，展開一項社會學式的辯論：古典音樂是否可能「民主化」？這項命題，在網際網路帶來公民參與及生活場景的劇烈變化之同時，有沒有可能有新的解答；到底古典音樂的「當代」機會為何？它是否仍受制於文化資本的區辨、學院長久建制的常規與門檻，它的新效用是否為「新」，它的新契機與限制為何。

　　已有愈來愈多的學者投入網路民主的研究場域，但網路經常面臨線上（online）形成、離線（off-line）決策，其「參與性」、「近用性」、「互動性」受到限制，成為理論難以觸及之處。不過，古典音樂作為一項以「聲音」為基礎的社群，有別於一般的交往情境，因此，本部書亦想爭辯性的回應：古典音樂帶給民主的啟示與機會為何？它是否有可能治癒網路參與的限度。

　　不過，本文仍受限於以下幾個面向：首先，限於個人的研究經驗，本部書視古典音樂與網路社群的互動，為相對晚近的現象，因此在文獻回顧上聚焦於古典音樂作為菁英社群，其與網路參與之間的辯證性理解，而適度排除其它音樂類型（如搖滾樂暨獨立音樂）接合大眾文化之相對豐沛的研究資源；其用意在為古典音樂與當代場景的長久缺少對話，找出基要的對

話基礎，也在暗示古典音樂相較於其它音樂類型之「區辨」性質。此外，受限於時空限制及方法，本文也未能處理網友參與甄選及實體卡內基音樂廳演出時的直接反應。

　　本部書已經試圖化解了古典音樂作為網路社群，分別在公共領域、另類媒體實作及古典音樂場域內部的正當性焦慮，藉由「媒體民主化」、「透過媒體民主化」所導致的民主參與，本文認為可進一步的反饋古典音樂的社會性區辨，具備翻轉古典音樂場域實作的潛力。同時，這樣的實作，亦帶給網路研究帶來新的意涵，意即，透過古典音樂以「聲音」為基礎的交響樂團生產，可讓「自主」（autonomy）與「相互依賴」（interdependency）並存，與理性話語交流的決策模式不同，它本身就蘊藏一組相互傾聽與協商的民主機制。

　　因此本文認為，透過網路集結三十個國家的網友音樂家，讓民主治理的決策可以放在更寬廣的演出情境裡，應被視為共同決策的結果，而非單指「誰來決策演出」，如此，作為兼顧社會學實作及演奏實作的分析策略，本文方可以進一步地指出，這樣一個聚集歐美、亞洲、中東及非洲等國家，藉由網路集結所創造出來的交響樂團，具備一項帶給古典音樂場域民

主運作潛力的「媒體民主化」實作,而這些未謀面的網友音樂
家,透過音樂學習相互傾聽與協商,則深具潛能的促成「透過
媒體民主化」,也讓古典音樂之外的民主參與成為可能。

　　總結YouTube線上交響樂團計畫的「民主化表現」,本部書
就「媒體格式」、「近用性」、「參與性」、「互動性」提出
以下結論。

　　一、從「媒體格式」來看,它透過網路的介面,首先就「擾
亂」了依賴「場所」辨識相似社經地位的社會排序,不過它在線
上決策之後前往「離線」情境的紐約卡內基音樂廳做實際演出,
顯示其仍然服從於社會性區辨及專家場域的標準。同時,參與
公民投票等社群性動員,在當今大部分的情況裡,屬於擁有相當
近用資本的優勢階級所擁有;從入選的音樂家的來源來看,它仍
坐實了Bourdieu對於階級透過慣習操作的意理,並未真正翻轉或
破壞社會排序。不過,該計畫用的公共論壇設計,透過散漫的交
談,經常直觸「專業」的邊際而指向更多情感性、日常生活的交
流,有助於古典音樂疆界的開啟以及修補Habermas依賴理性溝通
的不足。同時,該計畫配置諸多質量均衡、由倫敦交響樂團開設
的線上教學,透過影像張貼及意見交流之後的再透過影像回覆,

形成一種多元、互動的教育方案，亦可作為素人音樂家的實用指南，提供毫無專家場域經驗的網友近用。

　　二、就「近用性」來看，若交集「藝術資質」與「曲目」的關係，來看待「參選資格」會發現，該計畫經由不受限的參選資格，卻透過「指定曲目」，默許了一種常規，而這樣的常規掩飾了它必須歷經長期學院式教育方得以練就的真相，換句話說，它透過曲目辨認參賽者的「熟悉性」（familiarity），導致這項不設門檻、廣邀全球網友的參賽設計，實則依賴相當資本累積之「藝術資質」，才能取得「參選資格」。此外，大會頒布的「創意評選標準」，以「創意」為名，雖不可避免為一種修辭操作，但它透過不同於古典音樂建制的分類，或可引發介於潛能與訓練之間、操弄與操弄的隙縫、「天才」與「不適合演出」之間，更多尚未被專業意理所框架的地帶。同時，網友透過琴房、客廳、樓梯間等非正式演奏舞台的演奏影像，使得評選者擁有更多可挪用的參考資源（references），有助於解釋音樂的全部意義，經常不在音符或技術意涵裡的真相。

　　三、在「參與性」方面，若以Pateman的民主參與模式觀之，網友評分後須交由舊金山交響樂團音樂總監Tilson Thomas擔綱做最後裁決，意即網友並沒有具備做最後決策的權力，

導致該計畫僅達到「部分參與」，顯見這項「線上計畫」仍在充滿離線狀態的專家場域焦慮之下，實作它的民主化過程，它所導引從線上而離線的場域路徑，仍基本上服從於專家世界所提供的「成名途徑」，而未能成就烏托邦式的網路民主方案，即使它在公民投票設計上，相當程度具體化了公民實踐。但照演出實作看來，它透過「網路交響曲」不設門檻之「混搭」及「眾聲喧嘩」形式，仍具備開創性，以讓「完全參與」成為可能；它挑戰了「作品」的概念，亦呼應了視音樂表演為過程（process）、而非樂譜的實質化（realization of scores）。

　　四、　從「互動性」來看，它透過影音反饋以及每支影像所具備的獨立性的公共論壇，細節化了「論述的品質」與「參與數量」，因而可修補媒體中介過程缺乏近距離的符號線索及社會情境之「面對面互動」。不過公民決策過程面臨專家「離線」評選的「黑盒子」，導致參與者並沒有機會透過線上機制提出各種辯駁及反饋，以至於這樣的民主化情境成了缺少「回應」的公共領域。不過，即使如此，該計畫透過去中心化的場域設計，仍足以形成一組對舊有古典音樂社群的折射（refract）與批評（critique）社群，它具潛力地塑造了「另類媒體」的地下莖（rhizome）作用，透過超連結，在壁壘分明的古典音樂場域內外遊走、進出，形成多元的對話。

參考書目
References

英文書目

Alexander, Victoria D. (2003) *Sociology of the arts : exploring fine and popular forms*, MA : Blackwell.

Allan, S. (2004) *News Culture*, Maidenhead and New York: Open University Press.

Anderson, Benedict (1991) *Imagined Communities: Reflections on the Origins and Spread of Nationalism*, London: Verso.

Appadurai, Arjun (1996) *Modernity at Large: Cultural Dimensions of Globalization*, Minnesota: University of Minnesota Press.

Arnold Perris (1983) 'Music as Propaganda' *Ethnomusicology*, Vol. 27, No. 1 (Jan., 1983), pp. 1-28.

Atton, C (2002) *Alternative Media*, London: Sage.

Bailey, O., Cammaerts, B. & Carpentier, N. (2007) *Understanding Alternative Media*, Maidenhead: Open University Press.

Barenboim (2008) 'Equal before Beethoven' *Guardian*. 13 December.

Bauer, M. W. & Gaskell, G (eds.)(2003) *Qualitative Researching with Text, Image and Sound. A Practical Handbook*, London: Sage.

Becker, Howard S. (1982) *Art worlds. Berkeley* Calif, University of California Press.

Benjamin, Walter. (1986) 'The Work of Art in the Age of Mechanical Reproduction' in *Illuminations*. New York: Schocken, 217-251.

Bennett, T. (1992). Putting policy into cultural studies. In Grossberg, L., Nelson, C, and Treicher, P. (ed.), *Cultural Studies* (pp. 22-37). London: Routledge.

Bennett, T.(1995) 'The Political Rationality of the Museum.' in Bennett, T. (1995). *The birth of the museum: History, theory, politics*. London: Routledge.

Bennett, T. (2006) 'Intellectuals, Culture, Policy: The Technical, the Practical,and the Critical' *Cultural Analysis* 5: 81-106, The University of California.

Bourdieu, P. (1977) *Outline of a theory of practice. Cambridge* University Press.

Bourdieu, P. (1984) *Distinction: A Social Critique of the Judgement of Taste*, London: Routledge.

Bourdieu, P. (1986) The forms of capital. In *Handbook of Theory and Research for*

Bourdieu (1990) Artistic taste and cultural capital. In Alexander, Jeffrey C.& Seidman, S. (eds.)(1990) *Culture and Society: Contemporary Debates*, Cambridge University Press.

Bourdieu, P. and Wacquant, Loic J.D (1992) *An Invitation to Reflexive Sociology*. University of Chicago Press. *the Sociology of Education*, ed.J. G. Richardson, 241-58, New York: Greenwood Press.

Bourdieu, P. (1996) *he Rules of Art: Genesis and Structure of the Literary Field*, Stanford University Press.

Bourdieu, P. (2005) The Political Field, The Social Science Field, and the Journalistic Field in Benson, R. *Bourdieu and the Journalistic Field*, Cambridge : Polity Press.

Calhoun, C. (1992) Introduction: Habermas and the Public Sphere in Calhoun, Craig(ed.), *Habermas and the Public Sphere*, pp.1-48, MA: MIT Press.

Cammaerts, Bart (2006) Civil society participation in multi-stakeholder processes: in between realism and utopia. In: Stein, Laura and Rodriguez, Clemencia and Kidd, Dorothy, (eds.) *Making our media: global initiatives toward a democratic public sphere*. Hampton Press, Cresskill, NJ., USA.

Carey, James W. (1989) *Communication as Culture: Essays on Media and Society*, London: Routledge.

Castells, M. (2000) *The Rise of the Network Society*. The Information Age : Economy, Society and Culture, Vol. I , Malden, Mass: Blackwell Publishers.

Chang, T. L. (2007) 'Deftly silled, but so poorly filled', in *The Straits Times*, 2007, 2,28.

Cheong, J. (2007) ' More on board with conductor 'in *The Straits Times*, 2007, 2, 22.

CAN (2007)' NSO to begin tour of Singapore, Malaysia' ' Taipei: *China Post*, 2007, 2, 28.

Cook, N. (2000) *Music: A Very Short Introduction* Oxford: Oxford Press.

Cook, J. (2003) Music as Performance. In (Clayton, M., Herbert, T. & Middleton, R. *The cultural study of music: a critical introduction*.London: Routledge.

Dahl, R. (2000) *On Democracy*. New Haven: Yale University Press.

Deuze,M. (2006) 'Participation, Remediation, Bricolage: Considering Principal Components of a Digital Culture', *The Information Society*, 22 (2), 63-75.

Dijck van J. (2009) 'Users like you? Theorizing agency in user-generated content' *Media Culture Society*, Vol. 31, No. 1. (1 January 2009), pp. 41-58.

DiMaggio, P. (1986) 'Cultural Entrepreneurship in 19th Century Boston: the Creation of an Organizational Base for High Culture in America', *Media, Culture, and Society: a Critical Reader*, ed. R. Collins and others London, p.194-211.

DiMaggio, P. and M. Useem, (1982) 'The Arts in Class Reproduction', *Cultural and Economic Reproduction in Education: Essays on Class, Ideology, and the State*, ed. M. Apple, London, p. 181-201.

DiMiaggio, P. (1987) 'Classification in Art' *American Sociological review*, 52: 440-55

Dodd, N. (1999) *Social Theory and Modernity*, London: Polity.

Foucault, M. (1991) 'Governmentality', trans. Rosi Braidotti and revised by Colin Gordon, in Graham Burchell, Colin Gordon and Peter Miller (eds) *The Foucault Effect: Studies in Governmentality*, pp. 87–104. Chicago, IL: University of Chicago Press, 1991.

Fairclough, Norman. (1992) . *Discourse and Social Change*. Cambridge: Polity Press.

Fairclough, N. (2000) *New Labour, New Language?* London: Routledge.

Fairman, R. (2009) 'YouTube Symphony Orchestra at Carnegie Hall', *Financial Times* 28 March

Fiske, J. (1989) *Understanding Popular Culture*, London: Routledge.

Fraser, N. (1990) 'Rethinking the Public Sphere: A Contribution to the Critique of Actually Existing Democracy', Social Text (Duke University Press) 25 (26): 56–80.

Gaber, I. (2000) 'Government by spin: an analysis of the process' *Media, Culture and Society*, 22,507-518.

Gaber, I. (2007) 'Too much of a good thing: the 'problem' of political communications in a mass media democracy' in J. *Public Affairs* 7: 219–234 (2007) Published online in Wiley InterScience.

Giddens, A. (1984) *The Constitution of Society: Outline of The Theory of Structuration*, Cambridge: Polity Press.

Giddens (1987) Structuralism, post-structuralism, and the production of culture. In Anthony Giddens and Ralph Turner (eds), *Social Theory Today*, stanford, CA: University of Stanford Press, 195-223.

Gilry, P. (1993) *The Black Atlantic: Modernity and Double-Consciousness* Cambridge, MA: Harvard UP.

Gramophone(2009) 'The World's 10 most inpiring orchestra', April, 2009.

Grossberg, L. and Hall, S. (1986) 'On postmodernism and articulation—an interview with Stuart Hall' , in *Journal of Communication Enquiry* 10 (2), (summer), Iowa Centre for Communication Study.

Guy, N. (1999) 'Governing the arts, governing the state: Peking opera and political authority in Taiwan' . *Ethnomusicology*, 43: 3, 508-526.

Guy, N. (2002) 'Republic of China National Anthem' on Taiwan: One Anthem, One Performance, Multiple Realities, *Ethnomusicology* 46(1): 96-119.

Habermas, J.(1974) 'The Public Sphere: An Encyclopedia Article' , in *New German Critique (3)*: 49-55.

Habermas, J. (1984) *Theory of Communicative Action*, trans. Thomas McCarthy, Boston: Beacon Press

Habermas, J. (1989) *The Structural Transformation of the Public Spherem*, Cambridge: Polity.

Habermas, J. (1990) *Moral Consciousness and Communicative Action*. Cambridge, MA: The MIT Press.

Hagen, I. (1992) 'Democratic communication: media and social Participation. In Wasko and Mosco (Eds.) *Democratic Communications in the Information age.*

Hall, S. (1980a) 'Cultural Studies: two paradigms' *Media, Culture and Society* 2, 57-72.

Hall, S. (1980b) 'Encoding/Decoding' from Hall, Stuart et al. (eds), *Culture, Media, Language* pp. 128-138.

Hall, S. (1990) ' Cultural identity and Diaspora.' J. Rutherford. (ed). *Identity*, Lawrence and Wishart, London.

Hall, S. (1992) 'The Question of Cultural Identity' in *Modernity and its Futures*, (eds) Stuart Hall, David Held & Anthony McGrew, Cambridge: Polity Press, pp.273-326.

Hall, S. (1995) 'On Postmodernism and Articulation: An Interview with Sturart Hall' in D. Morley and K-H Chen (eds) *Stuart Hall: Critical dialogues in cultural studies*, London: Routledge.

Hall, S. (1997) The work of representation. In Stuart Hall (Ed.), *Representation: Cultural representations and signifying practices* (pp. 13-64). London: Sage.

Hartley, J. (ed.) (2005) *Creative industries*, Malden, MA : Blackwell Pub.

Held, D. and McGrew, A., Goldblatt, D. and Perraton, J. (1999), *Global Transformations: Politics,Economics and Culture*, Polity Press, Cambridge.

Held, D. (2006) *Models of Democracy*. 3rd ed. Malden. MA: Polity Press.

Herman, E. & Chomsky, N. (1988) *Manufacturing Consent*. New York: Pantheon.

Hesmondhalgh, D. (2002) *The Cultural Industries*, London, Thousand Oaks, CA and New Delhi: Sage.

Holmes, D. (2005) *Communication theory: Media, technology and society*, London: Sage.

Huang , Chunming, (2008) *Spin and Anti-Spin in Taiwan: A Study of Resistance and Complicity from the Perspective of Journalism*, London School of Economics and Political Science.

Jameson, Fredric (1991) *Postmodernism, or The Cultural Logic of Late Capitalism*, Durham: Duke University Press.

Kerman, J. (1985) *Contemplating music : challenges to musicology*. Cambridge, mass. : Harvard university press.

Lasswell Harold, D. (1927) *The Theory of Political Propaganda*，The American Political Science Review, Vol. 21, No. 3. (Aug., 1927), pp. 627-631.

Lebrecht, N. (1997) *Who killed the classical music?: maestros, managers, and corporate politics*, NY: Carol Pubm.

Lievrouw&Livingstone (Eds.) (2006) *The Handbook of New Media*, London: Sage

Livingstone, S. M. (1994) Watching talk: Engagement and gender in the audience discussion programme. *Media, Culture and Society*, 16, 429-447.

Mamoru Watanabe (1982) ʻWhy Do the Japanese Like European Music?ʼ *International Social Science Journal*, v34 n4 p657-65 1982.

McGuigan, J. (1992) *Cultural Populism*, London: Routledge.

McGuigan, J. (2002) ʻThe Public Sphereʼ . Hamilton, P. & Thompson, K. (ed.)*The Uses of Sociology*. Oxford: Blackwell

McGuigan, J. (2005) The Cultural Public Sphere European Journal of Cultural Studies 8: 427-443.

McNair, B. (2007) *An Introduction to Political Communication*, London: Routledge.

McRobbie, A (2005) *The Uses of Cultural Studies*, London: Sage.

The New Grove Dictionary of Music and Musicians (2001). 2d. ed. Edited by Stanley Sadie.. New York: Macmillan.

Pateman, C. (1972) *Participation and democratic theory*. Cambridge: Cambridge University Press.

Perris, A. (1985) *Music as Propaganda*. Westport: Greenwood Press.

Poster, M. (1997) ʻCyberdemocracy: Internet and The Public Sphereʼ in David Porter.(Ed.) *Internet Culture*, pp.201-217. New York: Routledge.

Ramnarine Tina K. (2009) Musical performance. In Harper-Scott, J.P.E & Samson, J. (eds.) *An Introduction to Music Studies*.

Rheingold, H. (1993) *Virtual Community*: Homesteading on the Electronic Frontier Reading, Mass: Addison Wiley.

Scammell, M. (2001) ʻMedia and Media managementʼ in A.Seldon (ed) *The Blair Effect*, London: Little Brown.

Schudson, M. (1986, August) What time means in a news story. Gannett Center for Media Studies Occasional Paper No. 4.

Sennett, R. (1976) *The Fall of Public Man*, London : W.W. Norton.

Silverstone, R. (1994) *Television and everyday life*, London: Routledge.

Silverstone, R. (1999) *Why Study the Media*?, London: Sage.

Slater, D. (2002) Social relationships and identity online and offline. In Lievrouw&Livingstone (Eds.), *The handbook of new media* (pp.533-546). London: Sage.

Storey, J. (2001) *Cultural Theory and Popular Culture: An Introduction*, London: Pearson.

Storey, J. (2010) *Culture and Power in Cultural Studies: The Politics of Signification*, Edinburgh University Press.

Sturken, M. & Cartwright, L. (2001). *Practices of Looking: An Introduction to Visual Culture*. Oxford: Oxford University Press.

Taruskin , R. (1995): Text and Act: Essays on Music and Performance, New York.

The Independent(2003) ʻthe sweet sound of propagandaʼ *The Independent*, 2003, 12, 12.

Thompson, J. (1990) *Ideology and Modern Culture*. Cambridge: Polity Press.

Thompson, (ed.)(1991) ʻEditorʼ s Introductionʼ in *Language and Symbolic Power*. Cambridge: Polity Press.

Thompson, (1993) ʻThe Theory of the Public Sphereʼ *Theory, Culture & Society*. Sage. London. Vol. 10. pp. 173-189.

Thompson, J. (1995) *The Media and Modernity: A Social Theory of The Media, Polity Press.*

Tomlinson, J. (1991) *Cultural Imperialism: A Critical Introduction.* London: Pinter

Tommasini, A. (2009) 'YouTube Orchestra Melds usic Live and Online', *The New York Times,* 17 April.

Vertovec, S. (1997) 'Three Meanings of .Diaspora,. Exemplified Among South Asian Religions,' *Diaspora* 6, no. 3: 277-299.

Wakin, Daniel J. 'A Youth Movement at the Berlin Philharmoni: - *New York Times,* 2006. 5,8.

Wasko, J. (1992) 'Introduction: Go tell it to the spartans. In Wasko and Mosco (Eds.) *Democratic Communications in the Information age.*

Watanabe, M. (1982) 'Why Do the Japanese Like European Music?' *International Social Science Journal, v34* n4 p657-65.

Williams, R. (1961) *The long revolution.* New York: Columbia University Press.

Williams, R. (1974) *Television: Technology and Cultural Form,* London: Fotana.

Williams, R. (1980) 'Means of Communication as Means of Production' ,in *Problems in Materialism and Culture,* London: Verso.

Williams, R. (1981) *Culture,* London: Fontana.

Williams, R. (1983) *Keywords,* New York: Oxford University Press.

Williams, R. (1989) *Resources of hope,* London: Verso.

Winterton, B (2006) "Gods take Taiwan by storm" *Financial Times,* 2006, 9,18

中文書目

【專書、論文】

Anderson Benedict著，吳叡人譯（2010）《想像的共同體：民族主義的起源與散布》。台北：時報文化。

Bourdieu, P.＆Wacquant著，L，李猛、李康譯（2009a）《布赫迪厄社會學面面觀》。台北：麥田。

Bourdieu, P. 著，蔣梓驊譯（2009b）《實踐感》。南京：譯林。

Caves, Richard E.著（2000）《文化創意產業：以契約達成藝術與商業的媒合》。台北：典藏。

Calvino, Italo著，吳潛誠校譯（1996）《給下一輪太平盛世的備忘錄》。台北：時報。

Dahlhaus, C.著（2006）《音樂美學觀念史引論》。上海：上海音樂學院出版社。

Foucault, Michel著，王德威（導讀、翻譯）（1995）《知識的考掘》。台北：麥田出版。

Habermas, Juergen著，曹衛東等譯（2002）《公共領域的結構轉型》。台北：聯經。

Williams, R著，馮建三譯（1994）《電視：科技與文化形式》。台北：遠流。

王甫昌（2003）《當代台灣社會的族群想像》。台北：群學。

朱宗慶（2005）《行政法人對文化機構營運管理之影響—以國立中正文化中心改制行政法人為例》。台北：傑優文化。

何康國（2005）《我國交響樂團產業之研究》。台北：小雅音樂。

何康國（2010）《我國表演藝術團體組織定位與經營策略》。台北：小雅音樂

吳介民、李丁讚（2008）〈生活在台灣：選舉民主及其不足〉收錄於王宏仁、李廣均、龔宜君主編，《跨戒：流動與堅持的台灣社會》。台北：群學。

吳忻怡（2008）《從認同追尋到策略導向：雲門舞集與台灣社會變遷》，台北：台灣大學社會學研究所博士論文。

李丁讚編（2004）《公共領域在台灣：困境與契機》。台北：桂冠。

邱瑗（2006）辭條〈國家交響樂團〉，《臺灣音樂百科辭書》，陳郁秀總策劃　呂鈺秀、徐玫玲、陳麗琦、溫秋菊、顏綠芬主編。臺北：遠流。

呂鈺秀（2003）《台灣音樂史》。台北：五南。

呂鈺秀（2008）辭條〈陳郁秀〉、〈總統府音樂會〉《臺灣音樂百科辭書》，陳郁秀總策劃／呂鈺秀、徐玫玲、陳麗琦、溫秋菊、顏綠芬主編。臺北：遠流。

倪炎元（2003）：《再現的政治：台灣報紙媒體對〈他者〉建構的論述分析》。台北：韋伯文化。

徐玫玲、顏綠芬（2006）《台灣的音樂》。台北：李登輝學校。

徐頌仁（1992）《音樂演奏之實際探討》。台北：全音樂譜出版。

高宣揚（2002）《布爾迪厄》。台北：生智文化。

張慧真（張瑪真）（2004）。《交響樂團的經營與管理：職業交響樂團的專業營運－國家音樂廳交響樂團個案研究》。臺北市：麥田。

陳郁秀（2010）《行政法人之評析：兩廳院政策與實務》。台北：遠流。

陳郁秀總策劃／呂鈺秀、徐玫玲、陳麗琦、溫秋菊、顏綠芬主編（2008）：《臺灣音樂百科辭書》。臺北：遠流出版社。

黃秀蘭（2004）〈行政法人董事會的定位、職能、專業分工及其與執行長之權責劃分：淺述國立中正文化中心之實例〉，《〈強化行政法人公司治理能力〉圓桌論壇資料彙編》。台北：行政院人事行政局、行政院經濟建設委員會、國立台北公共行政暨政策學系。

楊建章（2006）〈音樂學熱門及前瞻議題〉，載於計畫主持人巫佩蓉（主編）《藝術學門熱門及前瞻學術研究議題調查計畫調查報告》。台北：國科會

葉俊榮（2003）〈全球脈絡下的行政法人〉，《行政法人與組織改造、聽證制度評析》，台灣行政法學會編著。台北：元照出版。

葉俊榮（2004）《全球化時代的政府改造：台灣的議題與觀點》行政院國家科學委員會專題研究計畫成果報告。台北：國科會。

漢寶德（2001）〈國家文化政策之形成〉，《國政研究報告》，教文（研）090-006號。台北：財團法人國家政策研究基金會。

劉坤億（2005），《台灣推動行政法人之經驗分析》。台北蘆洲：晶典文化。

蕭新煌（2002）《台灣社會文化典範的轉移：台灣大轉型的歷史和宏觀記錄》。台北：立緒文化。

蕭新煌、顧忠華、曾建元、張茂桂、陳明通、徐世榮著（2006）。台北：李登輝學校。

羅基敏（1999）《文話／文化音樂：音樂與文學之文化場域》。台北：高談文化。

【節目單，年報，專刊，文宣】

王安祈（2007）〈離散心事〉，《快雪時晴節目單》。台北：國立中正文化中心。

朱安如（2008）〈專訪歌劇《黑鬚馬偕》影像設計王俊傑〉，符立中等著《黑鬚馬偕：一部歌劇
的誕生》。台北：國立中正文化中心。

朱宗慶（2001）〈攜手邁向另一個高峰〉，《國家音樂廳交響樂團十五周年專刊》。台北：國立
中正文化中心。

李秋玫（2008a）〈專訪歌劇《黑鬚馬偕》男主角梅格蘭札〉，符立中等著《黑鬚馬偕：一部歌劇
的誕生》。台北：國立中正文化中心。

李秋玫（2008b）〈專訪歌劇《黑鬚馬偕》台語歌詞撰寫者施如芳〉，符立中等著《黑鬚馬偕：一
部歌劇的誕生》。台北：國立中正文化中心。

金希文（2008）〈樂曲解說〉符立中等著《黑鬚馬偕：一部歌劇的誕生》。台北：國立中正文化
中心。

施如芳（2007）〈流離者的生命密碼〉，〈劇情簡介〉，《快雪時晴節目單》。台北：國立中正文
化中心。

國家音樂廳交響樂團（2001）《國家音樂廳交響樂團十五周年專刊》。台北：國立中正文
化中心。

國家交響樂團（2002）《2002發現貝多芬：簡文彬與國家交響樂團》。台北：國立中正文化
中心。

國家交響樂團（2002）《國家交響樂團NSO 2002/2003樂季手冊》。台北：國立中正文化中心。

國家交響樂團（2003）《國家交響樂團NSO 2003/2004樂季手冊》。台北：國立中正文化中心。

國家交響樂團（2004）《國家交響樂團NSO 2004/2005樂季手冊》。台北：國立中 正文化中心。

國家交響樂團（2005）《國家交響樂團NSO 2005/2006樂季手冊》。台北：國立中正文化中心。

國家交響樂團（2006）《國家交響樂團NSO 2006/2007樂季手冊》。台北：國立中正文化中心

國家交響樂團（2007）《國家交響樂團NSO 2007/2008樂季手冊》。台北：國立中正文化中心。

國家交響樂團（2007a）《國家交響樂團2006/2007樂季年報》。台北：國立中正文化中心。

國家交響樂團（2007b）《快雪時晴節目單》。台北：國立中正文化中心。

國家交響樂團（2008）《黑鬚馬偕》。台北：國立中正文化中心。

國家交響樂團（2008a）《國家交響樂團2007/2008樂季年報》。台北：國立中正文化中心。

國家交響樂團（2008b）《國家交響樂團NSO 2008/2009樂季手冊》。台北：國立中正文化中心。

國家交響樂團（2009）《國家交響樂團2008/2009樂季年報》。台北：國立中正文化中心。

國家交響樂團（2009）《國家交響樂團NSO 2009/2010樂季手冊》。台北：國立中正文化中心。

國家交響樂團（2010）《國家交響樂團NSO 2010/2011樂季手冊》。台北：國立中正文化中心。

陳郁秀（2008）〈來自原鄉文化，成就時尚經典〉，符立中等著《黑鬚馬偕：一部歌劇的誕生》。台北：國立中正文化中心。

陳郁秀（2010）〈〈演出的話〉〉，《很久沒有敬我了你節目單》。台北：國立中正文化中心。

奧田佳道（2008）《國家交響樂團2007/2008樂季年報》。台北：國立中正文化中心。

楊其文（2007）〈製作人的話〉《快雪時晴節目單》。台北：國立中正文化中心。

簡文彬（2001）〈我們將超越〉，《國家音樂廳交響樂團十五周年專刊》。台北：國立中正文化中心。

簡文彬（2002）〈為何安排音樂會形式的歌劇〉，《浦契尼歌劇托斯卡節目單》。台北：國立中正文化中心。

簡文彬（2007）〈歡慶20擁抱20〉，《國家交響樂團NSO 2006/2007樂季手冊》。台北：國立中正文化中心。

【媒體報導，專論，樂評】

Thiemann, A.著，林芳宜譯（2006），〈一場有效能的挑戰〉，《歌劇世界》（*Opernwelt*），2006年11月。

RuhnkeU. 著，（2007）〈台灣製造〉，《管弦樂團》（*Das Orchester*），2007。

中國時報（1989）〈聯合實驗樂團 為民政改曲目〉，《中國時報》1989年6月14日。

王維真（1993）〈古典音樂在台灣（1940-1990）〉，《誠品閱讀人文特刊音樂》。台北：誠品書店。

何定照（2007）〈NSO受邀赴日演出〉，《聯合報》，2007年7月19日。

何定照（2009）〈澳洲歌劇團 騎馬登台演卡門〉，《聯合報》，2009年5月8日。

李明哲（1994）〈年終專題5之3③一九九四文化回顧音樂焦點1：國家音樂廳交響樂團演出散漫的樂章〉，1994年12月 28日。

李明哲（1994）〈請聽聽團員的聲音聯管樂團赴教部陳情〉，《中國時報》，1994年6月18日。

李明哲（1994）〈聯管團員自救〉，《中國時報》，1994年6月14日。

李秋玫（2007），〈鍾耀光讓京劇與西洋美聲水乳交融〉，《PAR表演藝術》，2007年，11月1日。

周凡夫（2007）〈台灣國交星馬巡演三場顯實力〉，香港《訊報》，2007年3月10日。

周凡夫（2007）〈展現台灣音樂實力〉，澳門《信報》，2007年3月10日。

周光蓁（2006）〈中國交響樂團 艱辛四十年〉，香港文匯報2006年11月15日，http: //paper.wenweipo.com/2006/11/05/YC0611050001.htm。

周美惠（1997）〈國家音樂廳交響樂團，首度放洋行前波折迭起〉，《聯合報》，1997年3月20日。

林芳宜（2006）〈第一雙將台灣音樂家推上瓦哈拉神殿的手：獨家專訪《尼貝龍指環》音樂指導雷哈德‧林登（Reinhard Linden）〉，《PAR表演藝術》。2006，8月1日。

林采韻（2004）〈NSO併入兩廳院 教育部評估中〉，《中國時報》，2004年12月21日。

林采韻（2004）〈併兩廳院破局 重建NSO 可思考解散再重組（2-1）〉，中國時報，2004年12月20日。

林采韻（2004）〈擺脫國家級樂團的保護傘，NSO轉型應更積極證明存在的價值〉，《中國時報》，2004年3月18日。

林采韻（2004）〈簡文彬辭職 逼教部速釐清NSO樂團定位〉，《中國時報》，2004年1月19日。

林采韻（2007a）〈NSO巡演星馬，改名台灣愛樂〉，《中國時報》，2004年2月8日。

林采韻（2007b）〈國家交響樂團受邀太平洋音樂節〉，《中國時報》，2007年7月22日。

林采韻（2007c）〈太平洋音樂節日本年砸二億〉，《中國時報》，2007年7月25日。

林采韻（2007d）〈簡文彬『揮』灑自如，NSO艷驚札幌〉，《中國時報》，2007年7月26日。

林采韻（2008）〈樂季回顧：持續飛颺的實力〉，《國家交響樂團2007/2008樂季年報》，台北：國立中正文化中心。

林采韻、楊忠衡（2004）〈痞子、舵手與天真的探索者〉，《《PAR表演藝術》》，2004年11月1日。

邱坤良（2006）〈藝文版的美麗時光〉，《自由時報》，2006年7月11日。

邱婷（1997）〈國家音樂廳交響樂團，首度海外演奏行〉，《聯合報》，1997年3月20日。

張伯順（1991）〈避免讓外國樂人一頭霧水：聯合實驗樂團英文名字先升級〉，《聯合報》，1991年7月25日。

黃志全（1991）〈晉升國家樂團前的沈疴未除：實驗樂團內鬨搬上檯面〉，《中國時報》，1991月6月13日。

黃志全（1991）〈晉身國家樂團之前 實驗樂團家規向心力待考驗〉，《中國時報》，1991年6月21日。

黃俊銘（2003）〈托斯卡的試煉〉，《自由時報》，2003年1月6日。

黃俊銘（2004）〈NSO合併生變 路線之爭浮現〉，《聯合報》，2004年12月17日。

黃俊銘（2004）〈NSO併進兩廳院 急踩煞車〉，《聯合報》，2004年12月16日。

黃俊銘（2004a）〈唐喬望尼：新版欲望城市〉，《聯合報》，2004年3月15日。

黃俊銘（2004）〈教部安撫 NSO能走出新局？〉，《聯合報》，2004年12月23日。

黃俊銘（2005）〈賴聲川的女人皆如此…淫穢！〉，《聯合報》，2005年12月23日。

黃俊銘（2006）〈賴聲川導費加洛，創樂譜式劇本〉，《聯合報》，2006年6月15日。

黃俊銘（2006a）〈華格納總體藝術在NSO指環實現：3D影像與音樂呼應 主導動機巧妙交織〉，《聯合報》，2006年9月7日。

黃俊銘（2007）〈國交赴星，改稱「台灣愛樂」〉，《聯合報》，2007年2月8日。

黃俊銘（2009）〈交響樂團裡的民主治理〉，台北：中國時報時論版，7月31日。

黃俊銘（2010）〈NSO，很久沒有敬我了你〉，《聯合報》，2010年3月14日。

黃寤蘭（1988）〈賞音論樂風雅事 官場宦海有知音〉，《聯合報》，1998年1月4日。

黑中亮（2003）〈花蓮首演NSO決加一曲撫疫情亡靈並祭故縣長〉，《民生報》，2003年5月 21日。

楊永妙（2003）〈簡文彬：改寫台灣音樂史〉,《遠見雜誌》,2003年8月1日。

楊建章（2010）〈評 很久沒有敬我了你〉　台北：台新銀行文化藝術基金會,http://taishinart.org. tw/chinese/2_taishinarts_award/4_commentary_detail.php?MID=4&AID=388。

楊濡嘉（2009）〈追悼88罹難者 默哀88秒〉,《 合晚報》,2009年9月7日。

趙靜瑜（2007a）〈台灣愛樂,海外揚聲〉,《自由時報》,2007年2月8日。

趙靜瑜（2007b）〈以台灣之名,國家交響樂團NSO受邀至星馬演出〉,《自由時報》,2007 年2月26日。

趙靜瑜（2007c）〈以台灣愛樂之名：國家交響樂團札幌演出〉,《自由時報》,2007年7月26日。

潘罡（1996）〈國家音樂廳交響樂團體制紛擾公聽會亂源指向教育部〉,1996年5月8日。

潘罡（1999）〈交響樂團妾身未明,樂團工會先合法成立〉,《中國時報》,1999年4月2日。

潘罡（1999）〈國慶音樂會 定位溫暖、希望與重生〉,《中國時報》,1999年10月8日。

潘罡（2001）〈國家樂團制度化,立院緊盯〉,《中國時報》,2001年12月26日。

鍾欣志（2006）,〈不只女人皆如此：訪賴聲川談《女人皆如此》的導演概念〉,《PAR表演藝術》,2006年1月1日。

鍾欣志（2007）〈托比亞‧李希特：玫瑰使者答客問〉,《PAR表演藝術》,2007年6月1日。

聶崇章（1997）〈成軍十年 首次海外演出 國家音樂廳交響樂團月底登陸歐洲〉,《中國時報》 1997年3月7日。

藍麗娟（2004）〈年輕,莫在燈下嘆息：陳郁秀〉,《天下雜誌》,2004年 6月1日。

樂譜資料

李欣芸（編曲）（2010）《很久沒有敬我了你》

金希文（2008）《福爾摩莎信簡：黑鬚馬偕》

鍾耀光（2007）《快雪時晴》

有聲資料

馬水龍（1984）《梆笛協奏曲、孔雀東南飛交響詩》樂曲解說，台北：上揚唱片。

網站資料

http://www.youtube.com/user/symphony

http://nyphil.org/about/auditions.cfm

http://nso.ntch.edu.tw/news/detail/id/133

http://www.youtube.com/user/symphony?blend=1&ob=4

http://www.google.com/intl/en/landing/ytsymphony/terms.html

http://www.michaeltilsonthomas.com/MTTBiography.html

http://thestar.blogs.com/soundmind/2009/04/youtube-symphony-pushes-digital-media-buttons.html

http://web.cca.gov.tw/intro/1998YellowBook/index.htm
http://web.cca.gov.tw/intro/2004white_book/

http://news.bbc.co.uk/2/hi/asia-pacific/7264210.stm

http://www.youtube.com/watch?v=-T_SryRAXuw

 http://www.youtube.com/watch?v=9fc1HdGuPuY&feature=related

http://www.youtube.com/press_room_entry?entry=rQaz6Hvdoxc

http://www.thestar.comthestar.com/entertainment/article/595478j

http://www.mac.gov.tw/economy/8803.htm

http://www.youtube.com/watch?v=oC4FAyg64OI

http://www.youtube.com/user/symphony?blend=1&ob=4

 http://www.youtube.com/watch?v=9fc1HdGuPuY&feature=related。

http://www.youtube.com/watch?v=kQyLvY5-CYA

http://www.youtube.com/watch?v=UEV534yxqwk

http://www.ntch.edu.tw/about/showLaw?offset=15&max=15

http://dictionary.reference.com/browse/discover

http: //digimuseum.ntch.edu.tw/mags/index.html

作者簡介：黃俊銘

　　國立台北藝術大學音樂學系學士、碩士，倫敦政治經濟學院（London School of Economics and Political Science, LSE)社會學系文化與社會研究所碩士。曾任《聯合報》文化組記者，同時任《西日本新聞》（Nishinippon Shinbun）亞洲專欄主筆，曾連續獲第十八、十九屆吳舜文新聞獎。目前專任於國立台南藝術大學音像藝術學院應用音樂學系，並兼任於國立中山大學音樂學系，曾擔任古典樂刊《MUZIK》客座總編輯。2010年以「文化實作及其公共性的浮現」獲國科會年輕學者學術輔導獎勵，並擔任國家文化藝術基金會「國家交響樂團調查研究」計畫主持人。

　　研究領域：文化社會學（Sociology of Culture）；公民身分與媒體（Citizenship and the Media）；政治與傳播（Politics and Communication）；音樂與新媒體（Music and the New Media）。

　　開設課程：媒體與傳播：過程與實踐（Media and Communication: Process and Practice）；音樂與公民身分（Music and Citizenship）；音樂與新媒體（Music and the New Media）；當前文化、媒體與政治議題（Current Issues in Culture, Media and

Politics）；音樂工業發展史（History of Music Industry）；音樂與
文化評論專題（Special Topics on Music and Cultural Criticism）。

近期入選學術會議發表（2010-）：台灣社會學年會（經審
查）；CSA文化研究學會年會（經審查）；政大傳播學院「數
位創世紀」國際研討會（經審查）。

同時，本於藝術實作對於塑造生活觀察、文化研究的啟蒙
意義，仍以音樂家的身分參與演出，曲目興趣包括貝多芬《遙
遠的戀人》（An die ferne Geliebte）、舒伯特《美麗磨坊少女》
（Die schoene Muellerin）、《冬之旅》（Die Winterreise）、舒
曼《聯篇歌集作品24、39》（Liederkreis, op. 24., op. 39）、馬
勒《少年魔號》（Des Knaben Wunderhorn）、《旅人之歌》
（Lieder eines fahrenden Gesellen）、沃爾夫《義大利歌曲集》
（Italienisches Liederbuch）及當代跨領域創作。

近期作品包括：2008年獲倫敦政經學院選為"talented
musician"，應邀在「LSE Talent Concert」演出舒伯特歌集。
2006年演出沃爾夫（Hugo Wolf）全本《義大利歌曲集》
（Italienisches Liederbuch）。2002年《舒伯特：美麗磨坊少

女》。2002年入選FNAC (Fédération Nationale d'Achats des Cadres)古典新秀，演唱「舒曼、舒伯特、佛瑞作品」。跨領域作品包括：2005年香港「非常林奕華」製作，羅蘭巴特同名作品《戀人絮語》（Fragments d'un discourse amoureux）。2003-2004 幾米繪本作品《地下鐵》音樂劇場。演出足跡包括台灣的國家音樂廳、國家戲劇院、新舞臺、台北藝大音樂廳、新加波濱海藝術中心、澳門藝文中心及倫敦等地。